조선 시대의 삶,
풍속화로 만나다

글 윤진영(尹軫暎)

한국학중앙연구원에서 미술사학 전공으로 석사·박사학위를 받았다.
호림박물관 학예연구원으로 일했고, 한국민화학회 회장 등을 맡았다.
현재 서울시 문화재전문위원 수석연구원으로 재직 중이다.
저서로는 《민화의 시대》(2021), 《안동의 초상화》(2020),
《조선왕실의 태봉도》(2015)가 있고, 공저로는
《왕의 화가들》(2013), 《조선궁궐의 그림》(2012) 등이 있다.

아름답다! 우리 옛 그림 **04** 풍속화

조선 시대의 삶, 풍속화로 만나다
| 관인, 사인, 서민 풍속화 |

처음 찍은 날 | 2015년 6월 20일
네 번째 펴낸 날 | 2021년 7월 25일

지은이 | 윤진영
펴낸이 | 김태진
펴낸곳 | 다섯수레

기획편집 | 김경회 외
디자인 | 이영아
마케팅 | 박희준
제작관리 | 송정선

등록번호 | 제3-213호
등록일자 | 1988년 10월 13일
주소 | 경기도 파주시 광인사길 193 (문발동) (우 10881)
전화 | (02) 3142-6611(서울 사무소)
팩스 | (02) 3142-6615
홈페이지 | www.daseossure.co.kr
인쇄 | (주)로얄 프로세스

ⓒ 윤진영, 2015

ISBN 978-89-7478-399-0 44650
ISBN 978-89-7478-358-7(세트)

조선 시대의 삶,
풍속화로 만나다

| 관인, 사인, 서민 풍속화 |

글 · 윤진영

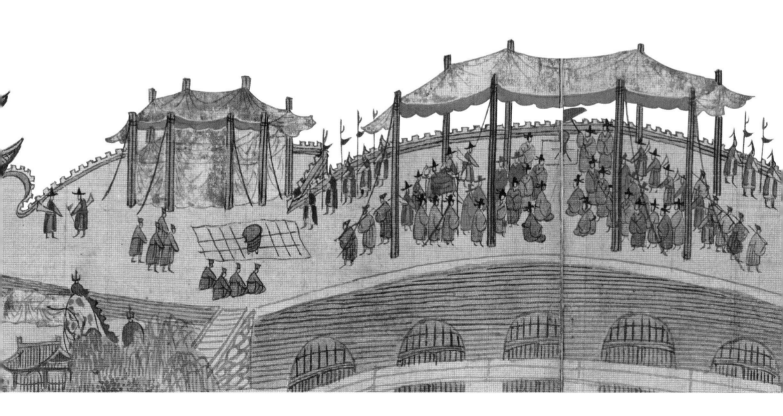

다섯수레

삶의 역사와
이야기가 담긴 그림, 풍속화

풍속화(風俗畵)는 옛날로 돌아가야만 만날 수 있는 사람과 풍물이 있는 그림이다. 과거의 생활 습속이나 삶의 현장을 우리 눈앞에 생생하게 펼쳐 주며 다양한 장면으로 구성되어 있어 당시의 생활상을 살피는 데 더없이 좋은 자료다. "형상을 보전하는 데에는 그림 보다 좋은 것이 없다(存形莫善於畵)"는 고전 속의 구절은 풍속화에서도 예외가 아니다. 문자 기록으로 대신할 수 없는 실존의 모습들은 풍속화를 통해 세상에 전해지고 거듭날 수 있게 된다.

일반적으로 풍속화라 하면 조선 후기에 유행한 김홍도(金弘道)와 신윤복(申潤福)의 그림을 떠올린다. 조선 후기의 서민 풍속화가 그만큼 의미와 비중이 큰 것은 사실이지만 풍속화는 어느 시대에나 그릴 수 있고, 또한 그려진 그림이다. 예컨대 청동기시대의 암각화(巖刻畵)에도 생활하는 인물상이 새겨져 있고, 삼국시대의 고구려 고분벽화에도 현실과 내세를 넘나드는 생활의 이모저모를 엿볼 수 있다. 고려시대 이후로도 생활의 역사는 대부분 미술 작품으로 형상화되어 소중한 유산으로 오늘에 전하고 있다.

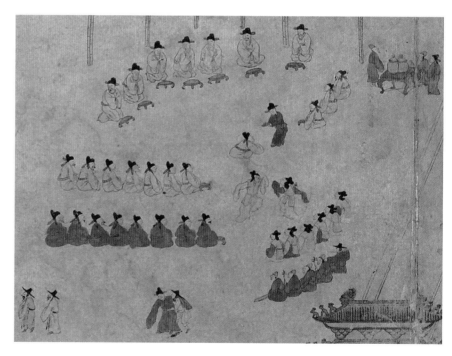

중묘조서연관사연도

이 책에서는 비교적 풍부한 그림이 남아 있는 조선시대의 풍속화를 다루고 있다. 풍속화에 등장하는 인물들의 신분을 기준으로 하여 관인(官人) 풍속화, 사인(士人) 풍속화, 서민(庶民) 풍속화로 분류했다. 신분이 서로 다른 사람들이 보여 주는 모습을 통해 신분제도가 엄격했던 조선 사회를 들여다보고 싶었다. 먼저 관인 풍속화에서는 관직의 주역들이 참여한 관료 사회의 여러 단면을 만나게 되며, 사인 풍속화에서는 선비들의 여유 있고 아취 있는 모습을 마주하게 된다. 그리고 일반 백성들의 진솔한 모습을 그린 서민 풍속화에서는 해학적이고 생동감 넘치는 서민들의 모습을 만나게 된다.

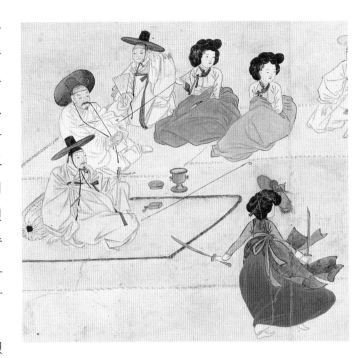

신윤복 | 쌍검대무

조선시대의 풍속화는 특정 시기에 국한된 것이 아니라 전 시기에 걸쳐 살필 수 있는 그림이다. 이 책에는 조선전반기의 풍속화라 할 관인 풍속화와 사인 풍속화에 조금 더 비중을 두었다. 그동안 조선 후기의 서민 풍속화는 알려질 기회가 많았지만, 관인과 사인 풍속화는 그렇지 못했다. 이러한 계층별 인물들이 특정한 시공간에서 겪는 공식적이거나 사적인 일상은 그 자체로 풍속화의 모티프가 되었다. 따라서 기록을 목적으로 그린 궁중 기록화, 계회도(契會圖), 교훈적인 내용의 감계화(鑑戒畵), 일생의 영광스러운 장면을 담은 평생도(平生圖)는 물론, 이름 없이 살다간 촌부(村夫)들의 모습까지도 모두 풍속화에 포함될 수 있다. 이렇게 본다면, 풍속화는 우리나라 생활 풍속의 역사를 가장 입체적으로 기록한 사료(史料)이자 기록물이라 할 수 있다.

풍속화를 그린 화가들은 일부 사대부 화가와 전문 화원(畵員)을 포함한 직업 화가로 나뉜다. 그런데 인물과 배경을 그려야 하는 풍속화는 결코 간단한 그림이 아니다. 특히 인물 묘사는 오랜 숙련을 거쳐야 기본기를 익힐 수 있기 때문이다. 일정한 정형(定型)이 없는 산수화와 달리 인물은 조금만 비례가 맞지 않거나 어긋나게 되면 금새 어색함이 드러난다. 따라서 풍속화는 직업 화가들 중에서도 기량이 뛰어난 화가들이 주로 맡아서 그렸다. 화가는 그들의 생활 현장에서 다양한 모습들을 관찰하고 스케치한 다음에 즉흥적으로 그렸거나, 아니면 하나하나 재구성하여 그려 나갔을 것이다.

조선 전기(1392~1550)의 풍속화라 할 그림에는 계회도가 큰 비중을 차지한다. '계

회(契會)'는 양반 관료들의 사교 모임의 일종이며, 계회도는 그 만남을 기념하기 위해 만든 기록물이다.

조선시대 전반기에는 계회도 이외에도 특별한 행사 장면을 담은 여러 종류의 기록화가 그려졌다. 그림이 전하지 못하는 모임의 취지 등에 관해서는 서문과 발문의 기록을 통해 보완하였다. 이러한 문자 기록을 통해 참석자들에 대한 정보와 그림을 남긴 사연을 알 수 있게 된다. 기록화에 그려진 사람들은 모두가 실존 인물들이다. 기록화는 개별 인물에 대한 묘사는 물론 행사가 이루

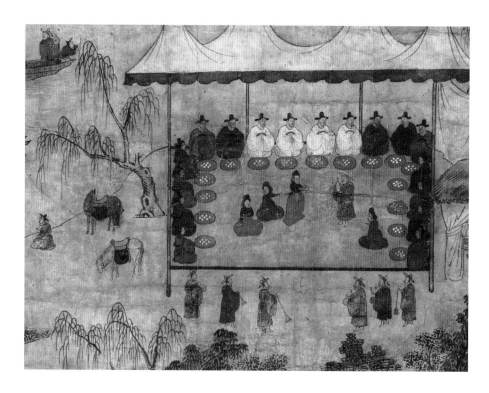

선전관청계회도

어진 공간을 주요 장면으로 보여 준다. 그림과 글이 함께 있는 기록물이면서도 조선시대 풍속화의 한 축을 이루는 그림들이다.

조선 후기(1700~1850)에는 풍속화를 비롯한 진경산수화(眞景山水畵) 등 가장 한국적인 그림이라고 일컫는 작품들이 나왔다. 이 시기에는 그러한 회화사적 부흥이 가능한 시대적인 상황과 분위기가 조성되어 있었다. 18세기 이후 영·정조 대에 이루어진 정치·경제적 안정과 실용을 지향한 실학의 대두, 서서히 싹튼 서민 의식의 성장을 그 배경으로 꼽는다. 조선 후기 풍속화에는 무엇보다 서민이 그림 속의 주인공으로 당당하게 등장하였다는 데 의미가 있다. 역사 속에 가려져 있던 서민들이 화폭 위에 주역으로 모습을 드러낸 것은 이전에 없던 획기적인 일이다. 그러나 서민들이 등장하는 풍속화를 당시에는 속화(俗畵)라고 불렀다. 고상하지 못한 저속한 그림이라는 뜻이다. 다분히 양반들의 입장에서 붙인 이름이다. 모두가 그런 것은 아니지만, 시서화(詩書畵)를 교양으로 추구하던 양반들의 눈높이에서 서민을 향한 배려는 기대하기는 어려웠던 것일까.

풍속화 속에 등장하는 서민들은 누구일까? 조선시대에는 양반, 중인, 상민, 천민의 네 계층으로 신분이 분화되어 있었다. 이 가운데 풍속화에 모습을 드러낸 이들은 양반도 있지만, 주로 상민층이 많았다. 또한 천민을 제외한 전체 사회의 구성원은 사

(士) · 농(農) · 공(工) · 상(商)의 사민(四民)으로 나뉘는데, 여기에서 가장 상위에 있는 '사'를 제외한 '농 · 공 · 상'이 바로 서민에 해당하는 실체로 볼 수 있다. 이들이 바로 서민 풍속화의 주인공들이다. 때맞추어 밭 갈며 농사짓고, 필요한 공구를 제작하며, 혹은 행상이나 장사로 생업을 이어가는 이들이다. 애환이 많았을 그들이지만, 풍속화 속에 그려진 그들의 모습은 당당하고 밝은 모습으로 세상을 향하고 있다.

　　조선 후기의 풍속화는 17세기 말에 활동한 윤두서(尹斗緖)와 18세기의 조영석(趙榮祏)과 같은 선비 화가들이 그 서막을 열었다. 그들은 의외로 전문 화가가 아니라 학식과 교양을 겸비한 지식인이자, 새로운 현실을 응시하려는 사대부들이었다. 특히 윤두서는 실학자로서, 새로운 시대와 문물에 대한 관심이 컸고, 서민을 바라보는 따뜻한 시선이 있었기에 화폭을 펴고 붓을 들 수 있었을 것이다. 조영석 역시 뛰어난 관찰력과 소묘력을 지닌 사대부 화가로 서민들의 고된 생활상을 주제로 한 스케치풍의 그림들을 남겼다. 조선 후기의 풍속화가 기여한 '서민들의 재발견'이 사대부 화가들에 의해 이루어진 셈이다. 윤두서와 조영석이 선도한 서민 풍속화는 다음 세대의 김홍도와 신윤복에게로 전승되어 다시 한 번 절정의 시기를 꽃피울 수 있었다.

　　사진기가 없던 시대에는 그림이 사진의 기능을 대신했다. 눈앞에 펼쳐진 장면들을 화폭에 담아 오래도록 기억 할 수 있게 하였다. 또한 조선시대의 풍속화에는 많은 사람들이 등장하는 만큼 수많은 이야깃 거리가 담겨 있다. 그런 그림들을 마주하여 이야기를 하나씩 읽어 내는 것은 풍속화를 보는 또 다른 재미가 될 것이다.

　　풍속화는 감상자가 그 시대의 사회상과 생활문화를 읽고, 공감하며 느낄 수 있는 그림이다. 문자가 아닌 조형으로 기록된 풍속화는 한 시대가 지닌 역사의 현장과 소박한 삶의 공간까지도 생생하게 증언해 주는 우리 문화사의 값진 유산이라 하지 않을 수 없다.

김득신 | 짚신삼기

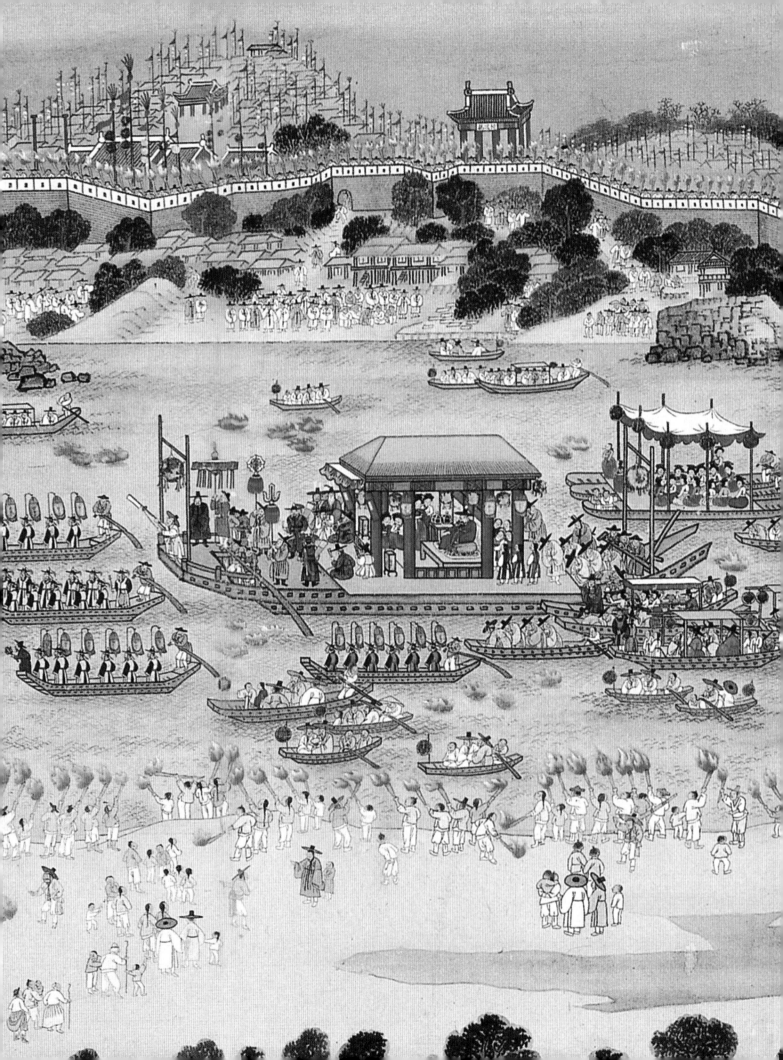

행사의 참여를
기록하다

고위 관직에 있던 관료들은 특별한 행사나 사적(私的)인 모임을 가질 때면, 기록물을 남기는데
관심이 많았다. 왕이 내린 연회나 시회(詩會), 혹은 왕을 수행하는 일에 참여한 것은 관료로서
매우 영광스러운 일로 여겨졌다. 그리고 그 행사의 장면을 그린 기록화를 만들고 사연을 남겼다. 이러한
기록화는 여러 점을 제작하여 함께한 관료들끼리 나누어가졌다. 뜻 깊은 행사에 참여한 사실을
기념하기 위해서였다. 또한 관료들은 여가를 이용하여 다양한 형태의 만남을 가졌다.
이러한 만남에는 종류와 참여의 조건도 다양했다. 하지만, 그 취지만큼은 인연을 소중히 하고
친목과 결속을 돈독히 하는데 있었다. 특히 조선조 전반기에 유행한 계회에서는
그들의 모습을 그림으로 그려 만남의 의미를 기록하고자 했다. 관청의 신고식 관행이나
과거합격 동기생들의 모임, 국가 원로들의 연회 등도 당사자들에게는 뜻 깊은 일이었다.
이때 제작한 계회도를 포함한 기록화는 그것의 소유자에게는 관직의 이력을 상징하는
기록물이기도 했다. 모두 관료들이 주인공으로 등장하기에
관인풍속화라 해도 손색이 없는 그림들이다.

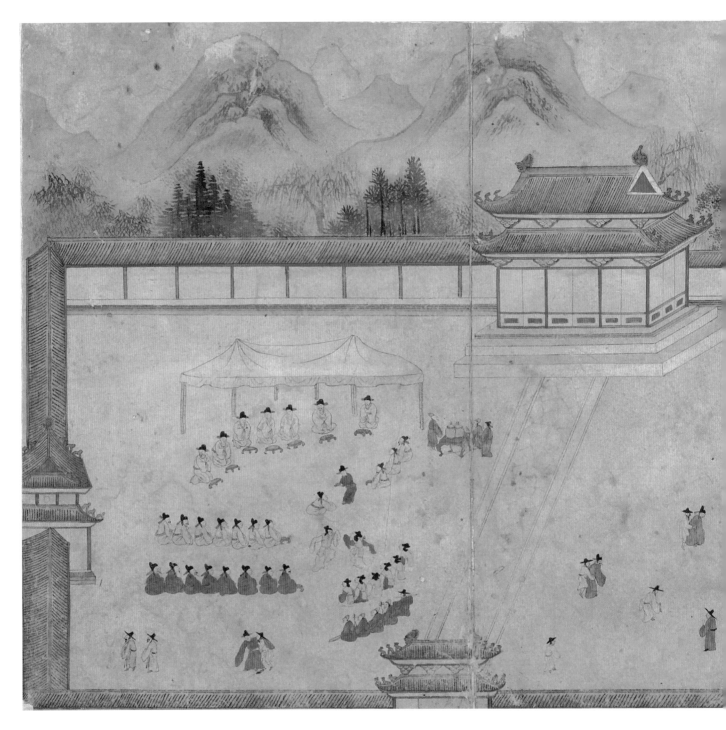

근정전 뒤편에 그려진 백악산에는, 산뜻한 담채(淡彩)에
점과 선묘로 처리한 조선 초기 산수화의 고식적(古式的) 화법이
잘 나타나 있다.

〈중묘조서연관사연도(中廟朝書筵官賜宴圖)〉
1535년, 화첩, 종이에 채색, 42.7×57.5cm, 홍익대학교박물관

중종이 왕세자의 스승들에게
연회를 베풀다

중묘조서연관사연도(中廟朝書筵官賜宴圖)

중종(中宗)이 신하들에게 베푼 연회 장면을 그린 그림이다. 술과 음악으로 신하들의 수고를 위로하고자 임금이 마련한 자리였다. 궁궐에 들어가 왕이 열어 준 연회에 참석한다는 것은 신하들에게 큰 영광이었다. 임금이 신하들에게 베푼 연회를 기념하여 간단한 기록과 함께 그린 그림을 사연도(賜宴圖)라고 한다. 훗날 이날을 기억하는 근거가 되고, 후손들이 선조의 행적이 담긴 가보(家寶)로 전해야 할 그림이다.

이 그림은 행사가 열린 시기가 조선 전기로 올라가는 사연도이다. 1535년(중종 30), 왕세자가 강학(講學)에서 중국 역사서인 《춘추(春秋)》를 마치자, 이를 기뻐한 중종이 39명의 서연관(書筵官)을 비롯한 관리들을 불러 연회를 베풀었다. 서연관은 왕세자의 교육을 담당한 사부이자 관료들이다. 이날은 주찬과 함께 시녀와 기녀, 악사 등이 동원되어 왕세자의 스승들을 즐겁게 했다. 이 자리에 참석한 서연관들이 사연 장면을 그리게 하여 한 점씩 나누어 가졌는데 그 중의 하나가 이 그림이다. 당시 여러 점을 만들었겠지만, 지금은 후대에 원본을 베껴 그린 모사본(模寫本) 몇 점만이 전한다.

그림 속의 연회가 열린 곳은 경복궁의 근정전 앞뜰이다. 화면 위쪽에 자리잡은 근정전은 임진왜란으로 소실되기 전의 모습이다. 건물 아래쪽에 기단 형태의 석물이 있고, 지붕은 2층 구조로 되어 있다. 지붕 위에는 치두(雉頭)와 잡상(雜像)까지 자세히 그렸다. 근정전의 앞뜰 좌우편에는 일화문(日華門)과 월화문(月華門)이 각각 자리잡고 있다. 회랑의 지붕은 좌우 대칭이지만, 근정전과 임금이 다니는

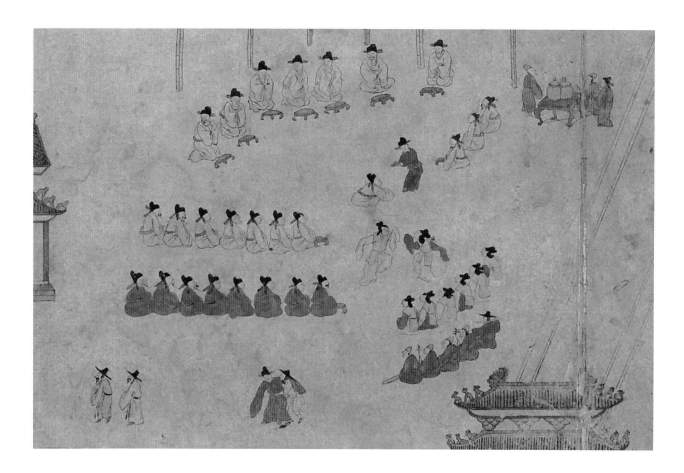

길인 어도(御道)는 사선 방향으로 비스듬히 그렸다. 한 화면에 정면에서 바라본 것과 비스듬히 바라본 두 개의 시점이 들어가 있다. 조선 중기의 기록화에서 종종 볼 수 있는 특징이다. 근정전 뒤편으로는 한양도성의 주산인 백악산(白岳山)이 보인다. 산뜻한 채색과 아울러 점과 짧은 선으로 처리한 조선 초기의 산수화풍이 잘 나타나 있다.

이날의 사연(賜宴)에 왕과 왕세자는 참여하지 않았다. 따라서 연회가 자유롭고 편안한 분위기로 진행된 듯하다. 햇빛을 가리는 천막을 쳤고, 그 아래에 서연관들이 서열에 따라 자리잡았다. 그리고 한 사람씩 나와서 왕이 내린 술잔을 받았다. 모두 39명이 참여했다고 하지만, 그림에 그려진 사람은 이보다 적다. 참석하지 못한 사람들의 이름도 모두 참석자 명단에 기록해 두었다. 천막 옆의 주탁(酒卓)에는 왕이 내린 술항아리가 놓였고, 사옹원(司饔阮) 관리와 승지가 술잔을 전해 주고 있다. 왕이 내린 술이기에 승지가 전달하는 잔을 한 사람씩 나와 정중히 받는 장면을 볼 수 있다.

연회의 자리가 편해서인지 유난히 과음한 사람이 많았다. 몸을 못 가누고 부축을 받으며 빠져나가는 관리들의 모습은 연회가 시작된 지 어느 정도 지난 시점임을 말

<중묘조서연관사연도> (부분)
연회의 자리가 편해서인지 유난히 과음한 사람이 많았다. 몸을 못 가누고 빠져나가는 관리들의 모습은 연회가 시작된 지 어느 정도 지난 시점임을 말해 준다.

해 준다. 이날만큼은 과음도 허용되었던 것 같다. 그림의 아래쪽에는 기녀 두 명이 흥겹게 춤을 추고 있다. 그 뒤편에는 악공 다섯 명이 연주를 맡았다. 간략히 그렸지만 횡적(橫笛), 해금, 비파, 거문고 등의 악기가 보인다.

모임의 참석자들끼리 한 점씩 나누어 가진 계회도(契會圖)는 세월이 지나 잃어버리거나 망실된 사례가 빈번했다. 이런 경우는 다른 원본을 다시 베껴 그려서 보관하는 것이 최선의 방법이다. 이렇게 원본을 베껴 그린 그림을 후모본(後模本) 혹은 모사본(模寫本)이라 한다. 여기에서 흥미로운 것은 원본을 옮겨 그리던 모사본에 화가 자신이 활동하던 당시의 화법이 은연중에 들어간다는 점이다. 사실 원본을 완벽하게 베껴 그린다는 것은 기대하기 어렵다. 그런데 모사의 과정에 나타 난 화법의 차이는 그림을 베껴 그린 시기를 알아내는 단서가 된다. 이는 지금 전하고 있는 대부분의 모사본 그림에서 살필 수 있는 주요 특징이다. 현재 고려대학교박물관, 규장각 한국학연구원, 국립문화재연구소 등에 〈중묘조서연관사연도〉의 모사본이 한 점씩 전하고 있다.

모사(模寫)는 낡고 해진 그림을 재현하여 원본의 형상을 후대에 전하는 유일한 방법이다. 약 480년 전에 그린 〈중묘조서연관사연도〉가 오늘날 그 모습을 자세히 전하는 것은 이러한 모사의 전통과 방법이 있었기에 가능했다.

〈중묘조서연관사연도〉
18세기 이모(移模), 화첩, 종이에 채색, 44.0×61.0cm, 고려대학교박물관
고려대학교박물관 소장본은 근정전 아래의 월대(月臺)가 앞의 그림보다 구체적이다. 그리고 좌우의 회랑을 마치 넘어져 있는 것처럼 그려서 일화문과 월화문이 담장 위에 어색하게 놓여 있다. 배경의 산은 녹청색 계열로 채색하여 이전과 달라진 화풍을 보인다. 약간 미숙하지만, 이러한 청록산수의 표현은 18세기 이후의 산수화에서 볼 수 있는 화법이어서 모사한 시기를 추정할 수 있는 단서가 된다.

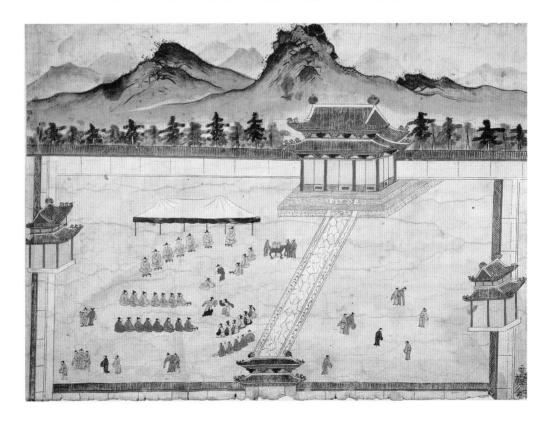

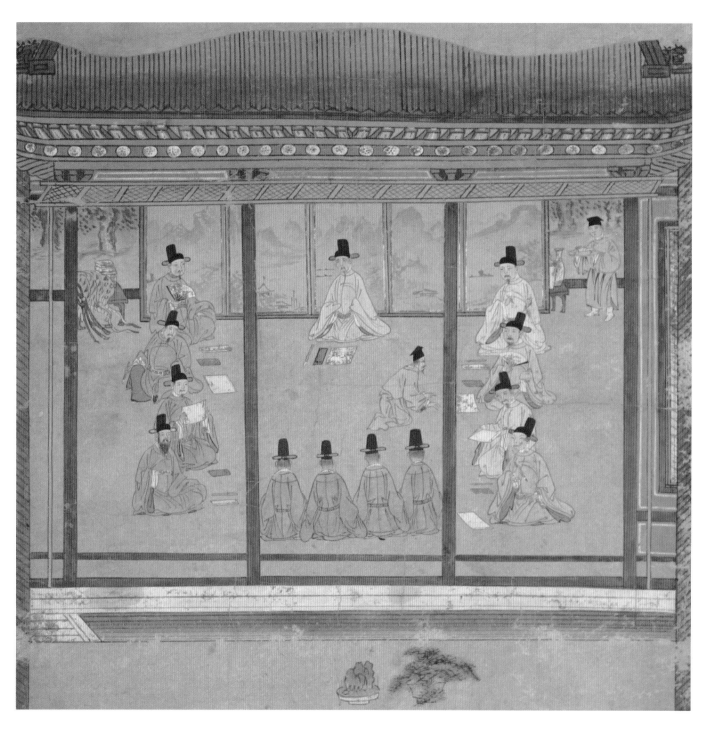

시회가 열린 장소는 승정원으로 추측된다. 화면에 건물을
꽉 채워 넣음으로써 인물의 동작과 표정까지 자세히
그리고자 했다.

〈효종어제희우시회도(孝宗御題喜雨詩會圖)〉 (부분)
1652년, 족자, 종이에 채색, 57.4×64.0cm, 개인 소장

효종과 신하들이
단비 내린 기쁨을 나누다

효종어제희우시회도(孝宗御題喜雨詩會圖)

1652년(효종 3) 3월 17일, 밤사이에 큰비가 내렸다. 오랜 가뭄으로 온 나라가 메말라 가던 때였다. 임금과 백성 모두가 간절히 기다리던 단비였다. 특히 가뭄으로 인한 백성의 고초를 염려하던 효종의 기쁨은 무엇에도 비할 바 없었다. 동이 트자 효종은 어젯밤 입직한 승지를 비롯한 관료들을 불러 모아 시회(詩會)를 열었다. 근심을 함께한 신하들과 시를 통해 단비의 기쁨을 나누고 싶어서였다. 효종이 내린 시의 주제는 '기쁨의 비'인 '희우(喜雨)'였다.

시회를 마친 뒤, 효종은 등수를 매겨 차등 있게 상을 내리도록 했다. 비가 내린 기쁨에 겨워 있던 신하들에게 효종이 내린 시회는 더없이 큰 영광이었다. 시회에 참석한 관료들은 그 장면을 그림으로 그려 기념하고자 했다. 시회는 효종의 명으로 시행되었지만, 시회도(詩會圖)는 신하들이 사적으로 만들었다. 이 때 그려진 그림이 개인 소장의 〈효종어제희우시회도〉이다. 평소 여러 계회도를 만들어 본 경험이 있는 관료들이었기에 시회도 또한 어려울 것이 없었다.

시회의 좌장은 도승지 이응시(李應蓍, 1594~1660)가 맡았다. 시회를 마치고 이응시가 시회도의 제작을 제안했고, 승지 김좌명(金佐明, 1616~1671)이 이에 동의하여 추진되었다. 김좌명의 문집에 실린 〈희우시계족서(喜雨詩契簇序)〉에는 이 시회가 열리게 된 사정이 자세히 소개되어 있다. 김좌명이 글의 제목에 쓴 '계족(契簇)'은 '계회도 족자(簇子)'라는 뜻이다. 이 시회도를 특별한 만남과 인연을 기념하여 만든 계회도(契會圖)와 같은 의미로 본 것이다.

이 〈효종어제희우시회도〉는 그림과 참석자의 인적사항을 기록한 좌목(座目)으로 구성되어 있다. 그림의 상단에 제목이 있었지만, 지금은 남아 있지 않다. 그림에는 관복 차림으로 시를 짓고 있는 관리들을 그렸고, 좌목에는 승정원, 홍문관, 세자시강원 소속의 관원 열세 명의 인적 사항이 기록되어 있다. 좌목에 적힌 도승지 이응시를 비

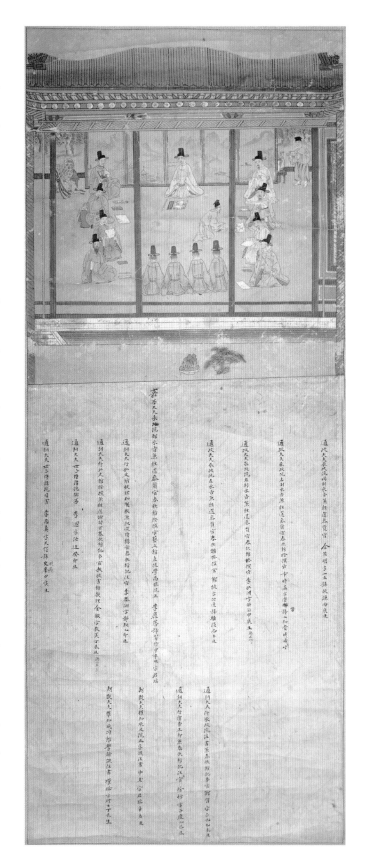

〈효종어제희우시회도〉
1652년, 족자, 종이에 채색,
57.4×64.0cm, 개인 소장

시회를 그린 그림과 참석자의 인적사항을 기록한
좌목으로 구성되어 있다. 그림의 상단에
원래 제목이 있었지만, 지금은 남아 있지 않다.

롯한 관원들의 행적을 찾아본 결과,《효종실록》3
년(1652) 3월 17일조의 기사에 이들이 함께 모인 기
록이 있다. 모두 왕명(王命)으로 모여서 시회에 참
여했다는 내용이다.

이 그림에서 시회가 열린 장소는 승정원으로 추
측된다. 화면에 건물을 꽉 채워 그림으로써 인물의
동작과 표정까지 자세히 그리고자 했다. 기와지붕
위쪽은 안개 구름으로 처리하여 생략했고, 그 아래
에는 붉은색 기둥으로 정면 세 칸을 나눈 뒤에 칸
마다 네 명씩(가운데는 다섯 명) 그렸다. 북쪽 벽에는
산수화가 그려진 병풍을 설치하여 실내가 산만하
지 않도록 했다. 병풍의 왼편에는 왕이 상으로 내릴
표피(豹皮)가 걸려 있다. 화면 아래에 그린 수석(水
石)도 상으로 줄 물품인 듯하다. 오른쪽 상단에는
왕이 하사한 선온주(宣醞酒)로 보이는 술 단지와 내
관(內官)이 술을 내오는 모습이 보인다.

여기에 그려진 열세 명은 관직의 서열에 따라 앉
았다. 맨 위쪽 중앙의 상석에는 좌장인 도승지 이응
시가 앉았고, 그다음은 오른쪽과 왼쪽, 그리고 아래
(남)쪽으로 나누어 앉았다. 그림과 좌목을 대조해
보면, 각 위치에 앉은 사람이 누구인지 알 수 있다.

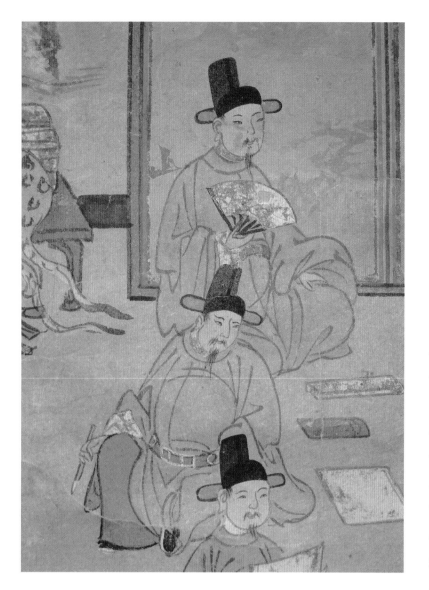

〈효종어제희우시회도〉 (부분)
가만히 상념에 잠겨 있는 사람, 붓을 쥐고 시상을 떠올리려는 사람, 완성한 시를 읽고 있는 사람이 매우 사실적으로 묘사되어 있다. 일반 계회도와 달리 인물의 개성적인 표정 묘사까지 공을 들인 것이 이 그림의 가장 큰 특징이다.

인물의 표현은 시를 짓는 당시의 분위기와 표정을 강조하여 그렸다. 붓을 쥐고 시상(詩想)을 떠올리는 표정의 인물, 붓을 들지 못한 채 상념에 잠긴 인물, 떠오른 시구를 열심히 쓰거나 완성한 시를 여유 있게 읽고 있는 인물 들의 모습이 매우 사실적이다. 인물 묘사에 속도감이 있고 탄력 있는 선묘를 사용했다. 상당한 기량을 지닌 화가의 솜씨가 분명하다. 일반 계회도와 달리 인물의 개성적인 표정 묘사까지 공을 들인 것이 이 그림의 가장 큰 특징이다.

신하들이 지은 시는 대제학이 등수를 매겼다. 홍문관 수찬 김휘(金徽)가 1등을 했다. 효종은 그에게 표피(豹皮)와 호초(胡椒)를 내려주었다. 그리고 사서 이상진(李尙眞), 주서 정석(鄭晳), 도승지 이응시 등에게는 각각 차등 있게 물건을 내렸다. 자리 서열로 볼 때 김휘는 왼쪽 칸 위에서 두 번째에 앉은 사람이다.

시회의 모습은 자유로워 보이지만, 어제(御題)를 받든 자리여서인지 전체의 대열은 흐트러지지 않았다. 이러한 점에서 〈효종어제희우시회도〉는 18세기 이후 자유분방한 모습을 담은 일반 문사들의 시회도와 분명한 차이를 보인다. 일반적인 계회도와 같이 '기록'과 '기념'이라는 두 가지 기능을 함께 갖춘 그림이라는 데 그 특징과 의미가 있다.

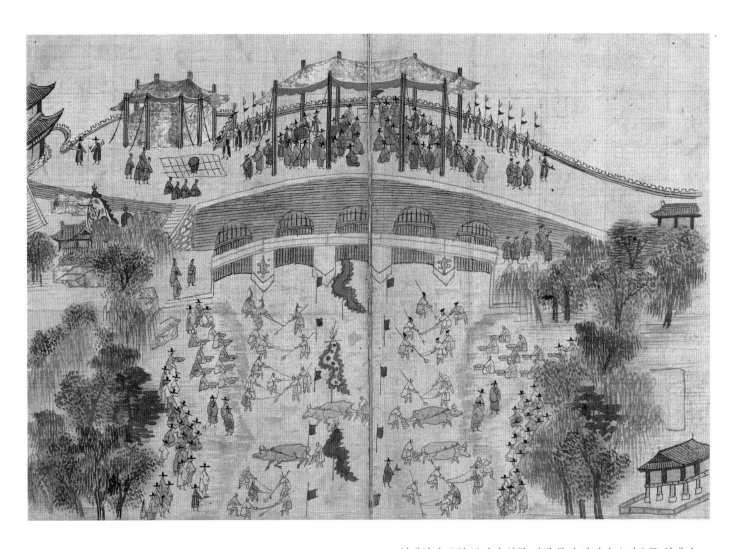

청계천의 준천 공사가 한창 진행 중인 장면과 오간수문 위에서
이를 참관하는 영조와 신하들을 그렸다. 그림의 왼편 가장자리에
지붕 귀퉁이를 내밀고 있는 건물은 동대문이다. 이층 지붕에
바깥쪽으로 옹성의 구조가 보인다.

〈수문상친림관역도(水門上親臨觀役圖)〉,《어제준천제명첩(御製濬川題名帖)》중
1760년, 비단에 채색, 34.2×22.0cm, 부산박물관

영조가 청계천의 물길 트는 현장을 참관하다

수문상친림관역도(水門上親臨觀役圖)

조선 후기의 정치와 경제의 안정을 통해 문화의 전성기를 열었던 임금 영조는 청계천의 준천(濬川) 사업을 자신의 대표적인 치적(治積)으로 꼽았다. '준천'의 '濬(준)' 자는 '파내어 물길을 통하게 하다'라는 뜻이다. 조선 후기의 청계천은, 흙과 모래가 쌓이고 민가에서 흘러나온 하수로 인해 환경이 매우 불결했다. 영조가 벌인 준천 사업은 시내를 가로지르는 청계천의 토사를 걷어내고 제방을 쌓아 물이 잘 흐르게 하는 것이었다. 이를 위해 영조는 1760년(영조 36년)의 2월과 3월 약 2개월간 연인원 21만명을 동원하는 대사업을 벌였다.

준천의 선례는 태종 연간으로 올라간다. 태종은 1411년(태종 11) 12월, 개천도감(開川都監)을 두어 준천의 필요성을 강조했다. 이듬해에 약 한 달간 지방의 군인들을 동원하여 개천의 바닥을 긁어내는 공사를 했다. 이때 개천이 좀 더 깊어지고 청계천의 모습이 어느 정도 만들어졌다. 그러나 이후 350년이 지나는 동안 큰 규모의 정비공사는 없었다. 조선 후기에 한양의 인구 증가로 인해 개천으로 흘러드는 오물이나 하수의 양이 많아졌고, 그만큼 청계천의 환경오염이 심각해져 갔다.

1760년의 청계천 준천 사업은 2월 18일부터 57일 동안 인력 21만여 명, 소요 비용 3만 5천 냥, 쌀 2300석이 들어간 대규모 사업이었다. 도성의 주민, 시전 상인, 지방의 군인 등 다양한 사람들이 동원되었다. 영조는 수시로 공사를 참관하고 관련자를 격려했다. 공사를 마친 뒤에는 공로자들에게 많은 상을 내렸다. 그리고 준천사(濬川司)라는 관청을 설치하여 지속적인 개천 관리가 이루어지도록 했다. 이로써 영조는 한양 주민의 가장 시급했던 환경 문제인 청계천의 하수 처리 문제를 해결할 수 있게 된 것이다. 영조가 이러한 대규모 사업을 성공리에 마칠 수 있었던 것은 사전에 백성들의 의견 수렴과 기술적인 문제에 대한 검토, 재정의 조달, 인력의 동원 등에 대한 치밀한 계획이 있었기 때문이다.

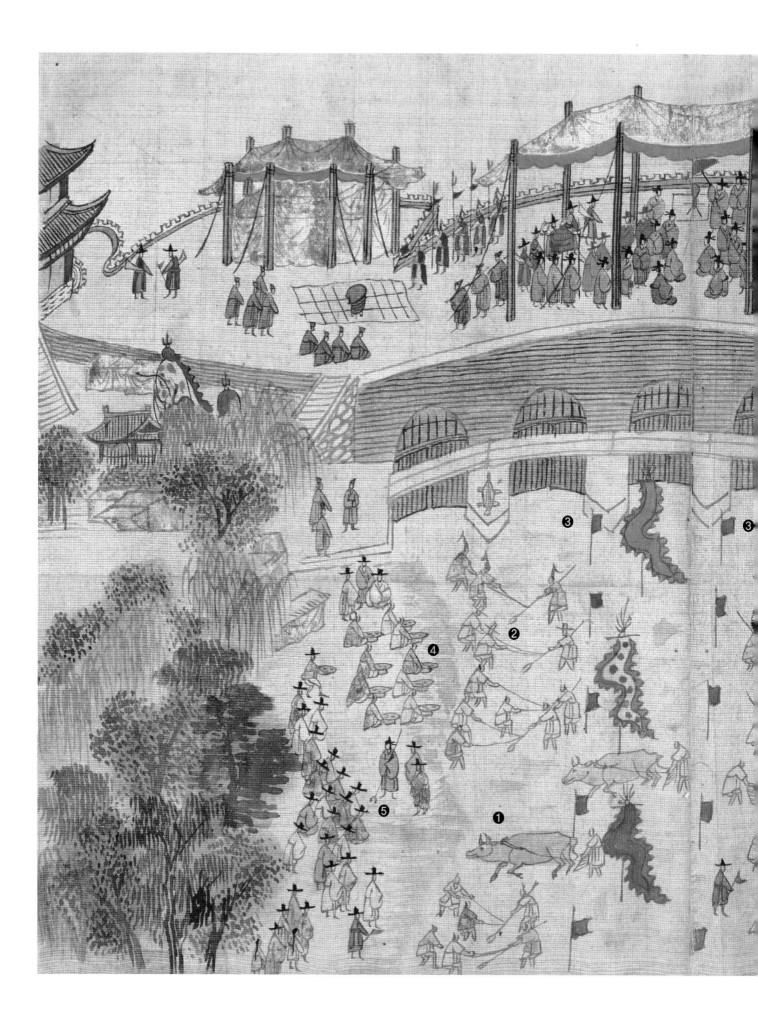

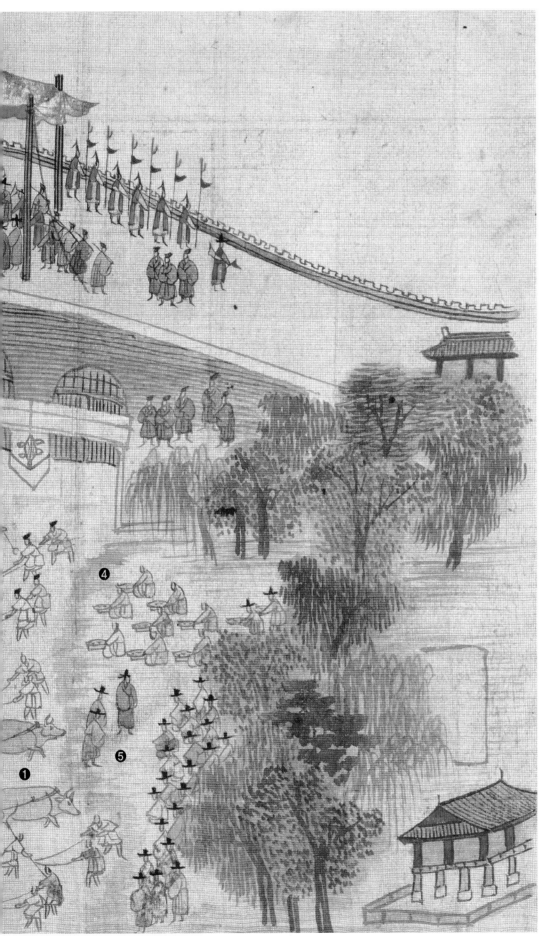

〈수문상친림관역도〉

1760년 3월, 공사가 한창 진행중인 청계천 준천 사업 현장과 오간수문 위에서 이를 참관하는 영조와 신하들

수문으로 오르는 계단 옆에 왕의 행차를 알리는 황룡기와 둑기(纛旗)가 보인다. 영조는 연(輦)을 타고 계단을 올라 수문 위에 자리를 잡았다. 햇빛을 가리는 천막을 쳤고, 그 중앙에 영조가 앉은 의자가 놓였다. 의자는 비어 있으나 왕은 실제로 좌정해 있는 상태다. 그래서 내관이 일산(日傘)을 들고 옆에 서 있다. 영조의 앞에서 보고를 올리고 있는 관원은 준천 사업의 책임을 맡은 관료들로 추측된다. 그 뒤편으로 수행 관원과 내관들이 서 있고, 그 바깥쪽은 조총과 활로 무장한 호위 병사들이 앞뒤를 응시하며 경계를 펴고 있다.

❶ 소가 끄는 쟁기로 바닥을 긁어 내는 모습.

❷ 세 사람이 한 조가 되어 삽에 끈을 묶어 개천의 흙을 쳐내는 작업 장면이다.

❸ 붉은 깃발을 꽂아 좌우로 토사를 걷어 내는 기준점을 표시했다.

❹ 개천의 바깥쪽에서 인부들이 밥상을 받고 앉아 있다. 상을 날라다 주는 사람도 보인다.

❺ 좌우의 천변에 구경 나온 선비들 사이에 사모를 쓴 관원이 서 있다. 준천 사업 현황에 대해 설명하고 있는 듯하다.

공사가 한창 진행 중이던 1760년 3월, 영조는 오간수문(五間水門) 쪽의 공사 현장을 방문했다. 이 장면을 기록화로 그린 것이 〈수문상친림관역도〉(1760)다. 오간수문은 그 자체가 성곽의 일부였고, 준천 사업의 마지막 지점이자 가장 어려운 공사 구간이었다. 영조는 여러 차례 공사를 참관했으나 그림으로 남긴 것은 이 그림 한 점이다.

〈수문상친림관역도〉에 그려진 준천 작업은 소가 끄는 쟁기로 바닥을 긁어내거나, 여러 사람이 한 조가 되어 삽으로 개천의 흙을 쳐내는 모습으로 진행되었다. 개천의 중앙에는 붉은 깃발을 꽂아 좌우로 토사를 걷어 내는 기준점을 표시했다. 작업에 참여한 사람들은 소를 모는 평민들, 고깔 모양의 모자를 쓴 병사들, 그리고 황색 옷에 모자를 쓴 관원 등 부류가 다양하다.

개천의 바깥쪽에는 인부들이 밥상을 받고 앉아 있다. 상을 날라다 주는 사람도 보인다. 이처럼 토사를 파내는 현장에서 인부들이 실제로 음식을 먹었는지 의문이 가지만, 이 장면은 아마도 인부들에 대한 대우가 잘 이루어지고 있음을 보여 주는 설정으로 생각된다.

좌우의 천변에 구경 나온 갓 쓴 선비들 사이에 사모를 쓴 관원이 서 있다. 준천 사업 현황에 대한 설명을 하고 있는 듯하다. 준천사업에 대한 사업 설명과 홍보가 현장에서도 이루어지고 있다. 이렇게 개천의 오물과 토사를 제거한 뒤에는 제방을 흙으로 다져 토양 유실을 막았다. 수해를 대비하여 천변에 버드나무와 같은 활엽수를 많이 심어 놓았다고 하는데, 이는 그림에서도 확인된다.

오간수문은 성곽 아래에 다섯 개의 수문을 만들어 물이 빠지도록 한 구조물이다. 수문 위의 성곽은 무지개 모양의 홍예(虹霓)를 이루고, 수문에는 사람의 출입을 막기 위해 쇠창살문을 설치했다. 홍예 앞쪽에는 물의 저항을 줄이기 위해 낮은 석축(石築)을 길게 돌출시켰다. 양 가장자리의 석축 위에는 돌거북이 조각되어 있다.

현재 오간수문은 자동차로 가득 찬 도로로 변했고, 그 도로 위에 수문이 있었던 위치가 표시되어 있다. 영조가 표방했던 백성을 위한 민생 정치의 실천 가운데 하나가 바로 이와 같은 준천 사업이었다. 영조는 이 〈수문상친림관역도〉 외에도 이와 관련된 일련의 기록과 그림을 제작하여 첩으로 만들었다. 〈영화당친림사선도(暎花堂親臨賜膳圖)〉, 〈모화관친림시재도(慕華館親臨試才圖)〉, 〈연융대사연도(鍊戎臺賜宴圖)〉가 그것이다. 이 세 점의 그림은 준천 공사가 완료된 이후 영조가 영화당, 모화관, 연융대 등에서 공사에 참여한 관료들에게 음식을 내리거나 과거시험을 시행하

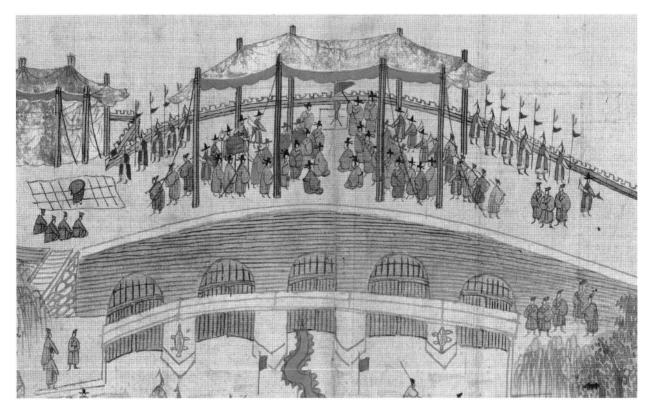

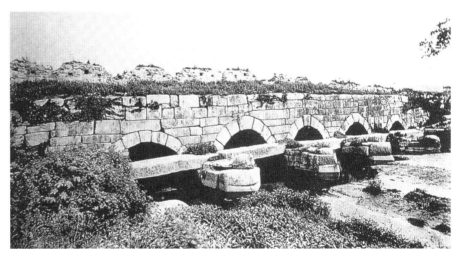

오간수문(五間水門)(위)

오간수문은 성곽 아래에 다섯 개의 수문을 만들어 물이 빠지도록 한 구조물이다. 수문에는 사람의 출입을 막기 위해 쇠창살문을 설치했다. 홍예 앞쪽에는 낮은 석축을 길게 돌출시켰다. 양 가장자리의 석축 위에는 돌거북이 조각되어 있다.

구한말의 오간수문(아래)

〈수문상친림관역도〉에서 영조가 앉아 있는 오간수문 바로 위쪽은 성곽이 약간 위로 볼록하게 올라와 아치형의 곡선을 이룬 모양이다. 그러나 사진에 보이는 오간수문의 위쪽은 평평한 모습이다. 일제 강점기 이전에 약간의 구조 변화가 있었음을 알려준다.

거나 잔치를 베푼 장면을 그린 것이다. 이 기록화의 주인공들은 모두 준천에 참여한 관원들이다.

〈수문상친림관역도〉를 비롯한 네 점의 기록화와 관련 기록을 묶어 '어제준천제명첩'이라 제목을 붙였다. 1760년의 청계천 준천 사업은 청계천의 역사를 말할 때 빼놓을 수 없는 영조의 치적이자, 위민(爲民) 정치의 실천이었다.

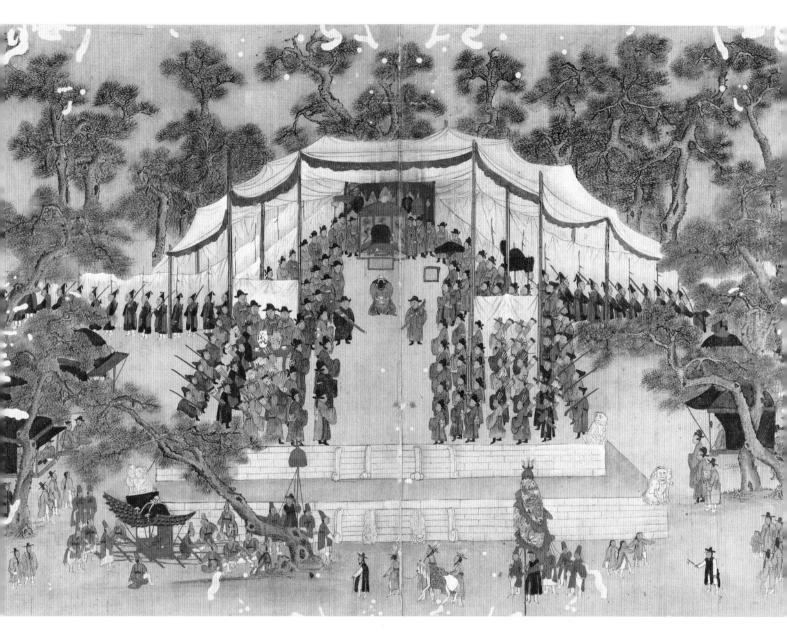

진작례가 시작되어 술잔을 올리는 장면을 그렸다. 근정전의 옛터 위에
장막을 쳤고, 그 뒤편과 좌우에도 천으로 가림막을 설치했다.
군사를 배치하여 경호에도 만전을 기했다. 기단 아래에는 왕의 행차에
사용하는 황룡기(黃龍旗)와 둑기(纛旗), 그리고 영조가 타고 온 가마가 보인다.

〈영묘조구궐진작도(英廟朝舊闕進爵圖)〉,《경이물훼첩(敬而勿毁帖)》중
1767년, 비단에 채색, 42.9×60.4cm, 국립문화재연구소

태조의 생신에 영조와 왕세손이
근정전의 옛터를 가다

영묘조구궐진작도(英廟朝舊闕進爵圖)

조선 왕조의 으뜸 궁궐인 경복궁은 1592년(선조 25) 임진왜란을 겪으면서 불길 속으로 사라졌다. 태조 이성계가 한양을 도읍으로 정한 뒤 가장 먼저 지은 경복궁은 1395년(태조 4)에 완공된 이후 2백년을 버티지 못한 셈이다. 이후 흥선대원군(1820~1898)에 의해 중건(重建)되기까지 270년간 폐허로 남아 있었다. 황량한 터만 남은 경복궁을 조선 후기에는 '구궐(舊闕)'이라 불렀다. 정선(鄭敾, 1676~1759)이 18세기에 그린 경복궁도(景福宮圖)를 보면 장엄했던 구궐의 흔적은 오간 데 없고, 경회루의 돌기둥만이 그 쓸쓸한 역사를 말해 주고 있다.

영조는 경복궁의 옛터를 유난히 자주 찾았다. 그리고 의도적으로 이곳에서 국가와 왕실의 여러 행사를 치르게 했다. 이를 통해 영조는, 태조가 이룩한 업적을 기리고 그 정신을 본받고자 했다. 경복궁이야말로 왕조의 정통성을 상징하는 공간임을 잊지 않았다. 영조 때 경복궁에서 가진 행사 가운데 하나가 1767년(영조 43) 12월에 있었던 진작례(進爵禮)다. 진작례는 왕이나 선왕에게 '술잔을 올리는 의례'라는 뜻이다.

영조는 1767년 12월 16일, 왕세손(정조)을 데리고 근정전의 옛터로 향했다. 여기에서 인재를 선발하는 문무과 시험(중시重試)을 치르게 했다. 그리고 소작례(小酌禮)를 베풀었다. 제법 규모가 큰 이 행사를 기념하여 제작한 것이 〈영묘조구궐진작도〉다. 이 진작례는 옛 고사를 계승한 행사라는 데 의미를 부여했다. 1407년(태종 7) 10월에 태종이 태상왕(太上王)인 태조의 탄신일을 맞아 술잔을 올린 옛일을 영조가 계승한 것이다. 영조가 의례를 행한 1767년의 행사는 1407년으로부터 6주갑이 되는 해였다. 영조는 이를 매우 뜻깊게 여겼다. 따라서 《태종실록》에서 정해년(丁亥年)인 1407년과 관련된 기사를 모두 찾아 고증의 자료로 삼게 했다. 영조가 이 행사를 경복궁에서 치른 것은 태종이 태조에게 장수를 기원하며 술잔을 올린 현장이 경복궁이었기 때문이다.

이 그림이 실린 화첩인 《경이물훼첩》에는 의령 남씨인 남은로(南殷老, 1730~1786)

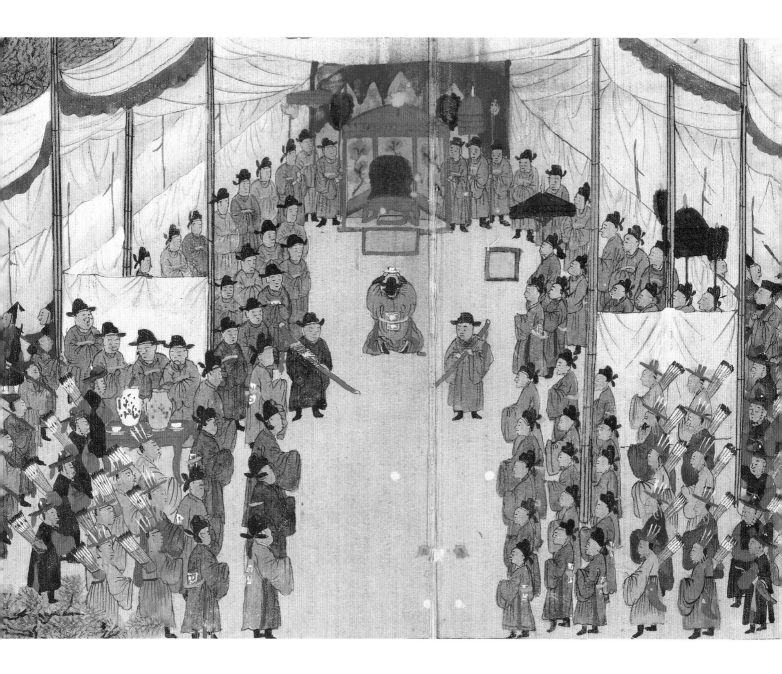

가 서문을 썼다. 진작례를 거행하게 된 동기, 절차, 참석자, 그림의 제작 등에 대하여 기록했다. 참석자들의 명단에는 문관 열여섯 명, 무관 열세 명, 왕세손과 대신들, 육조(六曹)의 판서, 왕의 장인인 국구(國舅) 등이 참여했다.

근정전의 옛터 위에 장막을 쳤고, 그 뒤편과 좌우에도 천으로 가림막을 설치했다. 군사를 배치하여 경호에도 만전을 기했다. 기단 아래에는 왕의 행차에 사용하는 황룡기(黃龍旗)와 둑기(纛旗), 그리고 영조가 타고 온 가마가 보인다. 근정전의 기단 위쪽에 일월오봉병(明五峯屛)을 배경으로 하여 임금의 자리인 어좌가 설치되었다. 왕

〈영묘조구궐진작도〉

근정전 기단 위에는 왕실의 권위를 상징하는 오봉병이 펼쳐져 있다. 어좌 앞쪽에 그려진 노란색 돗자리가 영조가 술잔을 받던 자리다. 그 동편에 왕세손이 앉은 자리에는 황색 사각형 표시가 있다.

실의 권위를 상징하는 오봉병은 주로 임금의 집무 공간인 편전에 놓였지만, 임금이 참석하는 행사에 따라 야외에 놓이기도 했다. 이 그림에는 근정전의 기단에 오봉병을 설치했는데, 이곳을 정전에 준하는 공간으로 여긴 것이다.

〈영묘조구궐진작도〉에는 진작례가 시작되어 술잔을 올리는 장면을 그렸다. 진작례의 절차에 따라 왕세손과 신하들이 영조께 술잔을 바쳤다. 진작례의 자리 배치를 보면, 왕을 중심으로 동·서편으로 나누어 서게 될 신하들의 위치가 정해진다. 동쪽에는 전임·현임 대신, 품계가 높은 재신(宰臣), 의정부 관료, 육조 장관 등이, 서쪽 행렬에는 국구, 품계가 높은 종신(宗臣), 부마(駙馬), 왕세손, 부위(副尉), 임금의 외손 등이 자리잡았다.

영조는 어좌에서 내려와 바닥에 앉아 술잔을 받았다. 어좌 앞쪽에 그려진 노란색 돗자리가 영조가 술잔을 받던 자리다. 그 동편의 왕세손이 앉은 자리에는 황색 사각형 표시가 있다. 기단 위 왼편에 술 단지인 주정(酒亭)이 놓였고, 그 뒤편을 기준으로 좌우에도 가림막을 쳤다. 이 가림막이 전각의 내외를 구분하는 기준인 셈이다. 안으로 들어가는 입구에는 검(劍)을 든 두 명의 보검(寶劍)이 서 있기 때문이다.

근정전의 옛터에서 이루어진 진작례에서 참여 대신들의 축하 인사를 받은 영조는 악공(樂工)에게 피리를 불라고 명했다. 그리고 사관(史官)에게 다음과 같은 말을 쓰게 했다. "임금이 경복궁에 나아가 여러 신하와 함께 음복(飮福)하고 선조의 뜻을 계술하고서 피리를 불게 했는데, 임금이 이를 듣고 눈물을 흘렸다(上詣景福宮 與諸臣 飮福 述先志令吹笛 上聞隨涕下)"라는 21자(字)였다. 영조는 자신의 심경을 사료(史料)를 기록하는 사관에게 그대로 쓰게 하여 전하고 싶었던 것이다.

《경이물휘첩》은 왕의 행차와 왕실 및 궁중의 행사 등 5건의 그림과 글 그리고 참석자의 명단이 기록된 화첩이다. 이 행사에는 형조판서와 경기도 관찰사를 지낸 의령 남씨 남태회(南泰會, 1706~1770)가 당시 우참찬으로 참여하였기에 의령 남씨 가문에서 이 행사를 기록화로 그린 것이다. 애초에 첩을 만든 시기는 1767년(영조 43)이지만, 여기에 소개하는 〈영묘조구궐진작도〉는 19세기 말에 원본을 베껴 그린 이모본(移模本)으로 짐작된다. 짙은 색감과 음영법이 들어간 묘사가 19세기 양식으로 판단되기 때문이다. 그러나 행사의 장면은 최초에 만들어진 원본의 내용을 충실히 재현한 것으로 믿어진다.

※진작례의 과정

진작례는 1407년(태종 7) 10월, 태상왕인 태조의 탄신일을 맞아 술잔을 올린 옛일을 계승한 것이다. 화첩에 실린 〈구궐진작도서(舊闕進爵圖序)〉에는 진작례의 과정이 다음과 같이 나와 있다. 잔을 올리는 사람은 진작관(進爵官)이라 한다. 진작관은 기단 앞쪽에 있는 준탁(樽卓)에 다가가 사옹원 제조(提調)가 주는 술잔을 받는다. 그리고 앞으로 나아가 무릎을 꿇고 임금께 술잔을 올렸다. 임금은 잔을 받은 뒤에 다시 진작관에게 잔을 돌려준다. 이렇게 잔을 돌려주는 것은 임금도 진작관에게 술을 한 잔 내린다는 의미다. 그런데 잔에 술을 채우는 일은 왕이 아닌 사옹원 제조가 했다. 즉 진작관은 임금이 주는 빈 잔을 받아 사옹원 제조에게 주고 엎드리는데, 제조가 술 한 잔을 채워 주면 일어나 받고서 다시 엎드린 뒤에 마신다. 그런 다음 그 잔을 제조에게 돌려주고 일어나 물러나 나온다.

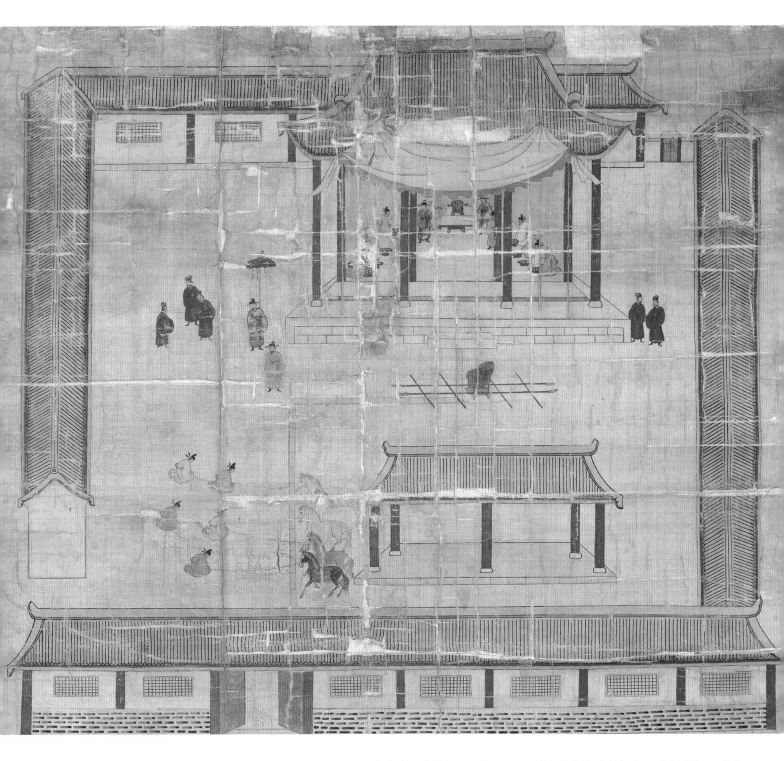

위에서 아래를 내려다보는 시점으로 그려서 청사의 내부가 잘 드러나 있다. 중앙에
영조와 관료들이 있는 건물 앞쪽에는 천막을 쳤다. 임금의 바로 옆에 승정원의
승지들이 서 있고, 사옹원 관료들은 좌우로 작은 음식상을 두고 앉았다.
전각 앞쪽에는 왕을 모시는 수행원과 임금이 타는 여(輿)가 놓여 있다.
그 아래쪽에 사방이 트인 건물이 있고, 그 왼편으로 관리들에게 나누어 줄
다섯 마리의 말이 그려져 있다.

〈사옹원 선온사마도(司饔院宣醞賜馬圖)〉 (부분)
1770년, 비단에 채색, 140.0×88.2cm, 국립중앙도서관

영조가 사옹원에서 말을 내리며 과거를 추억하다

사옹원 선온 사마도(司饔院宣醞賜馬圖)

조선 왕조의 역대 임금 가운데 가장 장수한 분은 영조대왕이다. 31세에 왕위에 올라 52년간 재위에 있었고 82세로 서거했다. 어느 임금보다 많은 치적을 남겼고, 민생(民生)을 적극 보살폈으며, 정치적인 안정과 문예의 부흥에도 관심이 많은 임금이었다. 그러나 영조의 개인사(個人史)는 그리 밝지 못했다. 무수리 출신의 생모(生母)에 대한 연민, 요절한 장남 효장세자(孝章世子, 1719~1728)와 손자 의소세손(1750~1752), 아들 사도세자(1735~1762)의 불행한 죽음, 또한 먼저 사별한 왕후와 후궁들……. 영조는 먼저 떠나보낸 이들 가족에 대한 연민을 쉽게 떨쳐버릴수 없었다. 그 때문이었을까? 노년의 영조는 유난히 눈물이 많았다. 특히 과거를 회상할 때면, 추억 속의 현장을 찾아 감회에 젖는 일이 잦았다. 이러한 영조의 노년기 행적 가운데 하나가 77세 때인 1770년(영조 46) 7월에 사옹원을 방문한 일이다.

사옹원은 궁중에 식재료와 음식물을 공급하고 관리하는 관청이다. 이곳을 찾은 영조는 전에 없던 행보를 보였다. 사옹원의 관리들에게 음식과 자신이 직접 쓴 글을 내렸고, 아울러 말을 선물로 주었다. 왕이 신하에게 말을 내려주는 것을 '사마(賜馬)'라고 했다. 특별한 선물이었다. 사옹원의 신하들에게 영조의 방문과 선물의 하사는 당연히 큰 성은(聖恩)이자 영광이었다. 이를 기념하고자 그 경위를 글과 그림으로 기록하여 만든 것이 〈사옹원 선온 사마도〉다. 족자로 된 이 사마도는 상단에 그림, 하단에 관료들의 명단과 영조의 글 등을 빽빽이 적어 두었다. 이처럼 그림에 기록을 붙인 형식은 조선 전기에 유행했던 계회도와 유사하다.

영조는 사옹원과 인연이 깊었다. 16세 때인 1709년(숙종 35) 6월 부터 사옹원에서 도제거(都提擧)라는 관직을 지냈다. 봉급에 해당하는 녹봉이 없는 직책이었다. 영조가 이때 사옹원을 찾은 것은 61년 전 사옹원의 도제거로 있던 시절의 추억 때문이었다.

사옹원을 찾은 영조는 먼저 관리들을 불러 술과 음식을 내렸다. 그리고 직접 글 한

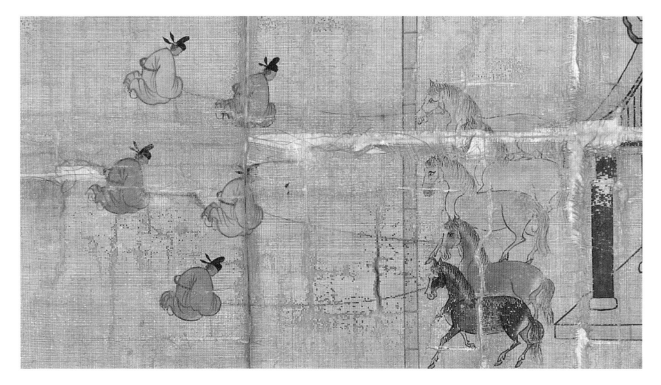

〈사옹원 선온 사마도〉 (부분)

고삐와 연결된 끈을 붙잡고 있는 이들은 아마도 영조의 명을 받아 말을 가져온 사복시(司僕寺)의 관원들로 추측된다. 사복시는 말과 수레 및 목장에 관한 일을 맡아보던 관청이다.

편을 지었다. 옛일을 회상하면서 지은 영조의 글에는 자신이 16세 때부터 7년간 사옹원의 도제거로서 부왕(父王) 숙종을 위해 음식을 받들었고, 탕약(湯藥)을 올리며 숙직을 했다고 적혀 있다. 또한 1721년(경종 1) 8월에 왕세제(王世弟)로 책봉된 일, 그리고 무술년(戊戌年, 1718) 생모의 죽음 등을 회고하는 심경을 적었다. 영조는 글의 말미에 "가슴을 누르고 눈물을 삼키며 기록한다."고 했다. 그에게는 이 모든 것이 희미해진 기억 속에 드리운 추억이자 번민이었다. 그리고 자신이 사옹원 도제거가 된 지 61년, 왕세제가 된 지 50년이 되었음을 회고했다.

영조는 사옹원의 도제거에게 자신의 글을 베껴 쓰게 한 뒤, 한 본은 궁중에 올리고, 한 본은 사옹원에 보관하게 했다. 그리고 그 글 아래에 사옹원 신하들의 이름을 쓰게 한 뒤, 정서(正書)하여 한 점씩 나누어 주도록 했다. 이어서 관료 다섯 사람에게 각각 말 한 필씩을 내려주었다.

영조의 사옹원에 대한 애정은 이처럼 특별했다. 말을 선물로 내린 것은 사옹원의 관리들에게 훌륭한 공적이 있어서가 아니다. 영조는 자신이 도제거로서 선왕(先王)을 받들었던 것처럼, 노년에 이른 자신의 건강을 음식으로 지켜 준 관리들에 대한 고마움이 심중에 있었던 것이다. 도제조 우의정 김상철을 비롯한 여섯 명의 사옹원 신하들은 임금의 은덕에 감사하는 전문(箋文)을 지어서 바쳤다. 그림 아래에 붙인 서문(序文)에는 제조 이익정(李益炡, 1699~1782)이 〈사옹원 선온 사마도〉를 만들게

〈사옹원 선온 사마도〉

전체 구성은 일반 계회도와 유사하나, 그림 상단에 제목이 없고 그림 아래에 기록이 많다. 또한 좌목의 이름 앞에 '신(臣)'자를 붙였다. 모두 다섯 점을 제작하여 다섯 사람이 한 점씩 나누어 가졌다.

된 경위를 간략히 적었다. 신하들은 이를 역사에 없던 아름다운 일로 칭송하여 집안에 전해질 보배로 삼을 것이라 했다.

〈사옹원 선온 사마도〉의 전체 구성은 일반 계회도와 유사하다. 다만 차이점이라면 그림 상단에 표제(標題)가 없고, 화면 아래에 기록이 많은 점이다. 또한 좌목의 이름 앞에 '신(臣)'자를 붙였다. 이는 왕이 함께한 자리였기에 자신들의 이름만 쓸 수 없었기 때문이다. 이익정은 서문에서 "이에 계족(契簇)을 각각 장황(粧潢)하여 손을 씻고 삼가 발문을 썼다"고 했다. 여기에서의 '계족'은 '계회도 족자'를 말한다.

이처럼 사연의 영광을 함께한 사람들끼리 제작한 그림도 계회도의 유형에 속한다. 〈사옹원 선온 사마도〉는 모두 다섯 점을 제작하여 다섯 사람이 각각 한 점씩 나누어 가졌다.

영조가 하사한 말은 똑같은 말이 아니라 등급이 있었다. 도제조에게는 궁궐에서 기른 내구마(內廐馬), 제조 세 사람에게는 궁 밖에서 키운 외구마(外廐馬), 부제조에게는 길들인 말인 숙마(熟馬)를 주었다. 영조는 말을 내려줄 때 '면급(面給)'했다고 한다. 즉 신하를 가까이 오도록 한 뒤, 면전에서 말고삐를 직접 하나씩 건네주었다는 말이다. 이는 사옹원의 안마당에 말을 그린 이유이기도 하다. 다섯 마리의 말은 백마가 세 마리, 갈색과 흑색 말이 각각 한 마리씩이다.

서문을 쓴 이익정은 종친인 밀창군(密昌君) 이직(李樴, 1677~1746)의 장남으로 그림과 기록화에 관심이 많았던 인물이다. 〈사옹원 선온 사마도〉의 제작은 이익정이 제안한 것으로 추정된다. 말을 받은 신하들은 이를 개인의 기쁨으로만 여기지 않았다. 사옹원 관리로서의 충정과 성은에 대한 감사가 모두 이 그림과 글 속에 담겨 250년 전의 역사로 남았다.

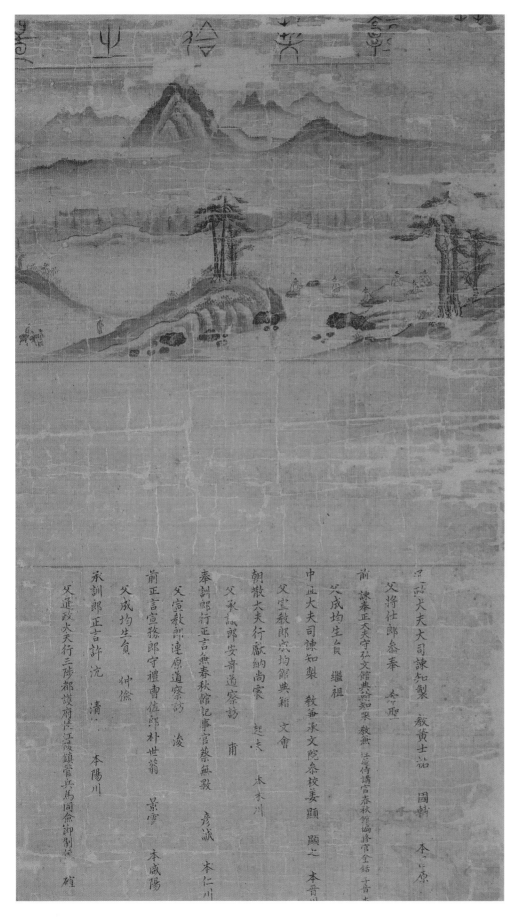

계회의 장면을 작게 그리고,
그 주변과 배경의 경관을
비중 있게 표현했다.
이는 계회가 열리고 있는
장소를 암시하며, 그림의
감상적 효과를 높이기 위한
구성으로 이해된다.

〈미원계회도(薇院契會圖)〉
1531년, 족자, 비단에 채색,
95.0×57.5cm, 삼성미술관 리움

사간원 관리들이 관복차림으로 여가를 즐기다

미원계회도(薇院契會圖)

1530년(중종 25) 어느 여름날, 사간원의 관리들이 한적한 물가를 찾았다. 관아에서 멀지 않은 곳에서 휴식을 취하기 위해서였다. 단정한 관복 차림의 관리들은 나무 그늘 아래에서 한담(閑談)을 나누거나 개울물에 발을 담구었다. 나귀를 타고 늦게 도착한 사람도 멀리서 모습을 드러냈다. 흥을 돋울 만한 간단한 주찬(酒饌)도 준비했을 터이다. 조선 초기의 관리들이 특별한 모임을 기념하여 그린 계회도(契會圖)의 한 장면이다.

계회도가 유행하던 16세기 전반기의 대표적인 사례가 〈미원계회도〉(리움 소장)다. '미원(薇院)'은 주로 국왕의 정책에 대한 검토와 간쟁을 담당한 사간원의 다른 이름이다. 기관의 성격상 사간원의 관리는 학문이 뛰어나고 인품이 강직한 사람들 중에서 선발했다.

족자로 꾸민 〈미원계회도〉는 그림의 위쪽부터 제목인 표제(標題), 계회의 장면을 그린 그림, 시를 쓰고자 비워 둔 공간, 그리고 참석자들을 기록한 좌목(座目)으로 구성되었다. 표제에는 사간원의 별칭인 '薇院(미원)' 두 글자가 쓰였으나 한 글자가 떨어져 나간 상태이다. 애초에 '薇院契會之圖(미원계회지도)'라 썼던 것이다. 그림은 계회의 장면을 작게 그렸고, 그 주변과 배경은 한 폭의 산수화처럼 비중 있게 표현했다. 이는 계회가 열리고 있는 장소를 암시하며, 그림의 감상적 효과를 높이기 위한 의도로 이해된다. 좌목에는 참석자들의 품계·관직·이름·본관 등을 순서대로 썼고, 그 왼편에는 부친(父親)의 관직과 이름도 기록했다. 조선시대의 인적 사항을 기록하는 가장 기본적인 방식이다. 이렇게 만남의 사실을 그림과 글로 기록해 둔다면, 훗날 기억이 흐려져도 이날의 만남이 언제, 어디에서, 누구와 어떻게 이루어졌는지 결코 잊을 수 없다.

이 모임에는 사간원 대사간(大司諫) 황사우(黃士祐, 1486~1536)를 비롯한 일곱 사람이 참석했다. 이들 중에는 전직 관원 김섬(金銛), 박세옹(朴世蓊) 두 사람이 포함되었

※계회도(契會圖)

조선 초기에는 관청에 소속된 관원들의 친목 모임이 잦았다. 서로 친분을 나누고 풍류를 즐기며 결속을 돈독히 하기 위한 모임이었다. 만남의 장소로는 주로 야외의 풍광이 좋은 곳을 찾았다. 경관을 감상하며 술잔이 오가고, 흥이 오르면 서로 돌아가며 시도 지었다. 이처럼 소속이 같은 관원들의 관계를 '동류(同類)'라 했고, 이들의 만남을 '계회(契會)'라고 불렀다. 특별한 만남일 경우에는 계회도를 그려 기념물로 삼았다.

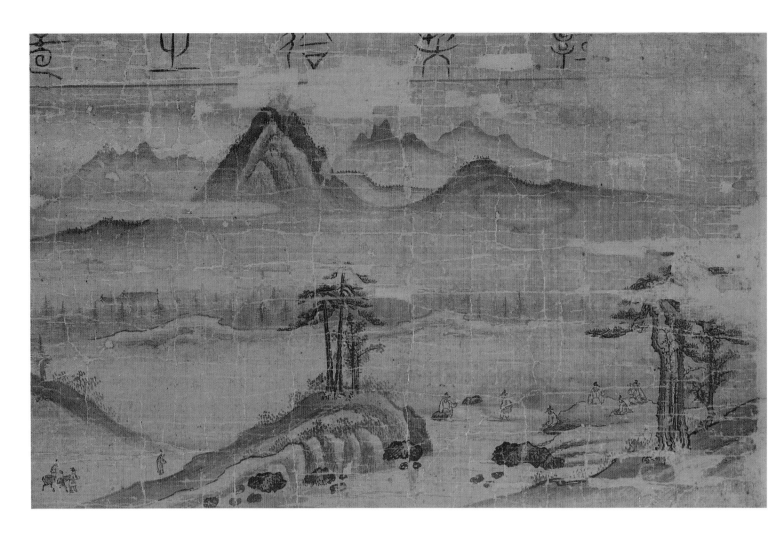

다. 정기적인 만남은 아니지만, 사간원의 전·현직 관리로서 특별한 친분이 있었기에 함께 모임을 갖고 계회도를 제작한 것으로 짐작된다.

〈미원계회도〉에서 계회가 열리는 장소는 의외로 어렵지 않게 확인된다. 화면의 위쪽에 배경으로 자리잡은 삼각형의 산은 지금의 청와대 뒤편에 있는 백악산이다. 그림에는 백악산의 오른쪽 능선 너머로 북한산 보현봉이 어렴풋이 올라와 있다. 그 아래에는 도성 성벽의 윤곽이 간략한 형태로 드러나 있다. 계회도 속에서 관료들이 자리한 곳은 멀리 백악산이 시야에 들어오는 물가로 추정된다. 이곳은 한강의 작은 지류(支流)이거나 한양의 도심을 지나는 청계천의 한 지점일 것으로 추측된다.

그림 속의 인물 표현을 살펴보자. 그림 전체에서 계회의 장면은 작게 그려졌지만, 세부 묘사는 결코 소홀히 하지 않았다. 당시 계회와 관련된 관료들의 풍속화라 해도 손색이 없을 듯하다. 한 사람은 물가에 앉아 시내에 발을 담그었고, 또 한 사람은 관복 자락을 들고 개울을 건너고 있다.

〈미원계회도〉 (부분)
화면의 배경으로 자리잡은 삼각형의 산은 지금의 청와대 뒤편의 백악산이다. 그림에는 백악산의 오른쪽 능선 너머로 북한산 보현봉이 어렴풋이 올라와 있다.

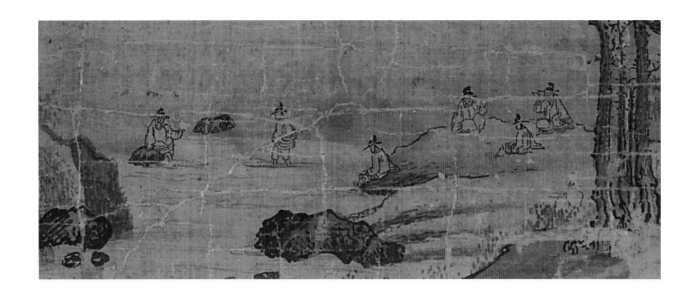

〈미원계회도〉 (부분)

그림 전체에서 계회의 장면은 작게 그려졌지만, 세부 묘사는 결코 소홀하지 않다. 당시 관료들의 계회와 관련된 풍속화의 한 장면이라 해도 손색이 없을 듯하다. 한 사람은 물가에 앉아 시내에 발을 담그었고, 또 한 사람은 단령 자락을 들고 개울을 건너고 있다.

그런데 어딘가 좀 어색해 보인다. 물가에 놀러 나온 차림새로는 의관을 갖춘 모습이 아무래도 불편해 보인다. 지금의 모습으로 바꾼다면, 마치 정장에 넥타이를 매고서 어울리지 않게 야유회에 나온 모습 같다. 도포나 간소한 옷차림이 편했을 텐데, 왜 이런 관복 차림으로 물가에 나온 것일까? 여기에 매우 흥미로운 단서가 숨어 있다. 그림 속 인물들의 입장에서 여러 정황을 종합해 보면 사정은 이렇다. 이날 사간원 관원들은 아침 일찍 모두 정상 출근을 했다. 그런데 해야 할 업무가 없거나 너무 일찍 끝났다. 온종일 매달려야 하는 업무가 거의 없었다. 이러한 사정은 다른 관청에서도 마찬가지였다. 예컨대 형조(刑曹)에는 죄수가 없어 감옥이 텅텅 비었고, 호조(戶曹)에는 소송 문건 하나 올라온 것이 없었다. 모든 관원들은 조용히 자기의 자리만 지키고 있을 뿐이었다. 흔치 않은 현상이었다.

여러 계회도 관련 글을 종합해 보면, 이러한 상황은 나랏일이 평온하고 태평할 때 가능했음을 알게 된다. 관원들이 해야 할 일이 없다는 것은 정국이 안정된 태평성대에만 가능한 일이라는 말을 하고 있다. 이 계회의 경우, 사간원의 관원들이 무료함을 달랠 겸 전직 관원들을 불러내어 물가로 나와 휴식을 즐겼던 것으로 추측된다.

이 그림은 내용과 부합되는 계회도 관련 기록을 참고한다면 그림 속의 사간원 관리들은 아마도 이런 말을 했을 것이다. "저 왕도(王都)의 상징인 백악산을 보라. 지금과 같이 태평스러운 시절은 모두 저 산 아래의 궁궐에 계신 임금의 성은(聖恩)과 은덕 때문이 아니겠는가? 그림에 그려진 우리의 모습은 바로 태평성대의 상징이 아니겠는가? 태평성대를 알려거든 우리를 보라." 약 480년 전에 그린 계회도의 한 장면 속에서 태평스러웠던 한 시절의 모습을 만나게 된다.

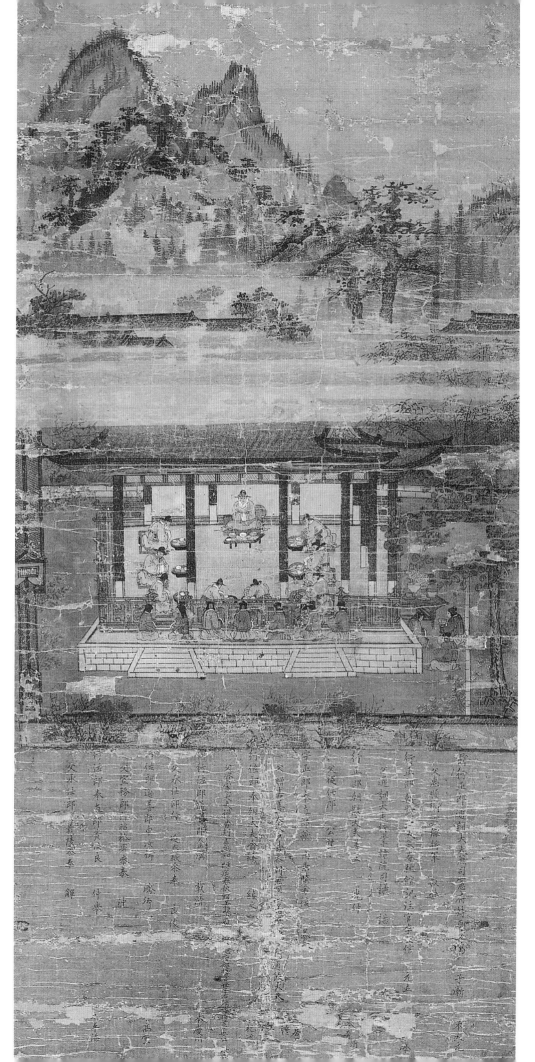

배경의 산은 호조의 관아에서
바라본 경관을 그린 듯 하다.
호조가 육조 거리의 동편에
있었으므로 뒤편의 산은
백악산일 가능성이 높다.
산수와 인물 묘사의 밀도 있는
필치는 이 그림을 그린 화가가
뛰어난 기량의 소유자임을
짐작하게 한다.

〈호조낭관계회도(戶曹郎官契會圖)〉
1550년경, 족자, 비단에 담채,
93.5×58.0cm, 국립중앙박물관

전·현직 호조낭관이 한 자리에 모이다

호조낭관계회도(戶曹郎官契會圖)

　　〈호조낭관계회도(戶曹郎官契會圖)〉는 호조의 낭관들이 참여한 대표적인 낭관 계회도의 하나다. 1550년경에 그린 이 계회도의 좌목(座目)에는 호조의 낭관들이 대부분이며, 전직 낭관도 몇 사람 참석해 있다. 호조의 낭관은 나라의 재정을 관리하는 요직(要職)이다.

　　이 그림의 배경에는 봉우리를 드러낸 산 자락을 그렸고, 아래쪽은 건물 안에서 진행 중인 계회 장면을 묘사했다. 특히 건물과 인물의 묘사는 이전 시기에 비해 크고 자세하다. 계회의 장면을 강조하기 위한 의도인 듯하다. 그러나 건물의 투시(透視)에는 어색한 데가 많다. 기단은 아래가 넓고 뒤쪽이 좁지만, 난간과 기둥에는 일관된 투시법이 적용되지 않았다. 또한 건물은 정면의 방향으로 그렸는데, 지붕을 바라본 각도는 약간 어긋나 있다. 이러한 점은 아직 합리적인 투시법이 적용되기 이전으로, 표현상의 한계가 많던 시기의 그림임을 말해 준다. 그러나 산수와 인물의 밀도 있는 필치는 이 그림을 그린 화가가 뛰어난 기량의 소유자임을 짐작하게 한다.

　　배경의 산은 호조의 관아에서 바라본 실제 경관을 그린 듯하다. 호조는 육조 거리의 동편에 있었으므로 배경으로 그린 산은 북쪽의 백악산일 가능성이 높다. 둥치가 큰 소나무로부터 산등성이로 갈수록 수목(樹木)이 점점 작아져 원근(遠近)의 질서를 갖추었다. 16세기 전반기에 유행한 안견파(安堅派) 화풍의 특징인 짧은 선과 점을 반복한 묘사는 거의 보이지 않는다. 16세기 중엽을 기점으로 하여 조선 중기(약 1550년~1700년)로 넘어가는 회화 양식의 변화를 엿볼 수 있다.

　　〈호조낭관계회도〉에는 참석자를 기록한 좌목 외에 다른 기록이 없다. 따라서 계회의 취지나 배경을 짐작하기가 어렵다. 그런데 좌목에 적힌 호조의 관원은 여덟 명이지만, 그림에는 아홉 명이 그려져 있다. 좌목에 없는 한 명은 누구일까? 아마도 가장 상석(上席)에 앉은 인물로 추정된다. 호조의 낭관보다 더 품계가 높은 관료가 낭관들

※낭관(郎官)

조선시대 정부조직인 육조의 관청에 근무하는 실무급 책임자를 낭관(郎官)이라 했다. 정5품의 정랑(正郎)과 정6품의 좌랑(佐郎)이 낭관에 속한다. 조선 전기의 낭관들은 직무에 대한 자부심이 강했고 친목을 위한 사적인 모임도 자주 가졌다. 특히 여러 계회(契會)에 주역으로 참여하여 계회도의 유행을 주도하기도 했다.

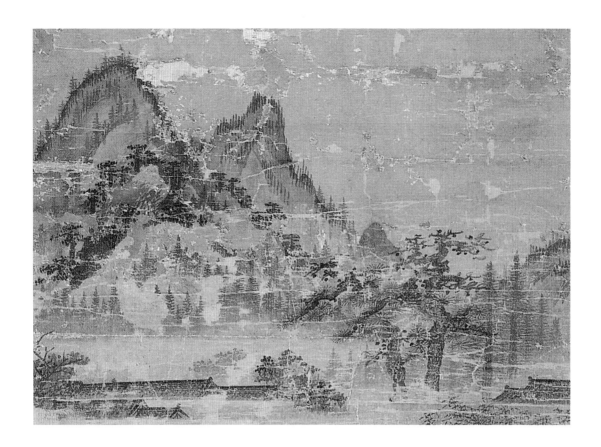

의 모임에 잠시 참석해 있는 장면으로 짐작된다.

 그림 속 관료들의 자리 서열은 중앙이 상석이고, 동쪽인 오른쪽이 두 번째, 서쪽인 건너편 자리와 아래쪽이 각각 그 다음이다. 좌목에는 전직 관원 두 사람의 이름이 올라 있다. 전 호조정랑 안홍(安鴻)과 전 좌랑 김익(金瀷)이다. 이 두 사람은 어느 위치에 그려져 있을까? 그 단서는 그림 안에서 찾을 수 있다. 건물 안의 맨 왼쪽 아래에 앉은 두 사람이 이들로 추측된다. 이유는 관모(官帽)가 아닌 갓 형식의 외출모를 썼고, 허리띠도 각대(角帶)가 아닌 띠를 맸기 때문이다. 즉 관모를 쓰고 관복을 입은 사람들은 호조의 관원들이고, 전직 관원 두 사람은 밖에서 들어왔기에 이들과 복장이 다른 것이다.

 전직 정랑인 안홍은 품계가 정3품이므로 좌목의 첫 번째에 적혀 있다. 그러나 전직 관원의 자리는 특별히 정하지 않은 듯하다. 상석에 앉은 사람을 제외한 참석자들은 모두 소반을 받은 채 기둥과 난간 쪽으로 물러나 앉았다. 즉 건물 중앙의 공간을 비워 두고 벽을 등진 채 앉는 것이 전통적인 연회의 자리 배치 방식이다.

 건물의 난간 밖에는 시중을 드는 여성 일곱 명이 앉아 있다. 머리에 가체(加髢)를 한 것으로 보아 기녀로 추측된다. 그러나 기녀를 계회의 공간 안으로 들이지 않고

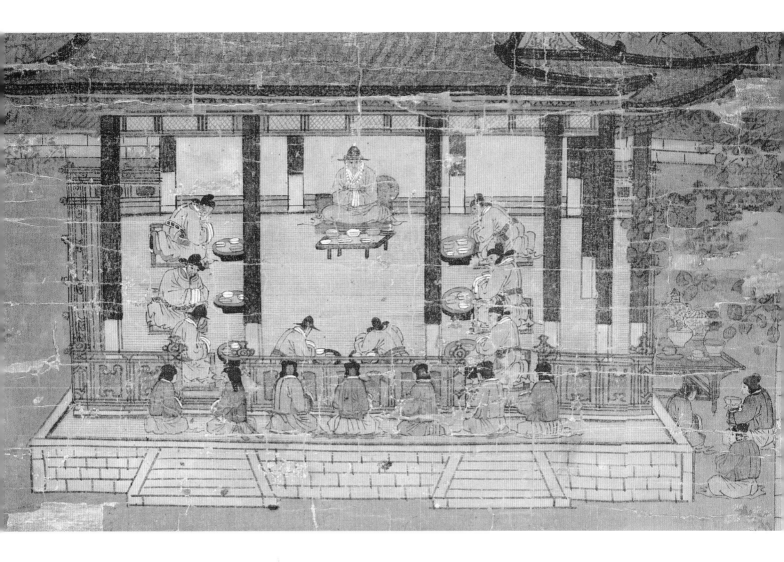

〈호조낭관계회도〉 (부분)
중앙에 앉은 좌장(座長)을 제외한 관원들이 소반을 받은 채 모두 기둥과 난간 쪽으로 물러나 앉았다. 즉 건물 중앙의 공간을 비워 두고 벽을 등진 채 앉는 것이 전통적인 연회의 자리 배치 방식이다.

바깥에 앉게 한 것은 이 계회가 절도 있는 분위기로 진행되었음을 알려 준다.

건물의 오른편 섬돌 아래에는 시녀들이 술과 음식을 마련하는 모습이 그려져 있다. 탁자 위에는 술을 담은 청화백자를 비롯한 도자기류가 놓여 있다. 곧 실내로 들일 준비를 하고 있는 장면이다. 계회가 열리는 건물의 지붕은 짙은 안개로 가림으로써 공간의 깊이를 표현함과 동시에 이곳이 건물이 밀집된 관아의 일부임을 암시해 준다.

이 모임에 참석한 황준량(黃俊良, 1517~1563)의 일생을 기록한 〈행장(行狀)〉에는 그가 1550년(명종 5) 호조의 낭관으로 임명된 기록이 있다. 이 그림의 제작 시기를 1550년으로 보는 단서다. 〈호조낭관계회도〉는 조선 초기의 계회도 가운데 인물 묘사가 뛰어난 사례로서 조선 후기의 풍속화와 견주어도 손색이 없는 16세기 관인(官人) 풍속의 면모를 가장 잘 보여 주고 있다.

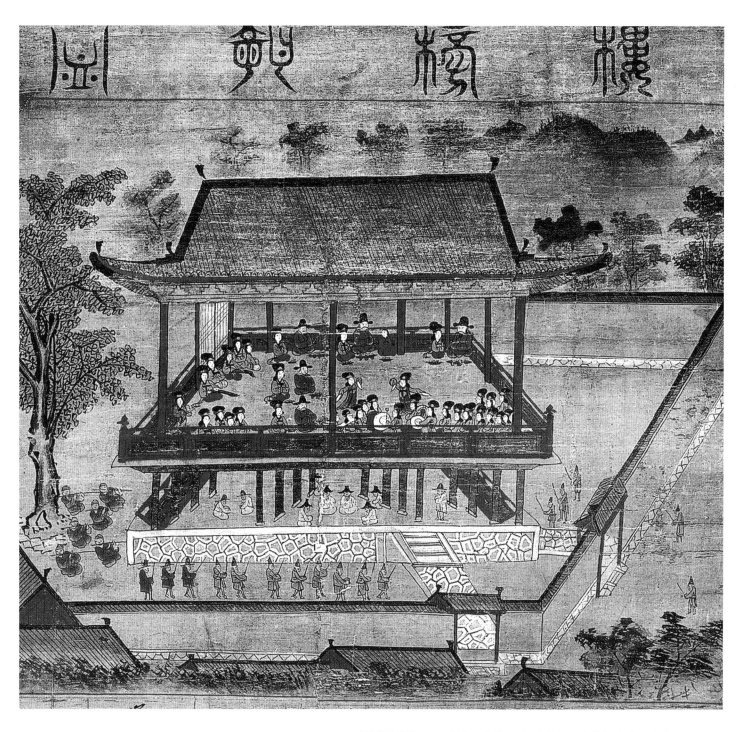

〈희경루방회도〈喜慶樓榜會圖〉〉(부분)
1567년, 비단에 담채, 98.5×76.8cm, 동국대학교박물관

〈희경루방회도〉는 세부 묘사가 그리 뛰어나지 않지만 사실 관계를
정확히 살핀 그림이다. 누정 위에 일렬로 앉은 세 사람 중
두 사람은 관모가 아닌 외출모를 썼다. 이 두 사람은 전직 관원으로
이 자리에 참석한 이들이다.

과거 합격 동기모임,
풍류인가 향락인가

희경루방회도(喜慶樓榜會圖)

〈희경루방회도〉는 전라도 광주에서 열린 방회(榜會)의 장면을 그린 그림이다. 방회는 과거 시험에 함께 합격한 동기생들의 모임을 말하는데, 특별한 회동일 경우 방회도를 그려 화폭에 자신들의 모습을 담았다. 과거 합격 동기생들이 남긴 동방계회도(同榜契會圖) 가운데 매우 흥미로운 자료가 〈희경루방회도〉이다. 1567년(선조 즉위년)에 그린 이 방회도는, 1546년(명종 1)에 치른 과거 시험에서 합격한 동기생 다섯 사람의 우연한 만남을 기념한 방회의 장면을 그린 것이다.

이날의 방회에 참석한 사람들은 전라도 광주(光州) 인근의 요직에 있던 전·현직 관리들인데, 광주목사와 전라도 관찰사가 참석했다. 그림 아래에는 이들의 인적사항을 기록한 명단이 있다. 광주목사 최응룡(崔應龍, 1514~1580), 전라도관찰사 강섬(姜暹, 1516년생), 전 승문원 부정자 임복(林復), 전라도병마우후 유극공(劉克恭), 전 낙안군수 남효용(南效容) 등이다. 이들이 만남을 가진 희경루는《광주읍지(光州邑誌)》에 광주의 객관(客官)에 딸린 누정으로 나온다.

광주목사 최응룡은 방회를 갖게 된 과정을 좌목 아래에 기록했다. 이들은 22년 전의 증광시 동기생으로 광주에서 우연히 만나게 됨을 기념하여 계회를 가졌다고 한다. 또한 계회도 족자의 맨 아래에 붙인 발문(跋文)에는 33인의 동기생들이 관직에 따라 각자 흩어진 뒤 만나지 못한 지가 20년이 넘었음을 회고하고 있다. 이들의 만남은 다섯 명에 불과하지만, 20년 만의 반가운 만남이라는 사실에 큰 의미를 부여했다. 동방의 관계는 동기생들이 관직에 있는 동안 강한 연대 의식을 맺게 하는 구심점이었다. 여기에서 비롯된 결속력은 이들이 관직에 있을 때는 물론, 관직을 떠난 뒤에도 긴밀한 인적 관계의 기반이 되었다. 방회도는 특별한 의미가 있는 모임을 가질 때나 노년(老年)에 이르러 만남을 가질 때 주로 만들었다.

그림 속의 희경루 안으로 시선을 돌려 보자. 우선 방회의 참석자인 다섯 사람은 관

※동방(同榜)

과거 시험에 합격한 동기생들을 '동방(同榜)'이라 불렀다. 합격자를 알리는 '방(榜)'에 이름이 함께 올랐기에 붙은 말이다. 이러한 동방들의 모임을 다른 말로 '방회(榜會)'라고 했다. 과거 시험의 합격 동기생들은 관직에 있는 동안 끈끈한 동기 의식을 발휘하여 긴밀한 결속을 다졌다. 그리하여 동방들의 모임은 세월이 지날수록 깊은 정을 나누는 만남으로 이어졌다.

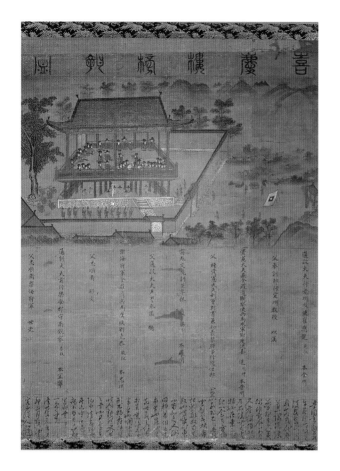

〈희경루방회도(喜慶樓榜會圖)〉
계회도 족자의 위쪽에 전서체로
'희경루방회도'라 썼고 그 아래
에 연회 장면을 그렸다.

복 차림에 거꾸로 된 기역 자 방향으로 앉았다. 누정 안의 왼편과 아래쪽에는 가무(歌舞)와 연주에 흥이 오른 기녀들의 모습이 다채롭다. 멀리서 보아도 성대한 연회의 규모가 한눈에 들어온다. 그러나 아무래도 이상한 부분이 있다. 관료 다섯 사람의 방회에 기녀가 서른다섯 명이나 동원되어 희경루에 올라와 있다는 점이다. 또한 방회의 주인공 한 사람마다 기녀를 한 명씩 옆에 앉힌 모습도 특이하다. 이토록 많은 기녀가 동원된 모습은 다른 계회도나 기록화에서도 유례가 드물다. 이를 풍류로 보아야 할지, 아니면 향락의 한 장면으로 보아야 할지 판단이 쉽지 않다.

〈희경루방회도〉의 장소가 만약 서울이었다면, 이런 행태는 엄두도 낼 수 없다. 서울의 관료들이 이처럼 경치 좋은 누정에서 이런 규모의 연회를 가졌다면 모두 적발 대상이 되어 처벌을 면치 못했을 것이다. 서울에서는 춘궁기나 농번기 때 금주령이 내려지고 연회가 금지되었다. 이를 어길 때에는 강력한 처벌이 뒤따랐다. 이럴 때면, 관리들은 야외로 나가지 않고, 청사 안에서 간단한 모임의 형태로 계회를 가졌다. 성대한 연회로 치러진 희경루에서의 방회는 이곳이 지방이기에 가능했다. 또한 이 연회를 주관한 사람은 전라도 관찰사와 광주목사이다. 이들이 누구의 눈치를 살피겠는가?

이날 동기생들이 앉은 자리 서열은 무엇을 기준으로 한 것일까? 기본적으로 관직 순이지만, 특이한 것은 중앙의 상석에 전라도관찰사가 아닌 광주목사 최응룡이 앉았다는 점이다. 좌목에 이름을 적은 순서도 최응룡이 먼저다. 이 의문을 풀기 위해 이들의 문과시험 성적을 확인해 보니 최응룡이 장원(壯元) 급제자였다. 따라서 장원 급제자를 예우하기 위해 전라도관찰사 강섬이 최응룡에게 상석을 내어주고 자신은 두 번째 자리인 누정의 동편에 앉은 것이다. 그리고 나머지 세 사람은 모두 서편에 차례로 앉았다. 방회에서는 장원 급제자를 특별히 대우하는 것이 관행이었다.

또 하나 눈길을 끄는 것은 개별 인물의 세부 묘사다. 누정 위에 일렬로 앉은 세 사람 가운데 두 사람은 관모가 아닌 평량자(平涼子)라는 외출모를 썼다. 두 사람은 좌목의 세 번째인 전 승문원 부정자 임복과 다섯 번째인 전 낙안군수 남효용이다. 이 두 사람은 전직 관원이다. 따라서 현직 관원과 달리 외출모인 평량자를 쓴 것이다. 〈희경루방회도〉는 세부 묘사가 매우 치밀한 편은 아니지만, 사실 관계를 정확히 살

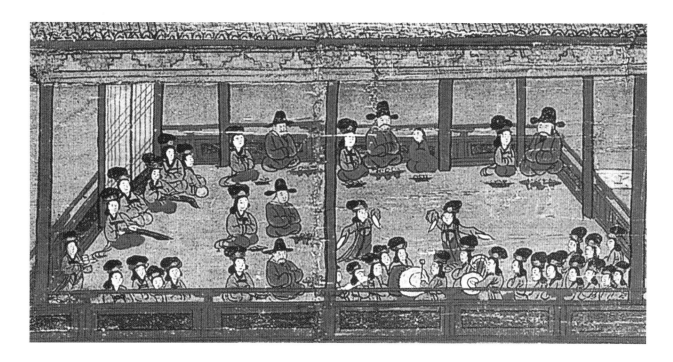

〈희경루방회도〉 (부분)
희경루에 오른 기녀들은 가야금을 연주하고, 한쪽에서는 북과 장구의 장단에 맞춰 춤사위를 뽐내고 있다. 아마도 호남 지역 특유의 창(唱)도 함께 부르는 상황이었을 것이다. 기녀들의 춤과 노래가 어우러진 무대, 그리고 이를 바라보는 객석이 누정이라는 하나의 공간에 마련된 셈이다.

펴 그린 그림임을 알 수 있다.

그림 속의 기녀들에게로 시선을 돌려 보면, 우선 광주목사 최응룡의 오른편에 댕기머리를 하고 앉은 어린아이가 눈에 띤다. 15세 미만의 기녀인 동기(童妓)인 듯하다. 그리고 기녀들의 얼굴에 흰색이 짙게 채색된 것은 화장한 모습을 나타낸 것으로 추측된다. 또 하나의 특징은 기녀들의 머리 모양이다. 가체(加髢)를 올렸으나 크기가 크며, 장식물인 두식(頭飾)을 붙였다. 이런 특색은 흥미롭게도 16세기 중엽 호남 지방 기녀들의 지방색으로 추측된다. 18세기 이전까지 기녀들의 머리는 '얹은 머리'가 보통이었으며, 대부분 머리가 클수록 보기 좋은 것으로 여겼다.

연회 장면 이외의 부분들을 둘러보자. 희경루 아래의 그늘에는 하인들이 휴식을 취하고 있고, 누정의 왼편 아래에는 한 무리의 악공들이 은은한 피리 연주를 띄우고 있다. 희경루 아래쪽에 지붕만 드러낸 건물은 광주 관아의 부속 건물로 추정된다. 희경루의 동편으로는 몇 채의 민가(民家)가 인접해 있고, 그 앞의 넓은 공간에 활터가 마련되어 있다. 화살을 맞히는 과녁은 실제로 오른쪽으로 훨씬 떨어진 위치에 있어야 하지만, 거리를 단축시켜 화면 안에 그려 넣었다. 〈희경루방회도〉는 계회도의 특징인 '장소'와 '장면'을 동시에 보여 주는 설정으로 그려져 있다.

1567년, 희경루에서의 방회는 동방 다섯 사람에게 매우 뜻깊은 만남이었다. 모두 다섯 점의 계회도를 만들어 한 점씩 나누어 가졌다. 이 방회도는 그려진 지 4백 년이 훨씬 지난 지금까지도 그들의 모습과 사연을 알려 주는 기록물로 전해지고 있다.

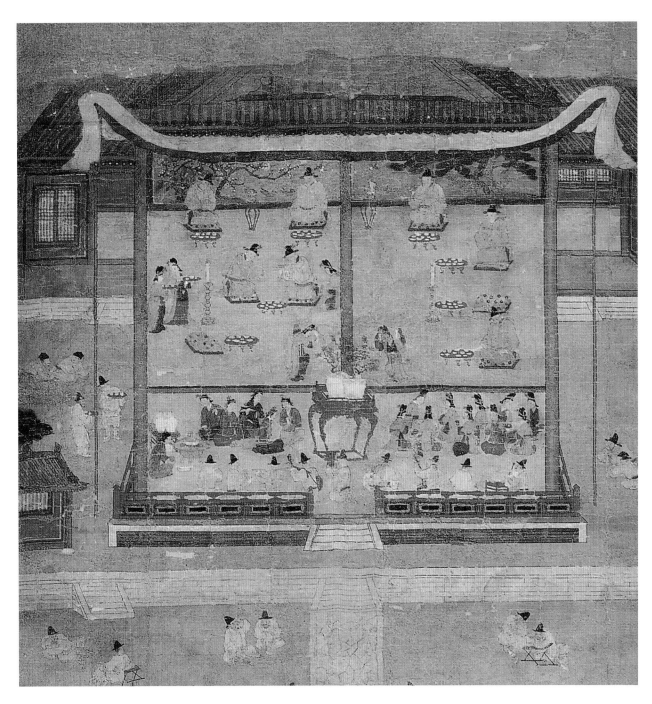

연회 공간의 왼편에 마주 앉은 두 인물이 서로 술잔을 권하는 모습이
그려져 있다. 자칫 밋밋하게 보일 수 있는 연회의 장면은 이 두 사람으로
인해 친밀하고 정감 있는 분위기로 연출 되었다. 인물의 표현은
조선 후기의 풍속화보다 더욱 구체적이면서도 활력이 넘친다.
이야기를 나누는 표정과 동작이 매우 사실적이다.

〈기영회도(耆英會圖)〉 (부분)
1584년, 족자, 비단에 채색, 163.0×128.5cm, 국립중앙박물관

국가 원로를
연회로 대접하다

기영회도(耆英會圖)

한양의 육조 거리 남쪽에 기로소(耆老所)라는 관청이 있었다. 기로소는 고위 관료를 지냈거나 현직에 있는 국가 원로들의 예우를 위해 설치한 기관이다. 이곳에서는 매년 봄과 가을에 한 차례씩 원로 관료들을 모시고 정기적인 모임인 기영회(耆英會)를 열었다. 기로소에는 나이 70세 이상, 정2품 이상의 정승을 지냈거나 품계가 1품 이상인 사람만 들어갈 수 있었다. 나이 많은 신하가 기로소에 들어가는 것은 명예로운 일이었으며, 특별한 경우에는 그 장면을 그린 기영회도를 그려 나누어 가졌다.

기로소에서 주관한 기영회의 장면은 16세기에 그린 기영회도에 잘 나타나 있다. 가장 화격(畵格)이 높은 그림이 1584년에 그린 〈기영회도〉다. 족자로 꾸몄으며 표제, 그림, 좌목으로 된 전형적인 3단 구성이다. 표제는 전서체로 쓴 '耆英(기영)' 두 글자만 남아 있고, '會圖(회도)' 두 글자는 닳아서 보이지 않는다. 좌목에는 영의정 홍섬(洪暹, 1504~1585), 좌의정 노수신(盧守愼, 1515~1590), 우의정 정유길(鄭惟吉, 1515~1588), 판중추부사 원혼(元混, 1505~1597), 팔계군(八溪君) 정종영(鄭宗榮, 1513~1589), 판돈녕부사 박대립(朴大立, 1512~1584), 한성판윤 임설(任說, 1510~1591) 등 일곱 사람이 참석했다. 모두 70세와 정2품이 넘는 현직 고위 관료들이다. 기로들의 자리 배치는 품계와 관직을 기준으로 했다. 정1품인 세 사람은 북쪽, 종1품인 세 사람은 그림의 오른편인 동쪽, 정2품의 한성판윤은 홀로 서쪽에 앉았다. 좌목의 순서를 참고하면, 그림 속 인물이 각각 누구인지 확인할 수 있다.

이 그림에서 연회가 열리는 공간은 기로소의 청사 내부로 추정된다. 기영회가 진행되는 중심 전각을 크게 그렸고, 그 안쪽은 다시 기로들의 공간, 시녀와 악사(樂師)들이 위치한 부속공간으로 나뉜다. 건물은 정면의 모습으로 그렸지만, 내부는 위에서 내려다본 시점으로 구성하여 실내가 잘 드러나도록 그렸다. 연회 공간의 왼편에는 마주 앉은 두 인물이 서로 술잔을 권하는 모습이 있다. 자칫 밋밋하게 보일 수 있는 연회의

※기로소(耆老所)

기로소는 고려 말기의 '치정재추소(致政宰樞所)'라는 기관으로부터 시작되었다. 2품 이상의 관직을 지내고 퇴임한 관료들로 구성되었고, 국정의 주요 사안을 결정하는 정치적인 성격을 띤 기구였다. 그러나 조선 태종의 왕권 강화책으로 인해 기로소는 점차 원로들의 친목 단체로 기능이 축소되었다. 그 명칭도 태조 대에는 '전함재추소(前銜宰樞所)', 세종 대에는 '치사기로소(致仕耆老所)'로 바뀌었다. 이후 기로신(耆老臣)들은 나라의 경사가 있을 때만 기로소의 연회에 참석하는 정도로 활동이 제한되었다. 그러나 기로소에 들어가는 규정과 운영은 엄격히 유지되었다. 따라서 기로신이 되는 것은 여전히 명예로운 일이었다. 기로소에서 행한 기영회는 제도적 정비가 이루어진 1475년(성종 6)부터 공식적으로 시행되었다.

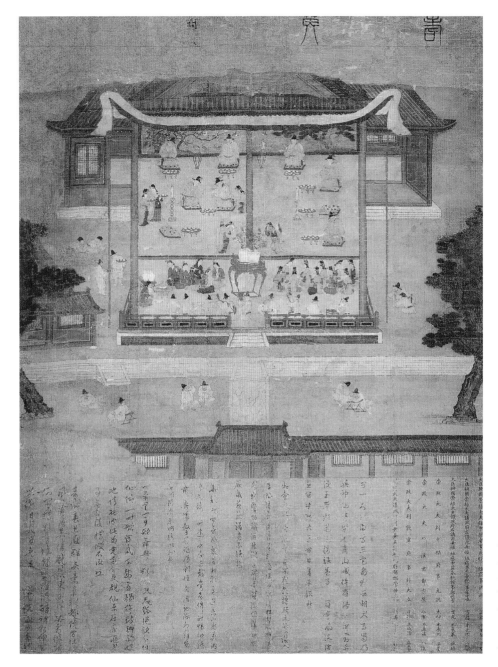

<기영회도(耆英會圖)>
**1584년, 족자, 비단에 채색,
163.0×128.5cm, 국립중앙박물관**

표제, 그림, 좌목으로 된 전형적인
3단 구성의 계회도 형식이다. 표
제는 전서체로 쓴 '耆英(기영)' 두
글자만 남아 있고, '會圖(회도)' 두
글자는 닳아서 보이지 않는다. 그
림 아래에는 참석자들의 명단과
그들이 지은 시를 옮겨 써 놓았다.

장면은 이 두 사람으로 인해 친밀하고 정감 있는 분위기가 연출되었다. 기로신들은
물론 시녀와 수행원들의 모습도 변화가 많고 매우 자연스럽다.

기영회가 열리는 건물 안쪽의 벽면에는 벽화가 그려져 있다. 병풍처럼 낱폭을 구
분하는 표시가 없어 벽화로 추정된다. 화면 왼편은 매화와 동백이고, 오른편은 소나
무를 그렸다. 겨울의 풍경을 아름답게 그린 전형적인 화조화의 일면을 보여 준다.

그림 속의 기영회는 언제쯤 열렸을까? 기영회에 참석한 노수신이 좌의정에 임명

된 시점은 1583년(선조 16) 11월이고, 판돈녕부사 박대립은 1584년 9월에 타계했다. 따라서 이 기영회는 1583년 11월에서 1584년 9월 사이에 열렸다고 볼 수 있다. 그런데 기영회가 연중 봄·가을로 시행된 점을 고려하면, 이 기영회는 1584년 봄에 열렸을 가능성이 높고, 그림도 이때 그려진 것으로 추측된다.

〈기영회도〉에서 또 하나 주목할 것은 주변 인물의 묘사다. 인물의 표현이 조선 후기의 풍속화보다 더욱 구체적이면서도 활력이 있다. 이야기를 나누는 표정과 동작이 매우 사실적이다. 부속 공간 왼편에서 술을 데우는 여성들은 가리마를 쓴 의녀(醫女)들이다. 그 오른편에는 화려하게 분장한 기녀들이 대기하고 있다. 서로 돌아보며 대화를 나누는 모습이 너무나 자연스럽다. 오른편에서 대기하고 있는 기녀들 아래에는 아홉 명의 악공(樂工)들이 연주에 임하고 있다. 중앙에 박을 든 지휘자를 비롯하여 오른쪽에 북, 해금, 장구, 왼쪽에는 당비파, 대금 등이 보인다. 다음으로 화면 왼편에 음식상을 나르는 두 남자와 엎드려 있는 수행원이 보인다. 작은 크기이지만, 옷차림과 동감이 정확하게 표현되었다. 섬돌 아래에는 가마꾼들이 두 명씩 짝을 지어 앉았다. 이야기를 나누고 있지만, 기다림에 지루해하는 표정이 역력하다.

이 기영회의 참석자 가운데 다섯 사람은 한 해 뒤인 1585년(선조 18)의 기영회에도 참여하여 또 한 점의 〈기영회도〉를 남겼다. 1584년과 1585년에 제작된 두 점의 기영회도는 기로소에서 주관한 공식적인 기영회의 장면을 그린 것이다. 또한 16세기 전반기의 계회도와 달리 인물 묘사에 비중을 두었고, 연회 장면의 사실성을 강조한 것이 특징이다. 고려 말기부터 시작된 기로소는 1909년(융희 3)에 직제가 폐지될 때까지 6백여 년간 이어졌다. 그만큼 많은 관련 기록을 남겼지만 그들의 모습은 몇 점 되지 않는 그림으로만 전하고 있다. 19세기 말에 사진기가 도입된 이후 기로들의 모습은 사진으로 촬영되었다. 그러나 16세기의 기영회도에는 사진이 대신할 수 없는 다양한 모습과 현장감, 그리고 화가의 시선으로 읽어 낸 실상들이 수준 높은 회화적인 설정으로 나타나 있다.

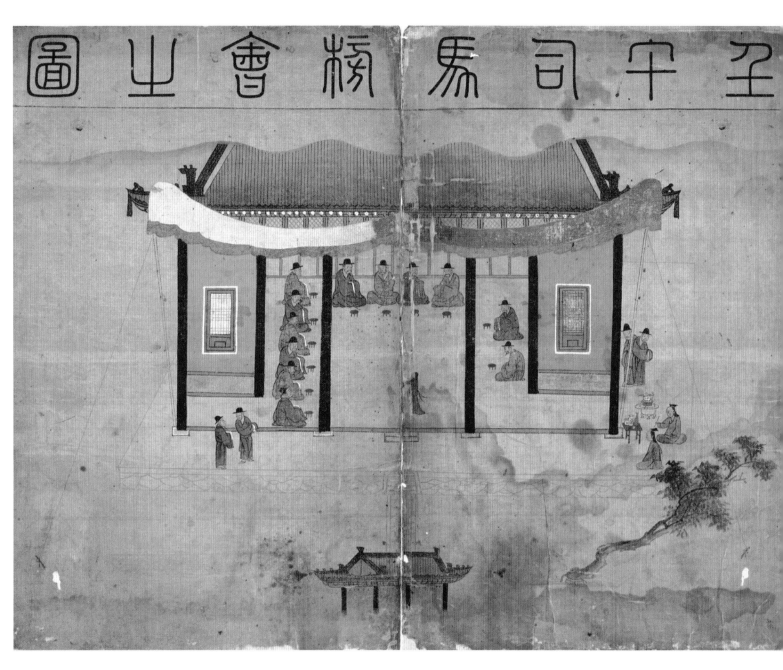

건물 앞쪽에 햇빛을 가리는 차일(遮日)을 그렸고, 배경은 생략했으며,
건물 안쪽의 모임 장면을 강조하여 그렸다. 이날의 방회는
사적(私的)인 만남이어서 검소하게 진행되었으며,
그러한 분위기가 그림에 잘 나타나 있다.

〈임오사마방회도(壬午司馬榜會圖)〉
1630년, 비단에 담채, 42.5×56.0cm, 한국학중앙연구원(진주정씨 우복 종택 기탁)

사마시 동기생들 반백년을 함께 하다

임오사마방회도(壬午司馬榜會圖)

1630년(인조 8) 늦은 봄 어느 날, 지금의 인사동 북쪽에 있던 충훈부(忠勳府)에 백발의 노인들이 속속 모여들었다. 이들은 정승을 비롯한 전·현직 고위 관료들이었다. 평상복에 외출모를 쓴 것으로 보아 공무(公務) 성격의 만남은 아닌 듯하다. 모두 열두 명이 모였고, 충훈부의 대청에 둘러앉아 회합을 가졌다. 이날의 만남을 기념하여 제작한 그림이 〈임오사마방회도〉이다.

〈임오사마방회도〉의 '임오(壬午)'는 임오년인 1582년(선조 15)을 가리키며, '사마방회(司馬榜會)'는 바로 이 해의 사마시(司馬試)에 함께 입격한 동기생들의 모임을 말한다. 사마시 입격자의 명단을 기록한 방목(榜目)에 이름이 오른 이들은 곧 함께 입격한 동기생의 관계가 된다. 이날 충훈부에 모인 열두 명은 임오년(1582년)의 사마시 입격 동기생 200명 가운데 48년이 지난 당시 서울에서 관직생활을 하던 동기생들이다. 입격 당시에 20대 청년으로 만난 이들이 70세를 넘긴 백발이 성성한 노인이 되어 다시 모인 것이다.

일부 동기생들의 사적인 만남은 가끔 있었겠지만, 방회의 이름으로 모인 경우는 드물었다. 〈임오사마방회도〉에는 동기생 정경세(鄭經世, 1563~1633)가 모임을 갖게 된 사연을 글로 남겼다. 이 글에는 오랜 세월 동안 잊고 지낸 동기들과의 만남에 대한 감회가 잘 나타나 있다. 방회의 참석자는 서울에 거주하던 자들로 돈녕부사 윤방(尹昉, 1563~1640)을 비롯한 열두 명이다. 이날의 방회는 삼척부사로 떠나는 동기생 이준(李埈, 1560~1635)을 전별하는 자리도 겸하였으며, 정경세와 윤방이 제안하여 충훈부에서 이루어졌다.

그림에는 건물 앞쪽에 햇빛을 가리는 차일(遮日)을 그렸고, 배경을 생략했으며, 건물 안쪽의 모임 장면을 강조하여 그렸다. 이날의 방회는 사적(私的)인 만남이어서 음악도 없이 검소하게 진행되었으며, 그러한 분위기가 그림에 잘 나타나 있다.

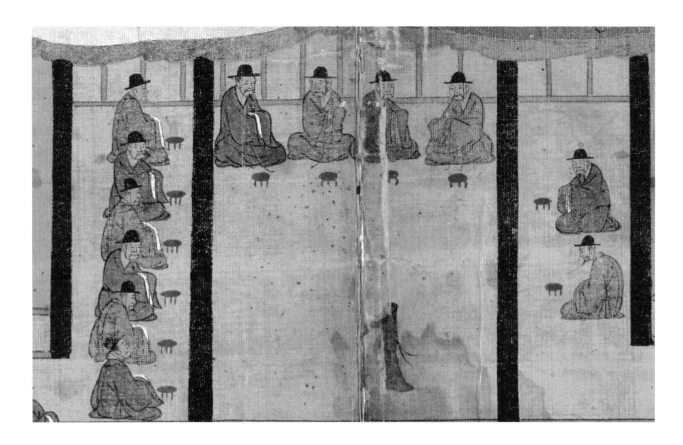

모임의 장면를 보면 관직의 고하에 따른 자리 서열이 엄격히 지켜지고 있다. 건물 안쪽의 중앙에 앉은 네 명은 윤방, 오윤겸(吳允謙, 1559~1636), 이귀(李貴, 1557~1633), 김상용(金尙容, 1561~1637)이다. 이들은 모두 정1품이기에 가장 상석인 북쪽에 앉았다. 오른편 벽 쪽에 앉은 두 사람은 정2품인 이홍주(李弘冑, 1562~1638)와 정경세다. 그 맞은편에는 종2품부터 정3품까지 여섯 명이 앉았다. 이쪽 자리가 비좁고 건너편이 넓더라도 마음대로 건너가 앉을 수 없었다. 관직 서열에 따라 지켜야 할, 눈에 보이지 않는 좌차(座次)의 선이 있기 때문이다. 동기생들의 모임이지만, 자리의 서열 만큼은 엄격히 지켜졌다.

그로부터 4년이 지난 1634년(인조 12)에 이들은 또 한 번 방회를 가졌다. 4년 전처럼 방회도도 새로 한 점을 그렸다. 국립중앙도서관 소장의 〈임오사마방회도〉가 그것이다. 그 뒤로 이 동기생들의 방회는 열리지 않았다. 그 이듬해부터 동기생들이 하나둘씩 모두가 세상을 떠났기 때문이다. 방회나 동갑회와 같은 모임은 그 구성원들이 고인이 되어야만 끝나는, 평생에 걸쳐 지속된 관계였다.

조선시대의 방회도 가운데 가장 나이 많은 관료들이 남긴 사례는 1669년 작 〈기유사마방회도(己酉司馬榜會圖)〉가 유일하게 전한다. 1609년(광해군 1)의 사마시에 입

〈임오사마방회도(壬午司馬榜會圖)〉
(부분)
건물 안쪽의 중앙에 앉은 네 명은 윤방, 오윤겸, 이귀, 김상용이다. 이들은 모두 정1품이기에 가장 상석인 북쪽에 앉았다.

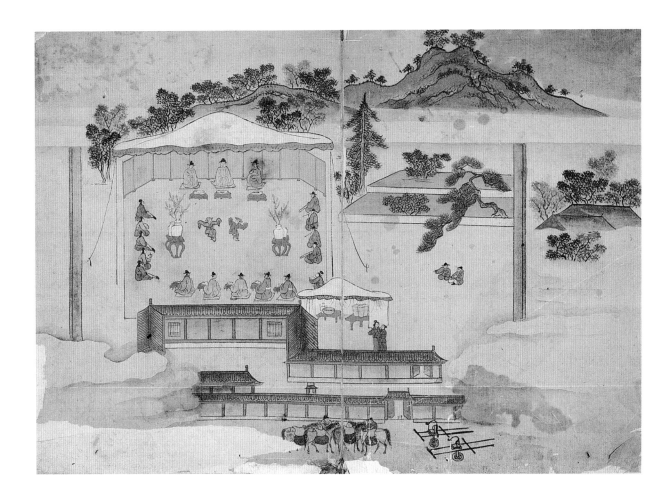

〈기유사마방회도(己酉司馬榜會
圖)〉

**1669년, 화첩, 비단에 담채,
41.8×59.2cm, 고려대학교박물관**

방회도 가운데 가장 나이 많은 관
료들이 남긴 사례는 이 그림이 유
일하다. 〈기유사마방회도〉는 조
선시대의 최고령자들이 참여한
방회이자 회방으로 기록을 세운
그림이다.

격한 동기생들이 60년이 지난 1669년(현종 10)에 방회를 갖고 그린 것이다. 사마시
이후 60년 만에 맞는 방회는 '회방(回榜)'이라 하여, 매우 드물고 귀한 사례로 여겼
다. 참석자들은 81세의 이조참판 이민구(李敏求, 1589~1670), 91세의 돈지돈녕부사
윤정지(尹挺之, 1579~?), 85세의 동지중추부사 홍헌(洪憲, 1585~1672) 등 세 명으로
90세와 80세가 넘은 고령의 노인들이다. 회방은 혼자만 오래 산다고 해서 이루어지
는 것이 아니다. 함께 장수(長壽)한 동기생이 있어야만 가능했다. 〈기유사마방회도〉
는 조선시대의 최고령자들이 참여한 방회이자 회방으로 기록을 세운 그림이다.

　과거 시험인 문과(文科)보다 예비 시험인 사마시 동기생의 관계가 더욱 친밀한 것
은 무슨 이유일까? 사마시 동기생들은 서로를 형제관계에 비유할 만큼 소중한 인연
으로 여겼다. 사마시는 관료로 나아가기 위한 첫 관문으로서 의미가 컸고, 또한 순
수한 청년 시절의 만남이었던 만큼 결속과 유대가 특별히 돈독했다.

　임오년 사마시의 동기생이 반백 년을 함께해 온 인연은 〈임오사마방회도〉 속에
글과 그림으로 담김으로써 오늘날 우리에게도 훈훈한 우의(友誼)를 전해 주고 있다.

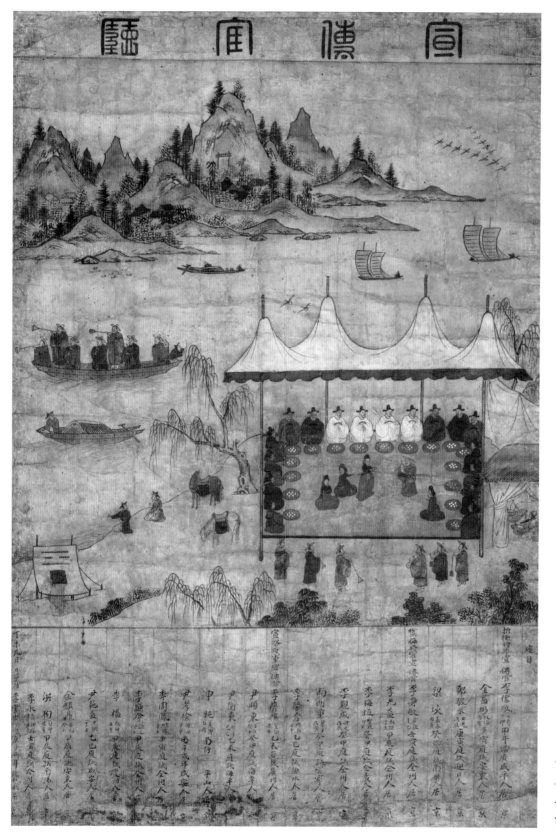

18세기의 계회도로는
매우 특별한 족자 형식의
그림으로, 연회 장면을
크게 그린 반면에 배경의
경관은 화면의 한 부분에
한정시켰다.
이처럼 계회도 속의 인물과
장면 묘사에 비중을 둔 것은
18세기에 유행한 풍속화의
영향과도 관련이
있을 듯하다.

〈선전관청계회도(宣傳官廳契會圖)〉
1789년, 족자, 종이에 채색,
115.0×74.3cm, 개인 소장

선전관의 계회에서
무슨 일이 벌어 졌나

선전관청계회도(宣傳官廳契會圖)

무관에게 가장 인기 있는 요직 가운데 하나가 선전관(宣傳官)이다. 선전관들이 참여하여 제작한 계회도는 전해지는 사례가 매우 드물다. 대표적인 것이 여기에 소개하는 1789년(정조 13) 작인 〈선전관청계회도〉이다. 그림 속의 장막 안에는 관복 차림의 선전관들이 각각 상(床)을 받은 채 도열해 앉았고, 시녀들이 시중을 들고 있다. 천막 바깥에는 하급 관리들이 서 있고, 배경을 이룬 한강에는 배 위에 올라 취타를 울리는 관원들이 그려져 있다.

그림 아래에는 참석자의 명단을 두어 계회에 참석한 스물세 명의 직함과 이름을 기록했다. 정3품 당상관이 네 명, 당하관이 여섯 명, 그리고 종4품이 열두 명, 모임의 실무를 맡은 조사(曹司)가 한 명이다. 좌목의 왼편에는 '정미구월(丁未九月)'이라 적혀 있다. 즉 1787년(정조 11) 9월에 모임을 갖고 이 그림을 그렸던 것이다. 장막 속에 줄지어 앉은 관원은 모두 열아홉 명이다. 아마 파견을 나갔거나 궁궐에서 당직을 서는 이들이 참석치 못한 듯하다. 그런데 그림에 나타난 연회의 분위기는 어딘지 모르게 부자연스럽다. 야외에서 즐거운 한때를 보내는 장면이라고 하기에는 선전관들의 모습이 너무나 단정하다. 평상복이 아닌 관복을 입었기에 더욱 경직되어 보인다. 무슨 사연이 있는 걸까?

계회도는 계회나 연회 장면에 초점을 두고 그린 그림이다. 그렇다면 그림 속의 연회는 어떤 과정으로 진행되었을까? 이를 살필 수 있는 하나의 단서가 선전관청의 업무 일지인 《선전관청일기》이다. 다행히도 계회도의 좌목 끝에 적힌 '정미구월(丁未九月)'에 해당하는 1787년(정조11) 9월의 일기가 남아 있었다. 이날의 일기에는 무슨 내용이 적혀 있을까? 9월 2일의 일기에는 새로 임명된 선전관의 신고식과 관련된 기록이 있었다. 대략적인 내용은 이렇다. 이날 오전에 창덕궁의 춘당대(春塘臺)에서 정조 임금이 초계문신(抄啓文臣)들과 활쏘기를 했다. 이를 마친 뒤 선전관들이 자리를 옮

※선전관(宣傳官)

조선 세조 때 선전관청을 만들어 선전관의 직제를 두었다. 선전관은 무예의 재능이 뛰어난 젊은 인재로 구성되었다. 임금의 측근에서 군무(軍務)를 맡아보았고, 임금의 거동 시에는 호위를 담당하며, 취타(吹打)를 울리거나, 왕명을 입증하는 비표(秘標)를 전달하는 일이 고유 임무였다. 선전관은 항상 사관(史官)의 뒤에서 임금을 따랐기에 '서반(西班)의 승지'로 불리기도 했다. 선전관청은 근무의 기강이 강했고 위계가 엄격한 조직으로 잘 알려져 있다. 그런 만큼 단합과 결속을 중요시했고, 이를 위해 여러 형태의 모임을 자주 가졌다. 특별히 기념할 만한 일이 있을 때는 계회(契會)를 갖고 계회도도 만들었다.

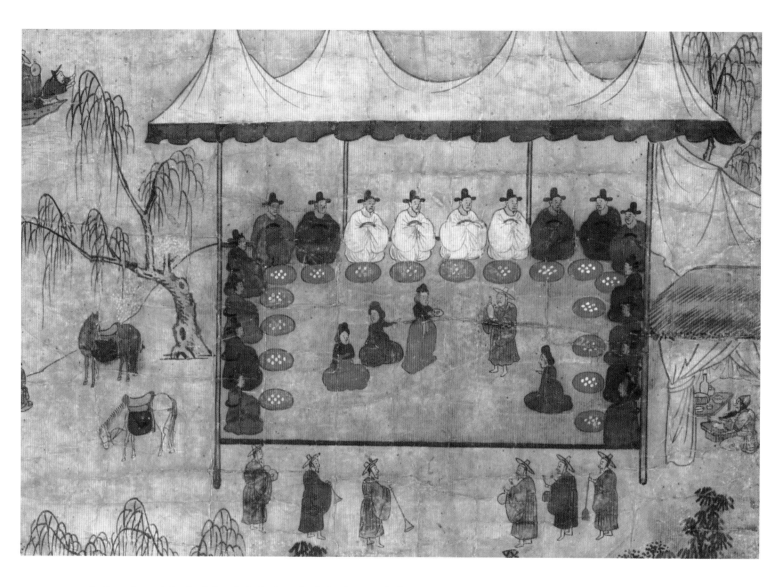

거 별도의 모임을 가졌다. 만남의 장소에 대한 기록은 없지만, 그림을 보면 한강변이 확실해 보인다. 그리고 새로 임명된 선전관 김익빈(金益彬)과 양협(梁埉)의 면신례(免新禮)에 관한 내용이 적혀 있다. 면신례는 '신참을 면하게 하다'라는 뜻으로 주로 관직에 첫발을 딛는 신임 관원이 치르는 신고식 관행이자 통과의례였다. 그런데 김익빈과 양협의 품계를 보면, 절충장군으로 되어 있다. 신임 관원이 아니다. 이미 무관으로 여러 경력을 지닌 당상관(堂上官) 신분이다. 선전관의 신고식이 까다롭다 해도 당상관에게까지 신고식을 행하게 하였을까? 그런데 사실은 놀랍게도 당상관임에도 불구하고 신고식을 치르고 있음을 볼 수 있다.

《선전관청일기》에 적힌 면신례에 관한 기록은 간략하지만, 매우 흥미롭다. '백면허참(白面許參)'이라 하여 두 당상관은 얼굴에 분칠을 하고 참석해야 하며, '귀복

〈선전관청계회도〉 (부분)
장막 안쪽에 흰색 관복을 입은 사람 네 명이 당상관이다. 이 가운데 두 명이 신고식의 주인공인 김익빈과 양협이다.

추화(鬼服椎靴)'라 하여 해진 옷과 신발을 걸친 남루한 차림을 하였다. 그리고 선임들이 시키는 곤혹스러운 벌칙을 주저 없이 따라해야 했는데, 이를 '벌례(罰禮)'라고 하였다. 예컨대 품위를 손상시키는 춤을 추게 하거나 옷을 벗게 하여 흙탕물에 빠뜨리는 등 가혹 행위가 뒤따랐다. 그런데 그림에서는 이렇게 적나라한 장면이 전혀 나타나 있지 않다. 즉 면신례 때 무슨 일이 있었는지 누구나 다 알지만 그림은 언제 그런 일이 있었냐는 듯 매우 정숙한 분위기로 그려져 있다. 앞서 그림 속의 연회 분위기가 경직되어 보여 무슨 사연이 있을 것이라 했는데, 그 사연이 바로 면신례였던 셈이다.

그림의 장막 안쪽 한가운데의 흰색 관복을 입은 사람 네 명이 당상관이다. 이 중에서 두 명이 신고식의 주인공인 김익빈과 양협이다. 선전관청에서는 당상관이라도 신고식에는 예외가 없었다. 더욱 흥미로운 것은 이들의 신고식을 처음부터 끝까지 지켜보고 있던 특별한 한 사람이 있었다는 사실이다. 그 사람은 그림에 절대로 모습을 드러낼 수 없는 인물이다. 누구일까? 바로 정조대왕이다. 왕이 관원들의 신참례를 지켜본다는 것은 의외의 일이 아닐 수 없다. 그러나 정조는 선전관원의 신참례를 일일이 파악할 정도로 큰 관심을 보였다. 나아가 김익빈과 양협이 비록 당상관이라 하더라도 장막 앞에서 벌례를 행하라고 명했다. 관원 전체가 모인 자리에서 먼저 김익빈이, 다음으로 양협이 차례로 신고식을 치렀다. 신고식의 내용은 구체적으로 알 수 없지만, 정조는 이들의 모습을 처음부터 끝까지 지켜보았던 것이다. 정조는 자신이 믿고 기대하던 선전관원들의 신고식에 관심이 많았고, 흥미로운 볼거리로 삼았던 것 같다.

다시 그림으로 돌아가 보자. 18세기 후반기의 계회도는 대부분 작은 첩(帖)으로 만들어졌다. 그러나 〈선전관청계회도〉는 매우 특별한 족자 형식이다. 아마도 선전관원들이 자신의 소속 관청에 대한 강한 자부심과 계회도의 전통을 지키려던 의지가 있었기 때문일 것이다. 그림에는 연회 장면을 크게 그린 반면, 배경은 강변의 일부 풍경으로 한정시켰다. 이처럼 계회도의 내용이 인물과 장면 묘사에 비중을 둔 것은 18세기에 유행한 풍속화의 영향과도 관련이 있을 듯하다.

〈선전관청계회도〉속의 참석자들은 마치 기념 촬영하듯이 품위 있는 모습으로 그림을 남기고 싶었을 것이다. 그림 안에 감추어진 면신례의 관행은《선전관청일기》에 적힌 몇 줄 기록에 의해 세상에 알려지게 된 것이다. 면신례의 실상은 결코 그림 속의 당사자들만이 알고 있던 비밀스러운 관행으로 남을 수 없었다.

※면신례(免新禮)
조선시대의 면신례는 신임 관원이 발령 받은 관청에 나간 뒤, 한 달 안에 치르는 신고식이다. 신임이 주찬(酒饌)을 마련하여 선배 관원들을 접대하는 것이 면신례의 핵심이었다. 성대한 상차림을 준비해야 하고, 이를 위해 많은 비용을 지불해야 했다. 때로는 무리한 빚을 내어 신고식을 치르는 일도 다반사였다. 그런데 연회만으로 신고식이 끝나는 것이 아니었다. 선임들이 내린 벌칙을 따라야 하는 절차가 기다리고 있었다. 이 과정에서 품위를 손상시키는 일도 많았으나 참고 견뎌야만 고비를 넘길 수 있었다. 규율과 위계가 엄한 관청일수록 이런 신고식은 뿌리 깊은 전통으로 이어지고 있었다.
면신례를 행하는 날에는 신임 관원이 참석자의 수만큼 여러 점의 계회도를 준비하여 선배 관원들에게 한 점씩 나누어 주었다. 이를 '분급(分給)'이라 한다. 계회도는 바로 신고식 날 분급을 위해 준비해야 하는 필수 지참물이었던 셈이다. 여러 점의 계회도를 준비하는 데 많은 돈이 들었을 텐데, 모두 면신례를 올리는 관원들의 몫이었다.

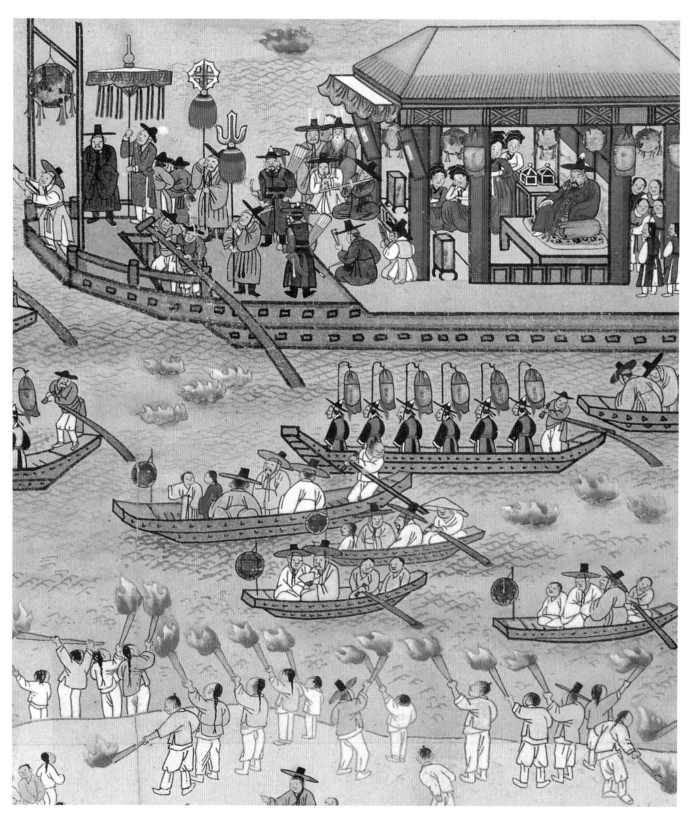

누각처럼 천장을 덮은 선박 안에 평안감사가 앉아 있다.
등불과 깃발을 들고 탄 병사들의 배가 평안감사의 위용을
과시하고 있는 듯하다.

〈대동강선유도(大同江船遊圖)〉(부분),
《평안감사환영도(平安監司歡迎圖)》중
19세기, 종이에 담채, 국립중앙박물관

평안감사의 부임 축하 환영연을 그리다

평안감사환영도(平安監司歡迎圖)

"평안감사(平安監司)도 저하기 싫으면 그만이다"라는 말이 있다. 본인이 원치 않으면 최고의 벼슬자리도 소용이 없음을 비유한 말이다. 평안감사는 실제로 관리들이 선망한 벼슬자리였다. 감사는 각 도(道)를 다스리는 지방관을 말하며, 관찰사(觀察使)라고도 했다. 평안감사가 직무를 보는 감영(監營)이 평양에 있었기에 '평안감사'는 '평양감사(平壤監司)'로도 불렸다.

평안도와 함경도는 국경을 지키는 변방 지역이다. 따라서 이곳에서 수확한 공물(貢物)은 중앙으로 보내지 않고, 그 지역에서 군사적인 용도로 사용할 수 있었다. 중앙 정부가 변방에 준 일종의 혜택이었다. 또한 평양은 중국을 오가는 상인과 사신(使臣)들의 길목이었다. 따라서 중국으로부터 들어오는 문물과 물산이 풍부하여 경제와 문화 활동에 이점이 많았다. 특히 평안감사가 부임할 때는 관리와 백성들이 준비한 축제 분위기의 환영식이 열렸고, 다른 지역과 비교할 수 없을 정도의 성대한 환영을 받았다. 그 환영 행사의 장면을 그린 그림이 〈평양감사환영도〉이다.

이 그림에서는 다양한 인물과 풍속이 어우러진 환영연의 현장을 만날 수 있다. 〈평양감사환영도〉는 세 점의 그림을 묶어서 붙인 제목이다. 〈부벽루연회도(浮碧樓宴會圖)〉, 〈연광정연회도(鍊光亭宴會圖)〉, 〈대동강선유도(大同江船遊圖)〉가 각 그림의 제목이다. 〈부벽루연회도〉의 오른쪽 위에 김홍도(金弘道)의 글씨와 인장(印章)이 있지만, 어색함이 있어 김홍도의 그림으로 단언할 수 없다. 선행 연구에서는 이 그림을 김홍도의 영향을 받은 전문 화원(畵員)이 그린 것으로 추측하고 있다.

이와 관련하여 비교 자료로 살펴볼 그림이 미국 피바디에섹스 박물관에 있는 18세기 후반기 작 〈평양감사향연도(平壤監司饗宴圖)〉 여덟 폭 병풍이다. 부분적으로 손상된 곳이 있지만, 여덟 폭이 온전히 남아 있다. 꼼꼼한 묘사가 돋보이는 이 그림은 생활사, 음악사, 민속학, 복식사 등 여러 분야의 연구에 활용될 수 있을 만큼 풍부한 스케일과

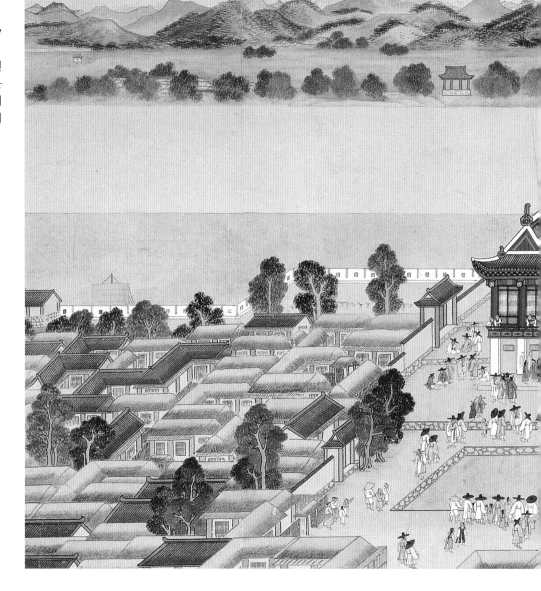

〈연광정연회도(鍊光亭宴會圖)〉
(부분), 《평안감사환영도》중
**19세기, 종이에 담채, 71.2×196.6cm,
국립중앙박물관**

성곽 안쪽으로 민가의 일부가 보인
다. 기와와 초가로 된 집들이 반듯
한 모습을 드러내었다. 대동문 너머
의 고요한 강변 풍경은 연회의 분위
기와 대비를 이루고 있다.

디테일을 갖추고 있다. 이 그
림은 《관서악부(關西樂府)》의
내용을 참고하여 그린 것으로
전한다.

국립중앙박물관의 《평안감
사환영도》는 피바디에섹스박
물관의 《평양감사향영도》 여
덟폭 가운데 '부벽야연', '연
광유연', '월야선유' 세 점과
매우 유사하다. 피바디에섹스
박물관의 《평양감사향연도》
가 완결된 여덟 장면이라면,
국립중앙박물관의 《평안감사
환영도》는 대동강 인근에서 가진 연회의 장면만을 골라 그린 것이다. 대동강과 부
벽루, 연광정은 평양의 대표적인 명소이다.

〈연광정연회도〉는 연광정(鍊光亭) 안에서의 연회가 초점이지만, 그 주변의 시설
과 가옥 및 대동강의 풍광을 함께 그렸다. 연광정은 관서팔경(關西八景)의 하나이
며, 건물 두 채를 연결하여 지어 건축미(建築美)가 뛰어나다. 누정 안에는 기생들이
춤 추는 장면을 감사와 아전들이 바라보고 있다. 그런데 연광정 아래에는 갓을 쓴
도포 차림의 구경꾼들이 한 무리를 이루었다. 아마도 환영연에 초대받은 손님이거

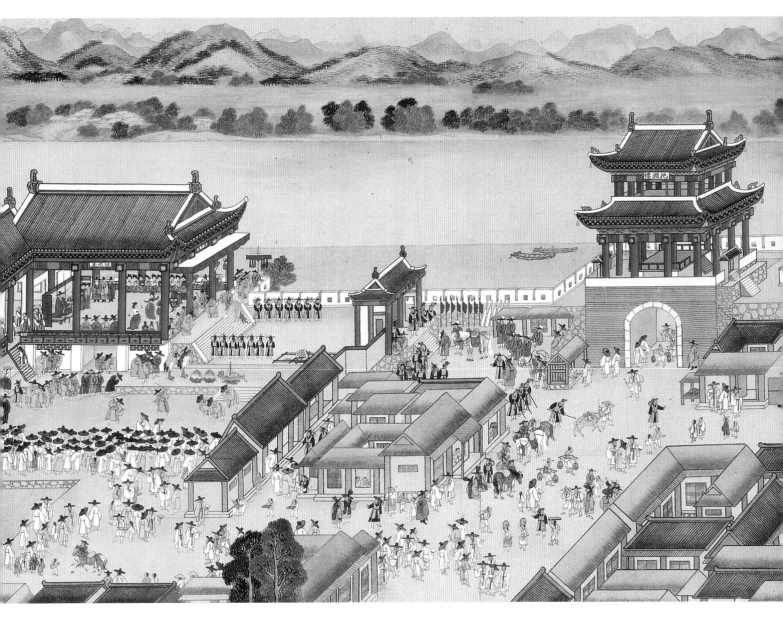

나 감사를 환영하기 위해 나온 선비들로 추측된다. 그런데 누정 위에서 진행되는
연회는 이들의 위치에서 볼 수가 없다. 따라서 누정 아래에서 펼쳐지는 다른 장면
을 보면서 즐기고 있다. 좀 더 자세히 보면, 두 사람의 갓 쓴 선비가 나와서 나무막
대기를 들고 무언가 동작을 연출하고 있다. 이곳 또한 별도의 공연 공간인 듯하다.

　〈연광정연회도〉의 성곽 안쪽에는 기와와 초가로 된 집들이 반듯한 모습을 드러
내고 있다. 대동문 쪽의 큰길에는 환영연을 보기 위해 걸음을 재촉하는 사람과 생
업에 바쁜 백성들이 분주히 왕래하고 있다. 오른쪽의 성문은 평양성의 동쪽 문인
대동문(大同門)이다. 문루의 안쪽에는 읍호루(挹灝樓)라는 현판이 걸렸다.

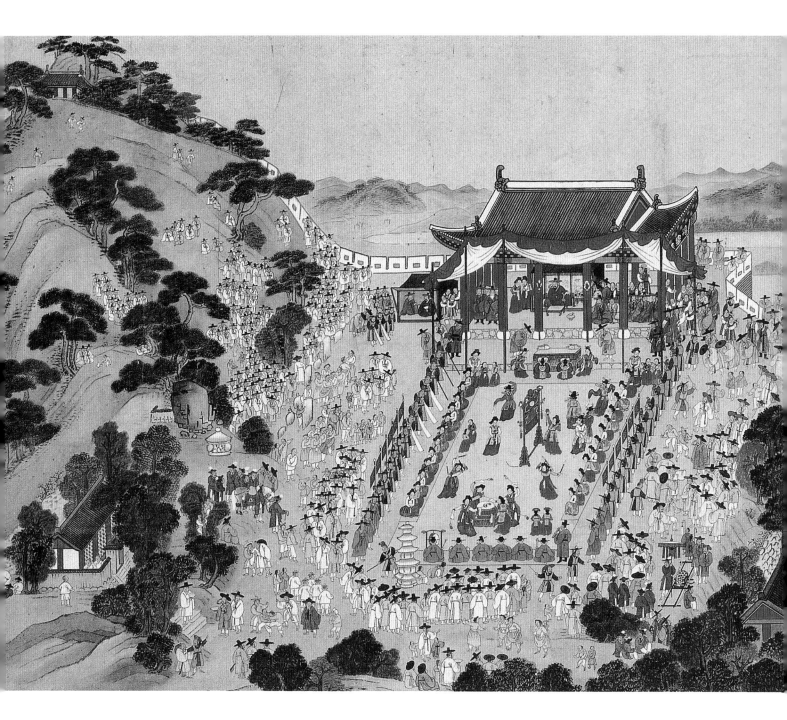

〈부벽루연회도(浮碧樓宴會圖)〉 (부분), 《평안감사환영도》 중

19세기, 종이에 담채, 71.2×196.6cm, 국립중앙박물관

부벽루는 영명사의 남쪽에 있던 부속 건물이다. 오른편으로는 대동강에 자리잡은 능라도와
그 건너편의 풍경들이 시야에 들어온다. 배경에 이러한 풍경을 그려 넣은 것은 이 그림 속의
장소가 경관이 빼어난 평양임을 강조하기 위한 설정으로 읽힌다.

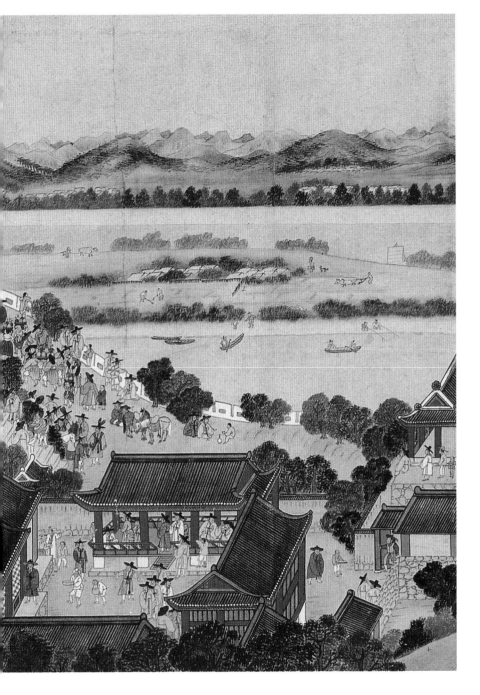

※《관서악부(關西樂府)》
《관서악부》는 신광수(申光洙, 1712~1775)가 1774년(영조 50)에 평안감사로 떠나는 친구 채제공(蔡濟恭, 1720~1799)에게 보내준 시집이다. 이 책에는 평안감사로 가서 유흥에 빠지지 말 것을 당부하는 내용이 담겨 있다.

〈부벽루연회도〉에 보이는 부벽루는 원래 영명사(永明寺)라는 절의 남쪽에 있던 부속 건물이었다. 누각 오른편으로는 대동강의 가운데에 자리잡은 능라도(綾羅島)와 그 건너편의 풍경들이 시야에 들어온다. 연회도의 배경에 이러한 풍경을 그려 넣은 것은 이 그림 속의 장소가 경관이 빼어난 평양의 명소임을 강조하기 위한 설정으로 읽힌다. 연회 장면은 부벽루를 중심으로 펼쳐지지만, 그 주변의 구경꾼들 또한 환영연에 없어서는 안 될 요소이다. 부벽루 앞의 연회 공간은 좌우로 늘어선 병사들에 의해 구획되었고, 그 안에서 다섯 팀의 무용수가 동시에 공연을 펼치고 있는 모습이다. 춤은 신선에게 복숭아를 바치는 헌선도(獻仙桃)를 비롯한 처용무(處容舞), 포구락(抛毬樂), 무고(舞鼓), 검무 등이다. 이 다섯 팀의 무용은 실제로 시간차를 두고 진행되었지만, 그림에는 같은 공간에 모두 그려져 있다. 모든 것을 한 장면으로 보여 주어야 하는 기록화에서 볼 수 있는 일반적인 특징이다.

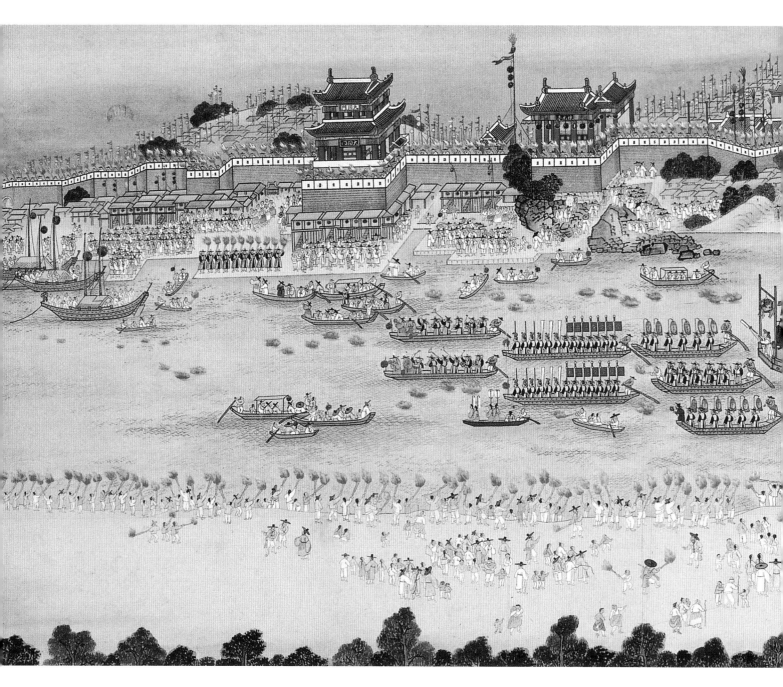

　〈대동강선유도〉는 대동강의 남단에서 북쪽 평양성을 바라보고 그린 스펙터클한 뱃놀이 장면이다. 멀리 평양성의 성곽을 따라 병사들이 횃불을 들었다. 강 위에도 횃불을 띄웠고, 대동강의 남단에도 백성들이 나와 불을 밝히고 있다. 불야성(不夜城)이라 할 만한 장관이다. 선유의 중심에 위치한 감사가 탄 배가 이 그림의 핵심이다. 배 위에 누각처럼 천장을 덮은 공간 안에 감사가 앉아 있고, 주변에 3~4명의 기녀가 있지만 춤을 추는 모습은 보이지 않는다. 감사가 악공들의 연주를 들으며, 놀

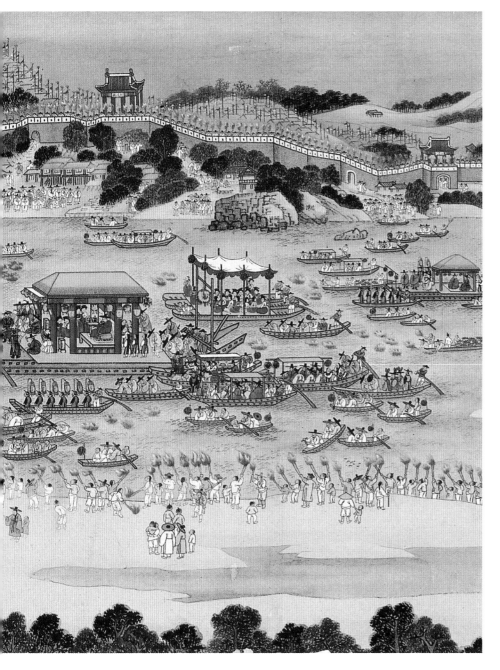

〈대동강선유도(大同江船遊圖)〉(부분),
《평안감사환영도》중
**19세기, 종이에 담채, 71.2×196.6cm,
국립중앙박물관**

대동강의 남단에서 북쪽 평양성을 바라보
고 그린 뱃놀이 장면이다. 멀리 평양성의
성곽을 따라 병사들이 횃불을 들었다. 강
위에도 횃불을 띄웠고, 대동강의 남단에는
백성들이 나와 불을 밝히고 있다. 선유의
중심에 위치한 감사가 탄 배가 이 그림의
핵심이다.

라운 야경을 즐기고 있는 듯하다.

　세 점의 그림으로 구성된 《평안
감사환영도》는 모두 대동강을 배
경으로 한 환영연의 장면을 그렸
다. 화면의 크기도 가로 변이 길어
서 연회의 장면과 구경 나온 백성
들, 그리고 강변의 경관을 함께 그
려 넣어 볼거리를 효과적으로 연출하였다. 《평안감사환영도》는 평양이 조선 제일
의 풍류를 자랑하는 곳임을 새삼 공감하게 하며, 지방관으로 나가는 관리들이 왜
앞다투어 평안감사를 선망했는가를 짐작할 수 있게 하는 그림이다.

만남의 인연을 기념하다

사인 풍속화는 벼슬을 하지 않은 선비를 뜻하는 사인(士人)들의 생활상을 그린 그림이다.
사인 풍속화에서는 관직에 있지 않은 양반이나 선비가 주인공으로 등장한다. 하지만 여기에서는
현직 관리가 아닌 퇴직 관료나 원로 관료, 그리고 지방의 양반들이 등장한 그림들을 다루었다.
이들의 모습에서는 일반 관료들의 모임에서 볼 수 없는 다채로운 장면들을 마주하게 된다.
사인 풍속화에 포함되는 그림들은 조선 초기와 중기의 사례가 적지 않다. 일상을 그린 그림보다
기념을 위해 제작된 사례가 많다. 즉 만남의 장면, 특별한 기념일이나 행사일, 일생의 가장 중요한
장면들을 그린 평생도, 과거 시험의 장면, 그리고 조선 후기의 풍류를 즐기는
선비들의 모습 등 다양한 이야기 거리를 담은 그림들이 포함된다.
사인 풍속화는 주로 전문 화가에게 주문하여 그리도록 했다. 따라서 그림의 수준과 화격이
매우 높다. 그림의 내용은 모임이 이루어지는 장면과 그 주변의 공간들을 함께 그려 이야기가
전개되는 장소성을 강조한 경우가 많다. 서문과 좌목 등을 통해 참석자들의 인적 사항과
모임의 취지를 기록하였다. 다양한 사연이 들어 있는 그림들이며,
조선시대 풍속화의 또 다른 정수를 보여 주는 사례라 하겠다.

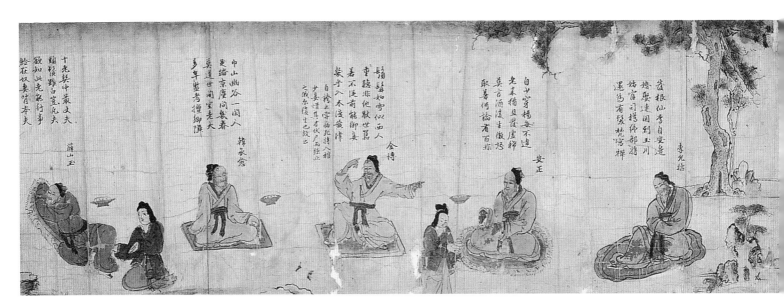

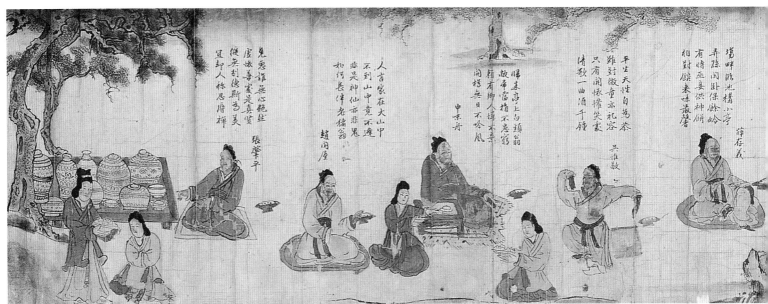

화면 왼편 끝에 탁자로 공간을 막은 것은 더 이상의
추가 회원은 받지도 않고 그리지도 않겠다는 것을
암시한다.

〈십로도상축(十老圖像軸)〉
1499년 추정, 두루마리, 종이에 채색, 38.0×208.0cm, 삼성미술관 리움

오백 년 전 노인들의 만남과 사연을 전하다

십로도상축(十老圖像軸)

오백 년 전 노인들의 모습과 뜻깊은 사연을 오늘에 전하는 그림이다. 1499년 (연산군 5) 전라도 순창에서 열 명의 노인이 모여 '십로회(十老會)'를 조직했다. 이 모임은 평범한 시골 노인들의 사적인 모임처럼 보이지만 훗날 매우 주목받는 노인들의 모임으로 관심을 끌었다. 이 모임을 주도한 사람은 순창 출신의 문신이자 신숙주(申叔舟, 1417~1475)의 동생인 신말주(申末舟, 1429~1505)이다. 그는 십로회를 조직하고서, 이를 기념하여 이 자리에 모인 노인들의 모습을 그린 〈십로도상축(十老圖像軸)〉을 만들었다.

두루마리로 된 이 그림의 앞부분에는 신말주가 쓴 글이 있고, 이어서 오른쪽에서 왼쪽으로 가면서 열 명의 노인을 일정한 간격으로 배치하여 그렸다. 이 열 명은 신말주를 포함하여 칠순을 넘긴 이윤철(李允哲), 김박(金博), 한승유(韓承愈), 안정(安正), 오승경(吳承敬), 설산옥(薛山玉), 설존의(薛存儀), 장조평(張肇平), 조윤옥(趙潤玉)으로 모두 전라도 순창 지역에 살던 노인들이다.

〈십로도상축〉에 쓴 신말주의 글에는 1499년에 만든 두루마리 그림을 '십로계축(十老契軸)'이라고 했다. 이는 이들이 조직한 십로회가 일정한 자격과 규약을 갖춘 계회(契會)의 성격을 띠었음을 말해 준다. 십로회를 조직하게 된 동기는 노년기에 이르러 고향의 소중함을 깨닫고, 향로(鄕老)들과 친목을 즐기기 위해서라고 했다. 이때가 신말주의 나이 71세 때였다. 이 모임에는 나이가 70세 이상이고 고향이 같아야 하는 점이 자격 조건이었다. 〈십로도상축〉에서 인물을 배치한 순서는 나이를 기준으로 하였는데, 신말주는 여덟 번째에 앉아 있다.

신말주는 이 모임을 중국의 기로회 관련 고사(故事)에 비유하여 의미를 부여했다. 즉 고전 속의 운치 있는 모임으로 잘 알려진 백거이(白居易)의 '향산구로회(香山九老會)'와 문언박(文彦博)의 '낙양기영회(洛陽耆英會)'를 계승한 뜻깊은 모임으로 평가했

※ 신말주(申末舟)

26세 때(1454, 단종 2) 문과(文科)에 급제하여 관직에 나아갔다. 그러나 이듬해 세조가 즉위하자 사직한 뒤, 순창으로 내려와 귀래정(歸來亭)을 짓고 은거했다. 이때가 28세였다. 그 이후로 벼슬에 뜻을 두지 않았으나 그의 형 신숙주(1417~1475)의 권유로 다시 20여 년 간 관직에 나가고 물러나기를 거듭했다. 신말주의 10대손인 신경준(申景濬, 1712~1781)은 '귀래정유허비(歸來亭遺墟碑)'를 지으며, "공(公)께서 벼슬에서 물러나 향리에 은거한 기간은 모두 30년이다."라고 했다. 77세를 살았던 신말주의 연령대로 볼 때 40대 중반부터 본격적인 은둔의 삶을 실천한 것이다.

다. 십로회에서는 간단한 몇 가지 규약을 정했다. 서열은 생년월일 순으로 할 것, 연장자부터 돌아가며 모임을 주관할 것, 술자리에서의 예절을 간략히 할 것, 그리고 술을 억지로 권하지 않고, 찬은 한두 가지로 한다는 소박한 약속이었다.

신말주는 서문에서 이 그림을 만든 목적을 분명히 했다. 이 모임에 참여한 노인들 간에 맺은 약속을 오래 전하고, 기쁘고 즐거운 뜻을 담은 기념물이라고 했다. 또한 스스로에 대한 경계(警戒)에 도움이 되도록 하고, 후손들에게도 이 모임을 계승케 하고자 이 첩을 제작한다고 했다.

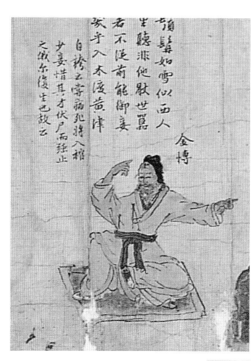

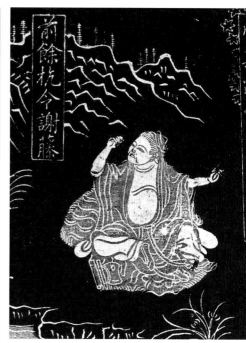

〈십로도상축〉(부분)
춤추는 김박(왼쪽)의 모습은 〈난정수계도〉에 등장하는 사등(오른쪽)의 춤사위 동작과 매우 유사하다.

〈십로도상축〉의 그림은 신말주가 직접 그렸다고 하지만 이는 분명치 않다. 인물은 모두 머리에 건(巾)을 썼고, 방석 위에 앉거나 일어서서 춤추는 모습, 혹은 엎드린 모습 등 가장 편안하고 여유로운 자세를 취했다. 인물의 위쪽에 자신이 지은 시와 이름을 기록하여 누구인지 알 수 있게 했다. 그런데 일부 인물상은 왕희지(王羲之)의 〈난정수계도(蘭亭修禊圖)〉로 전하는 그림 속의 인물 표현과 매우 유사하다. 예컨대 〈십로도상축〉에서 춤추는 김박의 모습은 〈난정수계도〉에 등장하는 사등(謝藤)의 춤사위 동작과 우연이라 할 수 있을 만큼 흡사하다. 자리를 깔고 앉은 모습, 그림 아래에 곡수(曲水)의 표현을 암시한 점, 그리고 배경에 성글게 나무를 그린 점 등도 그러하다. 이러한 요소는 중국에서 전래된 〈난정수계도〉를 부분적으로 참고하여 그렸을 가능성을 말해 준다.

〈십로도상축〉에는 흥미로운 설정이 많다. 눈여겨볼 부분은 그림 맨 왼편에 놓인 찬탁(饌卓)이다. 이 찬탁은 그림의 마지막을 암시하며

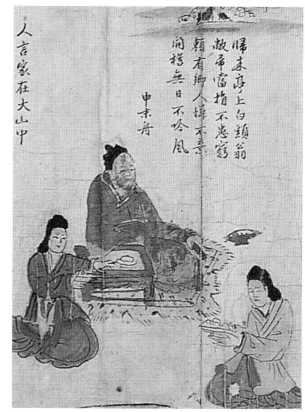

〈십로도상축〉(부분)
신말주는 순창 출신의 문신으로, 십로회를 조직하고 이끌었다.

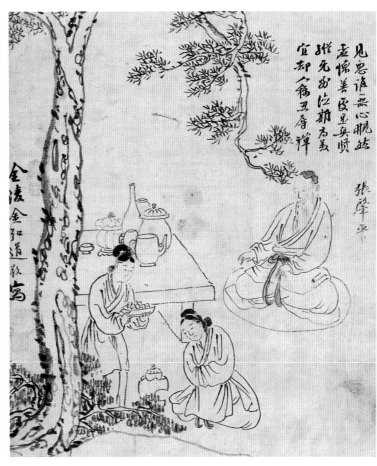

〈십로도상축〉(부분) (왼쪽)

탁자 위에 놓인 도자기를 보면, 인화문(印花文)이 장식된 분청사기를 비롯하여 조선 초기 도자기의 특징을 띤 것이 많다. 이는 그림의 제작 시기가 분청사기가 유행하던 15세기였음을 말해 주는 좋은 단서가 된다.

삼성미술관 리움 소장의 〈십로도상축〉에 그려진 도자기 (오른쪽)

1790년(정조 14)에 강세황이 발문을 남긴 이 그림은 김홍도가 그린 것으로 전해진다. 그림 속의 도자기는 조선 후기의 특징을 지닌 백자로 그려져 있다. 모사본에는 모사한 당시의 문물들이 은연중에 나타나는 현상을 볼 수 있다.

화면의 공간을 차단하는 기능을 한다. 만약 추가로 회원이 들어올 경우, 종이를 연결하여 사람을 더 그려 넣을 수 있다. 하지만 탁자로 공간을 막은 것은 그렇게 할 수 없게 한 것이다. 즉 추가 회원은 받지도 않고 그리지도 않겠다는 것을 찬탁의 설정에서 엿볼 수 있다. 고려 시대의 〈해동기로회도(海東耆老會圖)〉에는 새로 가입한 사람이 있을 때 추가로 그림 안에 그려 넣었다고 하는데, 〈십로도상축〉에서는 그것이 가능하지 않다.

여기에 소개한 〈십로도상축〉은 애초에 수묵(水墨)의 선묘로만 그린 것을 후대에 채색을 가미한 것으로 추측된다. 채색 부분의 색감이 약간 어색하고, 오래되거나 색상이 바랜 흔적이 없기 때문이다. 수묵으로 그린 시기는 1459년으로 추정하지만, 확정할 수는 없다. 〈십로도상축〉은 고려 시대 기로회도의 원조라 할 〈해동기로회도〉의 특징과도 연결되며, 고려 시대 기로회도의 전통이 조선 초기에 큰 변화 없이 이어졌음을 예시해 주고 있다.

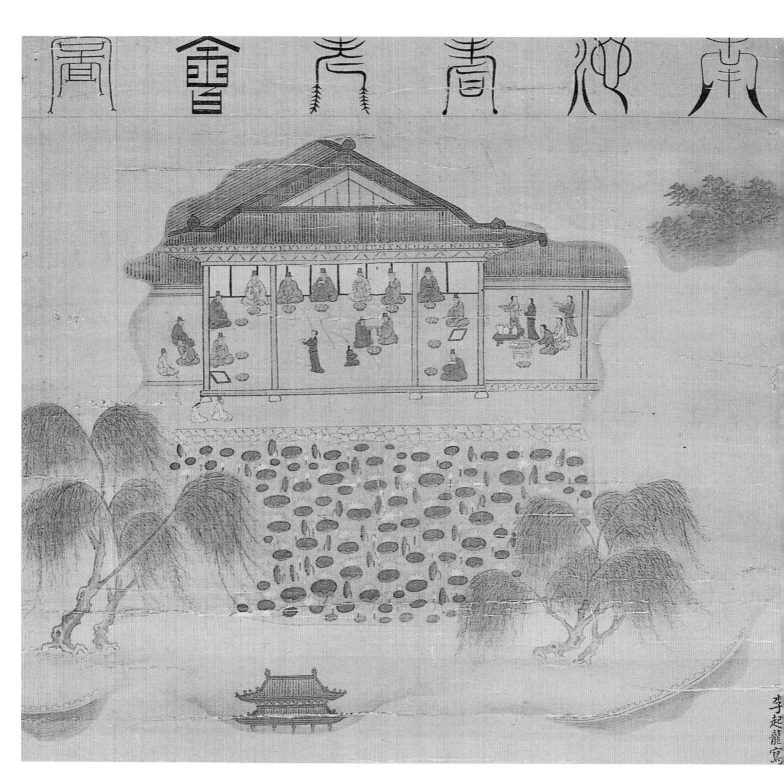

그림 속의 건물 아래로 연못과 버드나무, 그리고 성곽의 일부와 함께
모습을 드러낸 숭례문이 보인다. 조선시대의 그림 가운데 숭례문이
등장하는 그림은 지금까지 〈남지기로회도〉만이 알려져 있다.

〈남지기로회도(南池耆老會圖)〉(부분)
이기룡, 1629년, 족자, 비단에 채색, 116.7×72.4cm, 서울대학교박물관

숭례문 앞 '남지'에서 연꽃을 감상하다

남지기로회도(南池耆老會圖)

불의의 화재와 부실 복원으로 수난을 겪은 숭례문(崇禮門), 조선시대에는 그 숭례문 앞에 남지(南池)라는 연못이 있었다. 연(蓮)을 가득 심어 놓아 연지(蓮池)라고도 불렀다. 연꽃이 활짝 필 때면 구경꾼들로 성황을 이루기도 했다. 특히 남지는 숭례문을 화재로부터 보호한다는 상징의 의미를 지녔다고 한다. 숭례문은 화산(火山)에 해당하는 관악산(冠岳山) 쪽을 향해 있다. 따라서 관악산의 화기(火氣)를 막아야만 숭례문이 온전할 수 있기에 그 문 앞에 연못을 파야 한다는 풍수설(風水說)에 따라 남지가 만들어졌다. 그렇다면 수백 년 동안 남지는 관악산의 화기와 기싸움을 하며 숭례문을 지켜왔는지 모른다. 그런데 그 아름답던 남지는 지금 어디로 갔을까? 그 위치는 지금의 상공회의소가 있는 자리였다고 하지만, 구한말에 메워졌다는 설이 있다. 다행히 남지의 옛 모습은 4백 년 전에 그린 〈남지기로회도〉라는 그림에 전한다. 원본으로 추정되는 그림이 1629년(인조 7) 작으로 서울대학교박물관 소장본이다.

이 그림 속에 담긴 이야기를 살펴보자. 1629년(인조 7) 6월, 남지에서 연꽃을 감상하기 위해 나이 많은 전·현직 원로 관료들의 회동이 있었다. 이들의 만남을 기념하고 추억하기 위해 그린 것이 〈남지기로회도〉다. 족자로 된 이 그림은 위쪽으로부터 제목, 그림, 서문, 그리고 참석자들을 기록한 좌목(座目) 등 4단으로 구성되었다. 그림 좌우의 비단에도 축하의 글 한 편이 적혀 있다.

그림 속의 건물은 남지 바로 옆에 있던, 이 모임의 일원인 홍사효(洪思斅, 1555~?)의 집이다. 남지에 인접해 있어 연못을 바라보며 연꽃을 감상하기에 최적의 장소였다. 실내에는 노인들이 둘러앉아 조촐한 주찬(酒饌)을 즐기고 있다. 여기에 참석한 사람들은 81세의 이인기(李麟奇)를 비롯해 모두 열한 명으로 68세의 심논(沈惀)이라는 사람을 빼고는 모두 70세 이상이며, 80세가 넘는 노인도 세 명이나 된다. 평균 수명이 짧았던 조선시대에 매우 드물게 장수한 원로들의 모임이다.

이들은 젊은 시절부터 친분이 두터웠다. 특히 인조반정(仁祖反正)을 거치며 더욱 긴밀한 결속을 맺게 된 이들이다. 이 자리에 나온 열한 명은 사적인 친분으로 모였고, 이날의 모임은 우연히 이루어졌다. 그 경위와 그림을 남기게 된 이유에 대해 알아보자.

이 자리에 참석한 이유간(李惟侃)은 자신의 일기인 《동추공일기(同樞公日記)》에 이날의 모임에 관한 기록을 남겼다. 이 그림 속의 모임은 1629년 6월 5일에 있었다. 여기에 참석한 이들은 평소에 시간이 되는 대로 홍사효의 집을 오가며, 몇 명씩 소일 삼아 만남을 가졌다. 약속한 것은 아니지만, 연꽃이 피는 계절이면 하루도 거르지 않고 몇 사람씩 모였다. 6월 5일의 모임도 처음부터 계획된 것이 아니었다. 평소처럼 연꽃을 감상하러 한두 사람씩 모여들었는데, 나중에 전체 구성원 열한 명이 모두 참석하게 된 것이다.

이유간은 이날 배탈이 나서 홍사효의 집에 가지 않으려 했다. 그

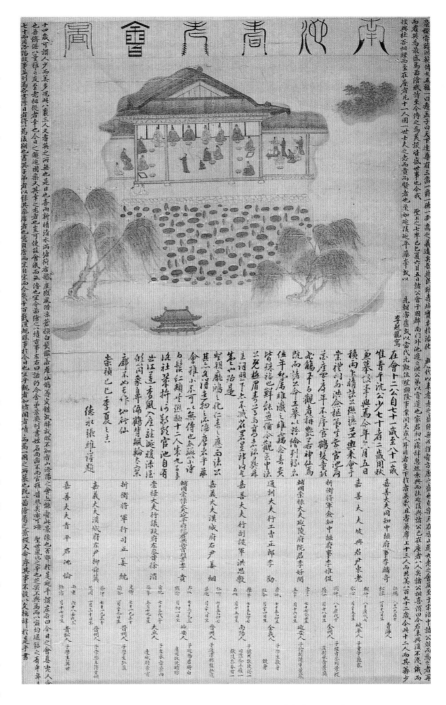

〈남지기로회도〉
그림에서 노인들이 자리잡은 왼편 공간에는 동행한 자제들이 앉았고, 오른편은 시녀들이 술과 음식을 준비하는 공간이다.

런데 절친한 사이였던 이호민(李好閔)을 비롯한 여러 노인이 모였다는 소식에 가족의 만류를 뒤로 하고 모임에 참석했다. 아들 이경석(李景奭)이 아버지를 모시고 갔다. 이날은 평소 잘 나오지 않던 이들까지 참석했기에 특별히 그림으로 만남을 기념하자는 데 의견이 모아졌다.

이유간의 일기에 의하면, 그림을 제작하는 비용은 자제들이 부담하기로 했고, 기

수선전도(首善全圖)의 남지 주변
남지기로회의 노인들이 살았던 근동, 약현, 남산아래, 명례방에서 가장 중심지가 남지였다.

※ **남지기로회**
남지기로회는 기로소(耆老所)에서 주관하는 공식적인 기로회와는 성격이 달랐다. 고려 시대 노인 문사들의 모임인 해동기로회(海東耆老會)에서 시작된 사적(私的)인 기로회의 전통을 잇고 있는 사례이다.

로회가 있은 지 24일 만인 6월 29일에 기로회도 11본이 완성되어 한 점씩 나누어 가졌다고 한다. 지금의 기념사진과 같은 그림이었다. 또한 새로 가입한 유순익(柳舜翼)은 이날 나오지 못했지만, 7월 27일에 추입례(追入禮)를 하기로 한 내용도 적혀 있다. 추입례는 추가로 모임에 들어온 사람이 치르는 일종의 신고식이었다.

〈남지기로회도〉에 참석한 사람들은 어디에 살았을까? 그들의 거주지를 알아보는 것도 흥미로운데 대개 남지로부터 그리 멀지 않은 거리에 살고 있었다. 이 모임의 일원인 서성(徐渻)의 《가장(家狀)》에 "매일 서로 남지를 왕래했다"는 기록이 있다.

이유간을 비롯한 참석자들의 일부는 지금의 서대문 인근에 있던 근동(芹洞)에 살았다. '미나리 밭'이 많았기에 미나리 '근(芹)'자를 써서 '근동'이라 이름을 붙인 동네다. 이곳은 남산 다음으로 사대부들이 많이 살던 곳이다. 이 외의 다른 사람들은 남산 방면에 거주하였고, 또 일부는 성 안의 명동 쪽에도 살았다고 한다. 이들이 매일 서로 왕래하며 만날 수 있었던 것은, 그 중간 지점이 바로 남지와 홍사효의 집이었기 때문이다.

현재 〈남지기로회도〉는 원본과 이모본(移模本)을 합쳐 모두 여덟 점 정도가 전한다. 1629년 당시에 제작된 것과 19세기 무렵에 모사(模寫)한 그림들이다. 이 가운데 원본으로 추정되는 것이 서울대학교박물관 소장본이다. 그림의 오른쪽 아래에 '이기룡사(李起龍寫)'라는 글씨가 있어, 17세기에 활동한 화원(畵員) 이기룡이 그렸음을 알 수 있다. 현전하는 〈남지기로회도〉 가운데 그림의 화격(畵格)이 가장 좋다.

1629년 당시 각자 나누어 가진 열한 점의 〈남지기로회도〉는 후손들에게 전해졌으나 세월이 지나면서 대부분 잃어버리거나 망실을 면치 못했다. 원본이 없어진 경우에는 다른 집안의 원본을 빌려서 모사하였고, 원본마저 손상된 경우에는 다시 이모본을 베껴 그려서 남기기도 했다.

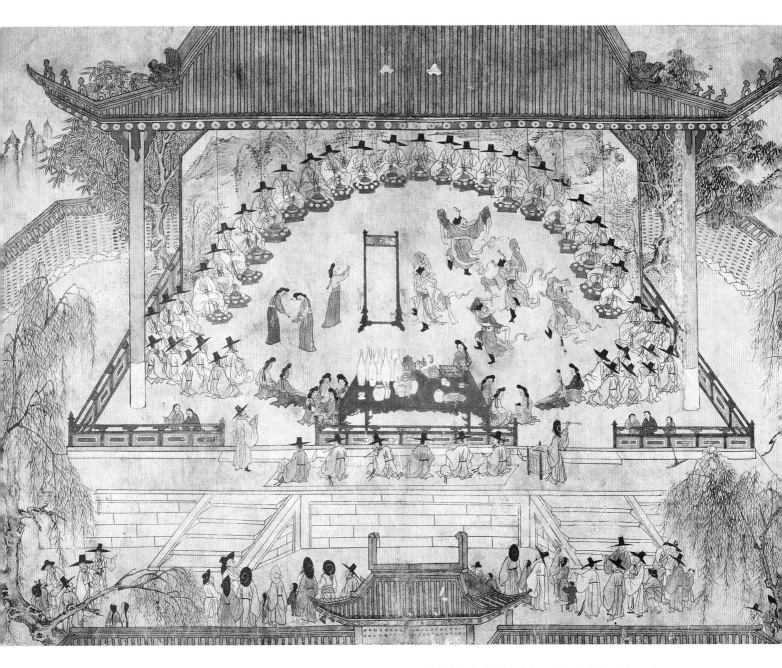

18세기 전반기 남녀 복식의 특징을 살필 수 있다는 점도
이 그림이 보여 주는 특징의 하나다. 예컨대 시녀들의 복식에서
조선 후기 여성 복식의 특색인 치마가 길어지고 저고리가
짧아지는 등의 변화를 확인할 수 있다.

〈이원기로회도(梨園耆老會圖)〉,《이원기로계첩(梨園耆老契帖)》 중
1730년, 두루마리, 종이에 담채, 34.0×48.5cm, 국립중앙박물관

궁중 악무의 요람, '이원'에서 기로회를 열다

이원기로회도(梨園耆老會圖)

궁중에서 연주되는 음악과 무용에 관한 일은 장악원(掌樂院)에서 맡아 운영하였다. 장악원을 다른 이름으로 '이원(梨園)'이라 불렀다. 조선 초기에는 서부 여경방(餘慶坊)에 장악원의 청사가 있었으나, 임진왜란 이후 지금의 명동에 있던 구리개(銅峴)라는 언덕 자락에 새로 터를 잡았다. 이후 20세기 초까지 장악원은 궁중 악무(樂舞)의 요람으로 그 위상을 지켜왔다. 명동에 있던 장악원은 도성 안에서도 전망이 좋은 곳으로 꼽혔다. 그래서인지 이곳은 선비들의 사적인 연회 장소로 인기가 높았다.

'이원'에서의 계회 장면을 그린 그림으로는 국립중앙박물관 소장의 〈이원기로회도(梨園耆老會圖)〉가 전해진다. 《이원기로계첩(梨園耆老契帖)》은 1730년(영조 6)의 어느 봄날, 나이가 많은 전·현직 관료들이 이곳 장악원에서 모임을 갖고 만든 것이다. 사적인 만남이지만 자신들의 모임을 특별히 '기로회(耆老會)'라 이름 붙였다. 이날의 반가운 만남을 오래도록 기억하고자 만든 이 계첩은 그림을 비롯하여 모임의 취지를 쓴 글과 시문(詩文)으로 구성되어 있다.

이들의 기로회는 당시 사대부들의 입에 멋스러운 모임으로 오르내릴 정도로 관심을 받았다. 조선 초기에는 '기로(耆老)'가 원로 관료를 가리키는 신분 용어였으나, 18세기 이후에는 일반 사대부 노인들을 일컫는 말로 일반화되었다. 평범한 노인들의 모임도 기로회라 하여 멋과 의미를 부여했다.

1730년에 있었던 이 장악원 기로회에 참석한 사람들은 전 장악원 도정(都正) 홍수렴을 비롯하여 모두 스물한 명이다. 참석자들의 관직과 이름 등의 신상은 명단에 적혀 있다. 이들은 어떤 계기로 이 모임을 갖게 되었을까? 화첩에 실린 최주악(崔柱岳, 1651~1735)의 시서(詩序)에는 이 모임을 갖기 한 해 전인 1729년(영조 5)에 장악원의 첨정(僉正) 김홍권(金弘權, 1657~?)이 기로회를 제안했다고 되어 있다. 그 뒤 몇 차례 미루어진 끝에 그 다음 해인 1730년 4월 13일에 비로소 기로회가 열리게 되었다고 한다.

※**장악원(掌樂院)**
조선시대 궁중에서 연주되는 음악 및 무용에 관한 모든 일을 맡아보던 관청이다.
장악원은 조선 초기 장악서와 악학도감의 전통을 전승한 1470년(성종 1) 이후 1897년 교방사로 개칭될 때까지 427년 동안 공식적으로 사용된 국립음악기관의 명칭이었다. 궁중의 여러 의식 행사에 따르는 음악과 무용은 장악원 소속의 악공(樂工)·악생(樂生)·관현맹(管絃盲)·여악(女樂)·무동(舞童)들에 의하여 연주되었다.

참석자들은 65세에서 85세에 이르는 20년 터울의 노인들로, 5품에서 6품의 관직을 지낸 사람들이다. 이들의 모임은 조선 후기 기로회의 저변 확대에 따라 생겨난 사적(私的)인 기로회에 속한다. 이와 같은 기로회에서도 계첩을 만드는 전통이 이어지고 있었다.

〈이원기로회도〉는 현재 국립중앙박물관과 규장각한국학연구원에 한 점씩 전하고 있다. 각각 두루마리와 화첩의 형태로 꾸며져 있다. 그런데 원래는 첩 형식이었음이 분명하다. 두루마리를 보면, 화면 가운데 첩을 만들때 접힌 부분이 선명하게 남아있기 때문이다. 이 두 점은 첩과 두루마리로 되어 있지만, 좌목과 서문·발문 및 시문을 실은 순서에는 차이가 없다.

여기 소개된 기로회도는 공간감이 크고 묘사도 자세하다. 갓을 쓴 노인들의 도포나 이목구비의 묘사도 비교적 구체적이다. 처용무를 추는 무용수, 시녀와 악공, 그리고 누각의 계단 아래에 서 있는 자제들의 모습도 다채롭고, 누각 아래의 구경꾼들도 자연스럽다. 18세기 전반기 남녀 복식의 특징을 살필 수 있다는 점도 이 그림이 갖는 특징의 하나다. 예컨대 조선 후기 여성 복식의 특색인 치마가 길어지고 저고리가 짧아지는 등의 변화도 확인할 수 있다.

이 〈이원기로회도〉는 공간 운용과 높은 곳에서 내려다본 시점 등 김홍도의 풍속화에서 볼 수 있는 필치나 구성과 유사한 면이 많다. 이러한 점은 이 그림을 그린 시기가 1730년이라기보다 18세기 후반기나 19세기 초반으로 추정하는 단서가 된다. 이 외에 모사본으로 추측되는 〈이원기로회도〉가 규장각한국학연구원에 한 점 더 소장되어 있다.

16세기의 기로회는 고위 관료층이 중심이었으나 18세기 이후에는 노인회의 성격으로 변용되어 참여 계층이 확대되었다. 이러한 기로회의 저변 확대는 다양한 형식의 기로회도가 그려지는 계기를 가져왔다. 특히 18세기 이후에는 풍속화와 다를 바 없을 정도로 그려지는 경향을 보였다.

기로회도를 포함한 연회도에서 흥미로운 점은 공연 장면이다. 국립중앙박물관 소장 〈이원기로회도〉의 누각 오른쪽 공간에는 가면을 쓴 처용무(處容舞)가 펼쳐지고 있다. 처용무는 다섯 명이 추는 매우 역동적인 춤이다. 그 왼쪽에는 기녀가 추는 포구락(抛毬樂)을 그렸다. 포구락은 나무판에 구멍을 뚫어 공을 던져 넣는 춤 놀이이다. 그런데 이 두 종의 춤은 대궐 안의 잔치 때 벌이던 궁중 무용의 일종이다. 기로회나 사적인 계회에 이러한 춤이 등장하는 경우는 거의 볼 수 없다. 아마도 이 모임을 주도한 사람 가운데 장악원의 관리가 포함되었고, 이들의 지시로 궁중 연회에

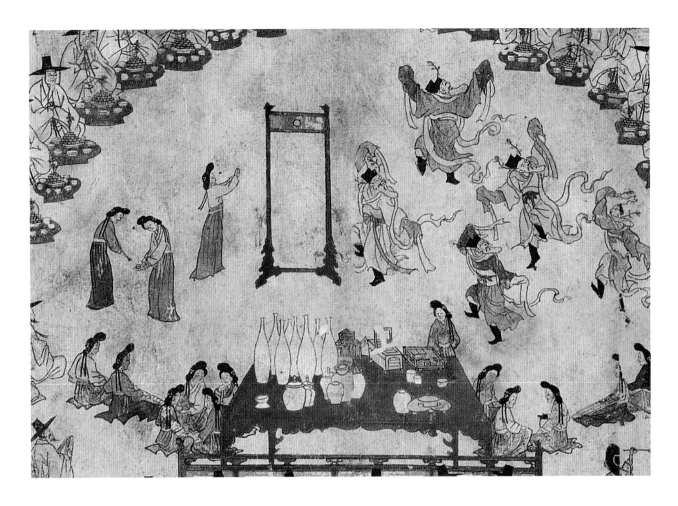

〈이원기로회도〉 (부분)

그림의 누각 오른쪽에 가면무(假面舞)인 처용무가 펼쳐지고 있다. 처용무는 다섯 명이 추는 매우 역동적인 춤이다. 그 왼쪽에는 기녀가 추는 포구락을 그렸다. 포구락은 나무판에 구멍을 뚫어 공을 던져 넣는 춤 놀이이다. 그런데 이 두 종의 춤은 궁중연회에서 볼 수 있는 궁중 무용의 일종이다.

서 볼 수 있는 춤들이 이 자리에서 공연되었던 것이 아닐까 추측해 본다.

누각 앞쪽의 큰 탁자 좌우에는 각각 두 그룹의 기녀가 앉아서 현악기를 타고 있다. 대청 아래에는 박(拍)을 잡은 악사와 해금 한 명, 대금 한 명, 장구 한 명, 피리 두 명, 북 한 명의 삼현육각(三絃六角)이 반주로 연주되고 있다. 악공들은 청색 도포에 갓을 썼으며 집박(執拍)은 붉은 도포를 입었다.

〈이원기로회도〉는 18세기 전반기의 사적인 연회 풍속을 사실적인 장면 묘사로 다룬 작품이라는 점에 큰 의미가 있다. 또한 장악원에서 열린 연회답게 음악과 무용이 어울린 전통적인 기로회의 모습을 표현했다는 점도 눈여겨볼 만한 특색이다.

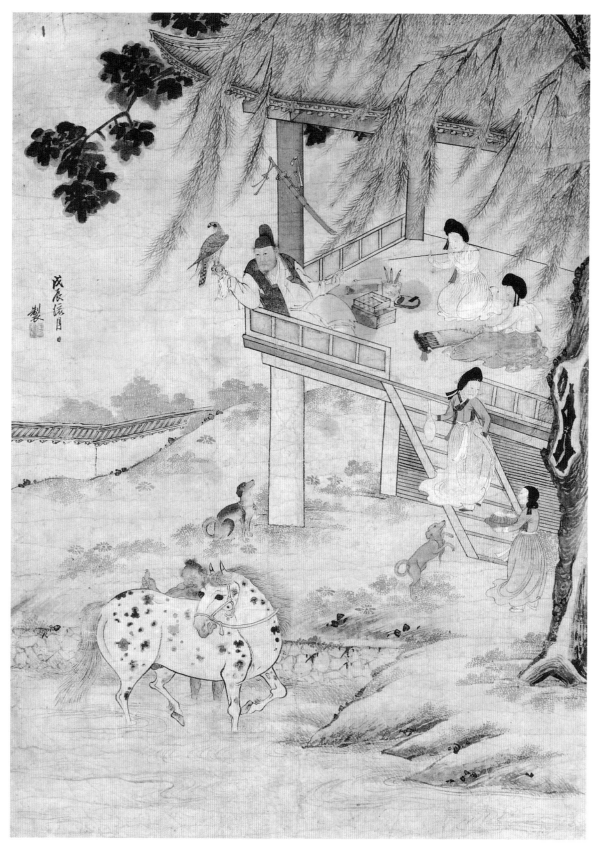

전일상은 매를 손 위에 올린 채 누정 밖을 바라보며 망중한에 잠긴 듯하다. 서늘한 바람이 불어오고, 대금과 가야금의 음색이 한층 운치를 더해 주는 분위기다. 오평산의 우락부락한 표정과 백마의 동세가 이 그림에 활력을 더해 준다.

〈석천한유(石泉閑遊)〉
김희겸, 1748년경, 종이에 채색, 119.5×87.5cm, 개인 소장

호걸스러운 무관,
풍류를 즐기다

석천한유(石泉閑遊)

늘어진 버드나무 가지가 지붕을 가린 누정 안에서 한 남성이 한적한 시간을 보내고 있다. 맞은편에는 기녀들이 자리를 같이했다. 사방이 트인 누정은 한 여름의 더위를 식히기에 더 없이 좋은 공간이다. 누정의 한쪽 기둥에 등을 기대고 앉은 남성은 손 위에 야생 매를 올려 놓은 채 밖을 바라보고 있다. 전일상(田日祥, 1700~1753)이라는 인물이다. 그림에 이름을 기록하지 않았지만, 그의 집안에서 전일상을 그린 그림으로 전해오고 있다. 그림의 제목이 〈석천한유(石泉閑遊)〉인 것은 전일상의 호인 '석천(石泉)'을 붙여서 한가롭게 노니는 모습이라는 뜻으로 지은 것이다.

전일상의 자는 희중(羲中), 호는 석천(石泉), 본관은 담양(潭陽)이다. 1721년(경종 원년)에 무과에 합격하여 무관의 요직인 선전관(宣傳官)을 지냈고, 이후 전라우수사(全羅右水使)를 거쳐 경상좌수사(慶尙左水使)에 올랐다. 그림 왼편에 '무진류월일 제(戊辰流月日 製)'라 적혀 있다. 무진년이면 전일상이 종3품 수군절도사를 지내던 1748년(영조 24)이며, 이 그림은 당시에 그린것으로 추측된다.

전일상은 매를 손 위에 올린 채 누정 밖을 바라보며 망중한에 잠긴 듯하다. 서늘한 바람이 불어오고, 대금과 가야금의 음색이 한층 운치를 더해 주는 분위기다. 전일상은 소창의(小氅衣)에 조끼 모양의 배자를 입고, 머리에는 망건을 썼으며, 얼굴을 자세히 묘사하였다.

특이한 것은 전일상의 주변에 무인(武人)에게 어울리는 모티프가 그려져 있다는 점이다. 특히 호걸스러운 남자가 좋아한다는 매(鷹)·검(劍)·마(馬)를 의도적으로 갖추었다. 즉, 전일상의 오른 손에 앉힌 매, 누정의 기둥에 걸린 검, 그리고 누정 아래의 얼룩백이 말이 그것이다. 또한 누정의 바닥에는 지필묵 등 문방사우(文房四友)와 포갑에 싸인 책도 그려져 있어 문무를 겸한 전일상의 취향을 잘 드러내준다.

누정의 계단에는 술병과 과일을 들여오는 기녀들이 보인다. 누정 아래의 연못에는

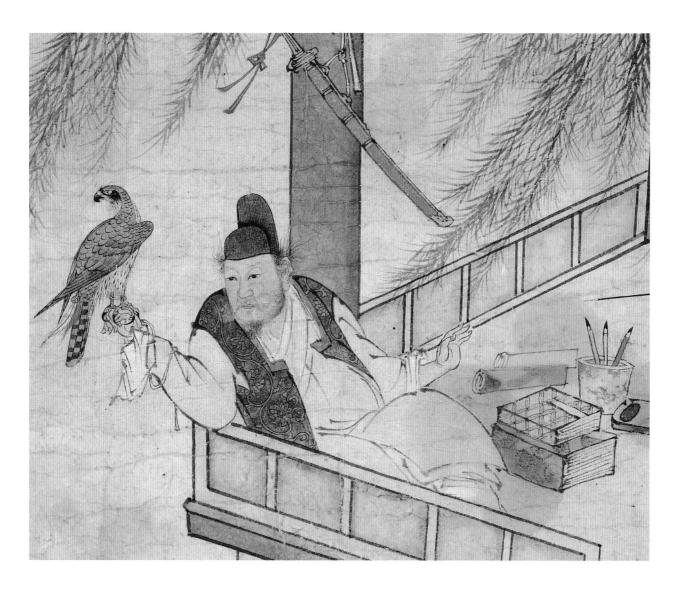

윗옷을 벗은 마부가 검은 얼룩이 있는 백마를 씻기고 있다. 마부는 전일상과 같은 마을 출신의 오평산(吳平山)이라는 사람으로 기골이 장대하며, 평생 전일상의 시중을 들었다고 한다.

현재 단령을 입은 전일상의 초상화 한 점이 후손가에 전한다. 〈석천한유〉 속의 전일상을 이 초상화와 비교해 보면, 실제 그의 용모대로 그렸음을 알 수 있다. 〈석천한유〉의 전일상은 약간 처진 듯한 눈두덩이, 넙쩍한 코, 섬세하게 그린 머릿결과 성근 수염, 뚜렷한 주름, 그리고 양볼의 홍조 등이 사모를 쓴 전신상의 얼굴과 일치한다. 전일상의 초상화 덕분에 〈석천한유〉의 주인공이 전일상임을 확인할 수 있다. 일상생활 공간 속에 있는 특정인의 모습을 사실적으로 재현한 경우가 된다. 주인공을 알 수 없는 익명의 풍속화와는 성격이 다르다.

〈석천한유〉 (부분)

전일상의 주변에 무인(武人)에게 어울리는 소도구들이 놓여 있다. 특히 호걸스러운 남자가 좋아하는 매(鷹)·검(劍)·마(馬)를 의도적으로 갖추었다. 또한 누정의 바닥에는 지필묵 등 문방사우(文房四友)와 포갑에 싸인 책도 그려져 있어 문무를 겸한 전일상의 취향을 잘 드러내준다.

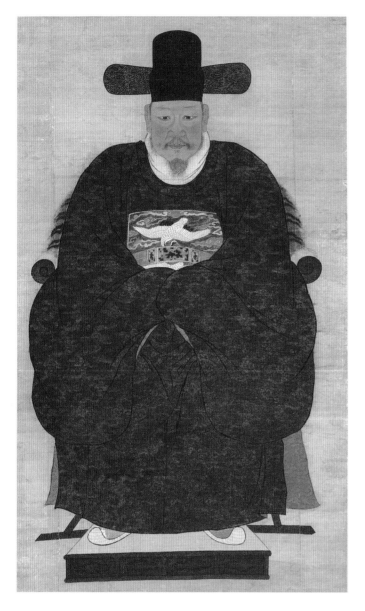

〈전일상 초상〉

관복에는 학 두 마리를 수놓은 쌍학 흉배가 그려져 있다. 이 흉배는 문관 정3품 이상이 착용하는 문관의 흉배이다. 전일상은 무관이므로 호랑이나 사자 흉배를 달아야 하지만, 18세기 초반기에 무관이 문관 흉배를 하는 것이 한때의 유행이었다.

이종휘(李種徽)의 문집인 《수산집(修山集)》에는 "형 운상(雲祥)과 동생 천상(天祥)이 무예로 현달했다"는 기록이 있다. 특히 전일상은 체구가 크고 힘이 매우 셌으며, 먹는 음식도 보통사람의 몇 배에 달했다는 기록이 있다. 과감하고 추진력이 뛰어나다는 그의 성격은 전신상의 초상화에서 풍기는 분위기와도 잘 부합된다.

〈전일상 초상〉은 도화서 화원(畵員) 김희겸(金喜謙)이 그린 것으로 집안에서 전해 왔다고 한다. 초상화는 사모(紗帽)에 녹색 관복을 입은 전신상이다. 얼굴은 눈매 주변의 높낮이에 따라 음영을 넣었고, 볼과 콧등 부분에 붉은 빛의 홍조가 뚜렷하다. 그런데, 〈전일상 초상〉의 관복에는 학 두 마리를 수놓은 쌍학 흉배가 그려져 있다. 이 흉배는 문관 정3품 이상이 착용하는 문관의 흉배이다. 전일상은 무관이므로 호랑이나 사자 흉배를 달아야 하지만, 18세기 초반기에 무관이 문관 흉배를 하는 것이 한때의 유행이었다. 〈석천한유〉는 당시 전일상의 초상을 그린 김희겸에게 부탁하여 그린 것으로 전한다.

화가 김희겸은 본관이 전주. 자는 중익(仲益), 호는 불염자(不染子) 혹은 불염재(不染齋)다. 1748년(영조 24) 숙종(肅宗)의 초상화를 베껴 그릴 때 동참화사(同參畵師)로 참여한 적이 있다. 〈석천한유〉는 무관 전일상을 그린 초상화적인 성격과 풍속화로서의 특징을 띤 초상풍속화의 면모를 잘 보여 주고 있다.

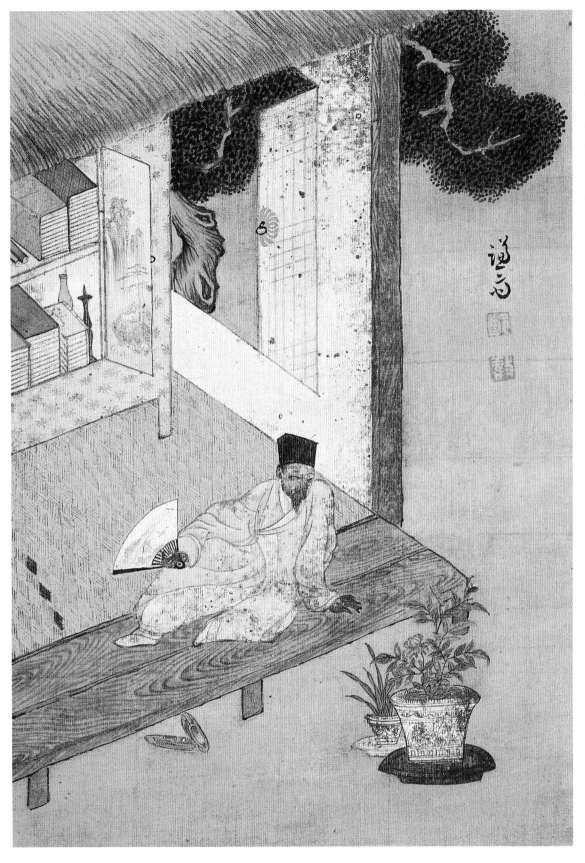

얼굴의 채색 부분이
약간 검게 변했지만,
선비의 고아한 풍격을
전하기에는 부족함이 없다.
둥근 얼굴에 눈매가
분명하고, 눈썹과 머릿결도
세심하게 살펴서 그렸다.
도포 자락의 선묘도
간결하게 정돈되어 있다.

〈독서여가(讀書餘暇)〉
정선, 18세기, 비단에 채색, 24.0×16.8cm, 간송미술관

선비가 좋아한
그림 속의 그림

독서여가(讀書餘暇)

　　비단에 그린 '독서여가(讀書餘暇)'라는 제목의 그림이다. 그림에는 한 선비가 초당(草堂)의 툇마루에 앉아 있다. 잠깐의 휴식을 위해 망중한(忙中閑)을 즐기는 것일까? 그런데 주변을 살펴봐도 '망중(忙中)'이라 할 만한 분주함은 보이지 않는다. 또한 '독서여가'라는 제목처럼 책을 읽고 있던 중일 수도 있으나 책상과 책은 그려져 있지 않다. 선비의 시선은 툇마루 앞의 화초를 향했으나 표정은 깊은 상념에 잠긴 듯하다. 계절은 한여름인 듯 부채를 펼쳐 쥐었으나 잘 차려입은 옥색 도포를 보니 부채만으로 더위를 식히기에는 부족할 듯하다. 하지만 선비의 자태는 머리에 쓴 정자관(程子冠)으로 부터 버선 끝에 이르기까지 흐트러짐이 없이 단정하다.

　　〈독서여가〉는 조선 후기의 진경산수화(眞景山水畵)를 선도한 겸재(謙齋) 정선(鄭歚, 1676~1759)이 한강 일대의 진경(眞景)을 그린《경교명승첩(京郊名勝帖)》의 맨 앞 장에 붙어 있다. 산수화첩의 첫 면을 장식한 이 그림 속의 선비는 누구일까? 아마도 화첩을 완성한 60대 중반에 이른 정선의 모습으로 추측되지만 단정할 만한 근거는 없다. 얼굴의 채색 부분이 약간 검게 변했지만, 선비의 고아한 풍격을 전하기에는 부족함이 없다. 둥근 얼굴에 눈매가 분명하고, 눈썹과 머릿결도 세심하게 살펴서 그렸다. 도포 자락의 선묘(線描)도 간결하게 잘 정돈되어 있다. 작은 그림이지만, 필치에는 밀도가 충만하다. 정선이 당대의 풍속화가로도 손색이 없었음을 말해 주는 그림이다.

　　선비가 앉은 툇마루 뒤편의 방은 서가(書架)가 놓인 서재다. 툇마루가 있는 쪽은 문과 벽이 없고, 초당(草堂)의 바닥은 갈대로 엮었다. 방의 한쪽에 놓인 서가에는 여닫이 문이 달렸고, 겉에는 열푸른 색지를 붙였다. 서가의 안에는 포갑(包匣)에 쌓인 책들이 가지런히 놓여 있다. 자세히 보면, 보통 책들도 있지만 네 개의 구멍을 뚫어 4침법으로 묶은 책은 중국책인 듯하다. 5침법으로 묶은 조선의 책과는 장정 방식이 다르다. 또한 촛대와 병, 그리고 족자도 두어 개 보인다. 이런 책장이 놓인 방은 별채로 지은

서재인 듯하다.

정선은 이 작은 그림 속에서 두 점의 그림을 더 보여 준다. 한 점은 서가의 여닫이 문 안쪽에 붙어 있고, 나머지 한 점은 부채에 그려져 있다. 이 그림들을 좀 더 자세히 들여다보자. 먼저 여닫이문 안쪽에 붙인 산수도는 문짝의 크기에 맞추어 그린 맞춤형 그림이다. 그런데 이 산수도는 서가가 열려 있을 때만 볼 수 있다. 그림을 꾸미는 일반적인 형식인 축(軸), 첩(帖), 권(卷), 병(屛)과 달리 생활공간 속에서 볼 수 있는 붙박이 그림을 붙인 방식이다.

서가의 문에 붙인 산수도는 어떤 그림일까? 그림 아래쪽에 물가 언덕 위에 앉아 폭포를 바라보는 인물인 처사(處士)의 모습이 등장한다. 따라서 폭포를 바라보는 그림이라는 뜻의 '관폭도(觀瀑圖)'라는 제목을 붙일 만하다. 처사는 자연을 관망하는 관조자의 모습에 가깝다. 그런데 특이하게도 하늘에 초승달이 그려져 있다. 어렴풋한 형태이지만 초승달 주변을 물들여 달의 형태를 그렸다. 한 낮의 상황은 아닌 듯하다.

〈독서여가〉 (부분)
처사가 폭포를 관조하는 구도는 조선 중기 그림의 전통에 가깝다. 즉 인물에 비중을 두고 배경을 간략히 처리한 절파(浙派) 계통의 송하관폭도(松下觀瀑圖) 형식과 비슷한 면이 많다.

〈독서여가〉 (부분)

크기가 워낙 작아 분명하진 않지만, 수묵으로 그린 산
수도다. 부채의 아래쪽에 근경이 있고, 그 위로 강이
가로지르며, 그 너머로 언덕과 배경을 이룬 원산이 어
렴풋한 경관으로 시야에 들어온다.

이와같이 처사가 폭포를 관조하는 구도는 조선 중기 그림의 전통에 가깝다. 즉
인물에 비중을 두고, 배경을 간략히 처리한 절파(浙派) 계통의 송하관폭도(松下觀瀑
圖) 형식과 비슷한 면이 많다.

그림을 자세히 살펴보면, 초승달이 떠 있는 그림 속의 시각은 이른 새벽녘일 듯
하다. 이 그림은 새벽녘에 폭포를 마주하며 자신의 내면을 성찰하는 처사의 모습을
그린 것이 아닐까? 특히 책장의 문을 열 때마다 보게 되는 이 그림은 늘 청신한 새벽
처럼, 독서가의 마음을 새롭고 경건하게 하는 감상화로 해석해 볼 수 있다.

이번에는 부채에 그려진 그림을 보자. 크기가 워낙 작아 분명하진 않지만, 수묵
(水墨)으로 그린 산수도다. 부채의 아래쪽에 근경(近景)이 있고, 그 위로 강이 가로지
르며, 강 너머로 언덕과 배경을 이룬 풍경이 어렴풋이 시야에 들어온다. 원말 사대
가(元末四大家) 가운데 예찬(倪瓚) 그림의 구도와 유사하다. 부채 속의 그림은 정선이
중국에서 전해진 남종화풍(南宗畫風)을 익히기 위해 선호했던 그림으로 추측된다.

서가에 그려 붙인 〈관폭도〉와 부채에 그린 〈산수도〉는 정선의 그림 속에 그려진
또 하나의 그림이어서 무척 흥미롭다. 감추어진 그림을 감상자들에게 보이기 위해
서가의 문도 열어 두고, 부채도 펼쳐 들었던 것은 아닐까. 책이 가득한 서가, 아취
있는 그림, 그리고 화초가 놓인 공간은 단아한 선비의 취향과 일상의 여유를 고스
란히 전해 주고 있다.

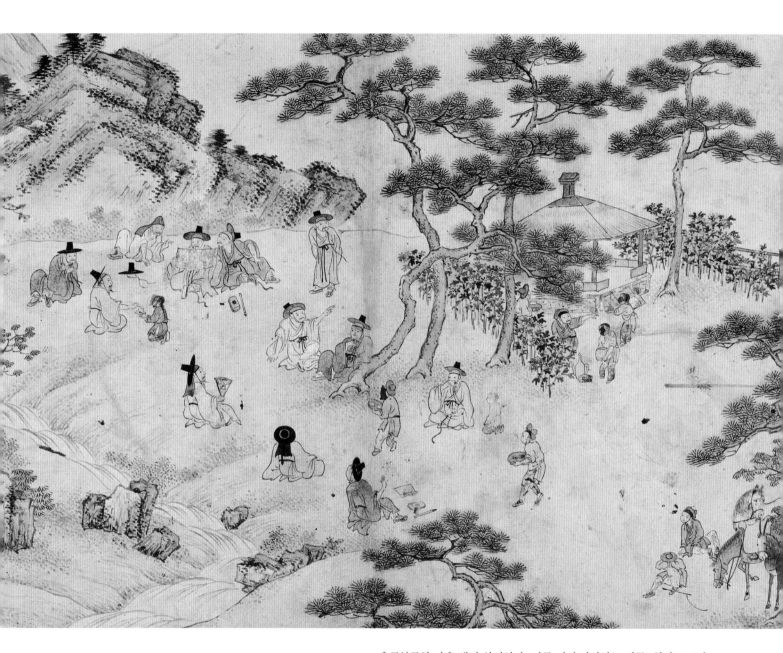

울긋불긋한 가을 색이 완연하다. 시를 써서 감상하는 인물, 취기(醉氣)가
오른 가운데 한담(閑談)을 나누거나 술잔을 기울이는 모습, 한가로이
망중한(忙中閑)을 즐기는 인물이 등장한다. 선비들의 다채롭고 정겨운
야유회의 한 장면이다.

〈가을날의 야유회〉, 《도국가첩(桃菊佳帖)》 중
1778년, 화첩, 종이에 담채, 40.7×57.2cm, 해주오씨 추탄 종택

우아한 선비들의 멋과 운치,
화폭에 가득하다

도국가첩(桃菊佳帖)

선비들의 운치 있는 만남의 장면이 여기 두 폭의 그림에 담겨 있다. 1778년(정조 2)에 만든《도국가첩(桃菊佳帖)》이라는 화첩에 실린 그림이다. 그림 속 선비들의 모습은 아름다운 계절에 만나 서로의 안부를 묻고, 술과 시(詩)를 즐기며, 친목을 나누고 있다. 사교와 풍류를 즐긴 선비들의 여가 문화의 일면을 그린 그림이다.

《도국가첩》에 수록된 그림은 봄과 가을의 계절미가 오롯한 야유회 장면을 각각 그린 것이다. 봄날의 장면에서 선비들이 자리 잡은 곳은 물가의 언덕이다. 언덕 뒤편은 병풍 같은 바위로 둘러싸여 있다. 아늑하고 한적한 공간에 평상복 차림의 선비 12명이 등장한다. 갓끈을 풀고서 편안한 자세로 대화를 나누거나 종이를 펴고서 시(詩)를 구상하는 장면, 팔을 괴고 누워서 이야기를 나누는 모습, 시동(侍童)이 술잔을 나르는 장면 등 야외에서 베풀어진 여유로운 모습이 화폭에 펼쳐져 있다. 절벽 주변의 푸른 이끼와 아래쪽의 버드나무에는 봄기운이 올라 있고, 한두 그루씩 어우러진 복숭아나무에도 붉은 꽃빛이 물들기 시작했다. 화면 전반에 흐르는 녹색조의 색감이 봄날의 싱그러운 계절감을 느끼게 한다.

가을 장면을 그린 공간에는 울긋불긋한 가을 색이 완연하다. 시를 써서 감상하는 인물, 취기(醉氣)가 오른 가운데 한담(閑談)을 나누거나 술잔을 기울이는 모습, 한가로이 망중한(忙中閑)을 즐기는 인물이 등장한다. 선비들의 다채롭고 정겨운 야유회의 한 장면이다. 그림 한쪽에는 시동(侍童)들이 활짝 핀 국화꽃을 따서 술동이와 술잔에 띄우고 있다. 건네받은 한 잔의 술에도 운치가 충만하다. 언뜻 산만해 보이기도 하지만 이들의 모습은 어디에도 구애받음 없이 자유롭다. 조선 중기에 유행한 중국의 '아집도(雅集圖)'나 '아회도(雅會圖)'에 보이던 생경하고, 이상적인 장면들이《도국가첩》에는 현실 공간 속의 친숙한 인물들로 바뀌어 있다.

이 두 점의 그림은 계절감이 다르지만, 부드러운 담묵(淡墨)을 구사한 뒤 담채(淡彩)

※《도국가첩(桃菊佳帖)》

화첩으로 꾸민《도국가첩》은 제목을 쓴 부분, 봄과 가을의 장면을 그린 그림 2점, 참석자들의 명단을 기록한 부분, 모임의 동기를 밝힌 글, 그리고 규약을 기록한 부분으로 구성되어 있다. 규약까지 실은 점을 보면 엄격한 원칙을 지닌 모임인 듯하다. 화첩의 표지 안쪽에 '桃菊佳集(도국가집)' 네 글자를 썼다. '도국(桃菊)'이란 복숭아꽃이 피는 봄[桃]과 국화가 만개한 가을[菊]을 의미한다. 1년 중 가장 좋은 절기인 봄과 가을에 각각 한 차례씩 모임을 가졌음을 뜻한다.

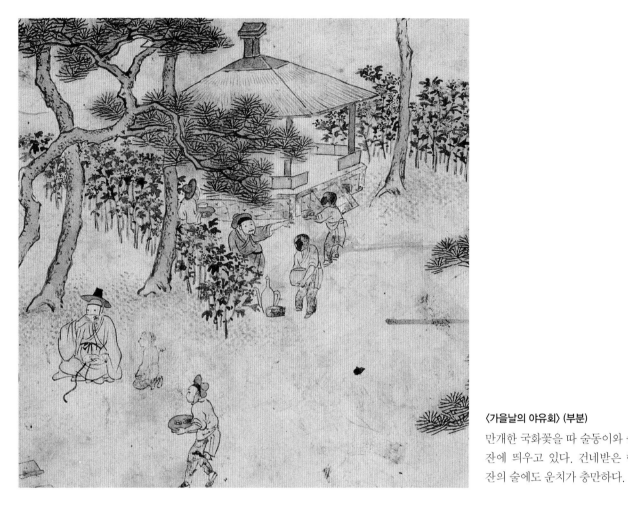

〈가을날의 야유회〉(부분)
만개한 국화꽃을 따 술동이와 술잔에 띄우고 있다. 건네받은 한 잔의 술에도 운치가 충만하다.

를 더한 화법으로 그려서 산뜻한 분위가 살아나 있다. 인물 묘사는 간략히 처리했지만, 획일적이지 않고 다양한 모습으로 그려져 있다. 화가의 개성과 기량이 돋보인다. 그런데 인물들 사이에 술잔을 나르는 시동은 언뜻 중국 왕희지의 〈난정수계도(蘭亭修稧圖)〉에 그려진 시동을 떠올리게 한다. 그러나 도국회의 주인공인 선비와 시동의 모습은 중국의 난정수계도와 전혀 다른 조선의 공간과 인물로 구성해 놓은 독자적인 설정이다.

　마지막으로 눈여겨 볼 것은 이 모임의 특별한 규약(規約)이다. 화첩의 뒤편에 실린 〈첩헌(帖憲)〉의 내용을 보면, 구성원들이 돈을 모아 이자를 늘리는 활동을 겸하였음을 알게 된다. 1년에 두 번 돈을 내는 등 금전 관리의 조항과 이를 어겼을 때의 벌칙 을 적어 놓았다. 예컨대 돈을 늦게 내거나 지체할 경우 정도에 따라 벌칙을 부가하였다. 그리고 이 모임에는 추가 회원은 받지 않는다고 명시하였다. 조선 후기에 선비들의 사적인 모임이 확산되면서 금전을 모아 이자를 늘리는 일반 계(契)와

유사한 성격으로 변모해 가는 현상을 도국회에서도 볼 수 있다. 그러나 도국회의
주된 목적은 친목에 있었고, 이를 유지하기 위한 수단의 하나가 금전 계의 형태였
다고 이해된다.

　이들이 도국회를 만든 사연을 속속들이 알 수 없지만, 계절의 아름다움을 즐기는
그들의 모습에는 그윽한 도화(桃花)와 국화(菊花) 향기만큼이나 여유와 멋스러움이
잘 드러나 있다. 빛바랜 화첩 속에 간직된 두 폭의 그림에는 약 240년 전 어느 봄날
과 가을날의 정경이 가득하다.

〈봄날의 야유회〉, 《도국가첩
(桃菊佳帖)》 중

**1778년, 화첩, 종이에 담채, 21.2×
33.8cm, 개인 소장**

선비들이 자리 잡은 곳은 물가의
언덕이다. 언덕 뒤편은 병풍 같은
바위로 둘러싸여 있다. 아늑하고
한적한 공간에 평상복 차림의 선
비 12명이 등장한다. 아래쪽의 버
드나무에는 봄기운이 올라 있고,
한두 그루씩 어우러진 복숭아나
무에도 붉은 꽃빛이 물들기 시작
했다.

座客常滿
酒中往不空
惠圍

화가는 인물에 한정된 묘사보다 이야기 장면을 설정하는 데
많은 신경을 쓴 듯하다. 신윤복의 뛰어난 화면 연출과
회화적 감각이 돋보이는 그림이다.

〈연당야유(蓮塘野遊)〉
신윤복, 18세기, 종이에 담채, 28.2×35.2cm, 간송미술관

연꽃이 있는 연못가의
풍류를 그리다

연당야유(蓮塘野遊)

연꽃이 꽃망울을 드러낸 연못가에 양반 세 사람과 기녀 셋이 자리를 잡았다. 양반 남성들은 차림새로 보아 신분이 꽤 높으신 분들 같다. 챙이 넓은 갓과 유난히 긴 갓끈, 단정한 도포에 두른 자주색 허리띠로 보아 높은 관직에 있는 관료들로 추측된다. 화가는 인물에 한정된 묘사보다 이야기 장면을 설정하는 데 많은 신경을 쓴 듯하다. 또한 그려진 인물의 표정에는 속 마음이 은연중에 드러나 있어, 화면 속에 전개되는 이야기를 폭넓게 읽어낼 수 있게 된다. 신윤복(申潤福, 1758~?)의 뛰어난 화면 연출과 회화적(繪畵的) 감각이 돋보이는 그림이다.

그림 속의 장소는 어느 집의 후원(後園)인 듯하다. 높은 담장과 나무가 어우러져 타인의 시선을 피할 수 있는 공간이다. 이곳을 관아(官衙)의 후원으로 보기도 하지만 도포를 입은 이들이 기녀를 불러들여 노닐기에는 적절치 않다. 그렇다고 개인의 저택(邸宅)이라고 할 수 도 없다. 아무리 큰 저택이라도 집 안에서 기녀들과 유흥을 즐긴다는 것은 상식 밖의 일이다. 아마도 이곳은 기방(妓房)의 후원이 아닐까 싶다.

그림을 그린 신윤복은 그림 오른쪽 상단에 다음과 같이 썼다. "좌상에는 손님이 항상 가득 차 있고, 술 단지에 술이 비지 않으니(座上客常滿 樽中酒不空)" 이 구절의 출전은《삼국지(三國志)》라고 한다. 손님 접대를 좋아하는 후한대의 학자 공융(孔融, 153~208)의 성품을 표현한 말로 전한다. 여기에 근거한다면, 이 그림 속의 공간은 기방으로 볼 수 있다. '좌상의 객'과 '술'은 손님의 접대와 관련이 있기 때문이다. 그런데, 여기에 기녀가 등장하면 기방을 운영하는 객주와 기녀가 바로 문장의 주체가 된다. 다시 말해 연못가의 양반들이 바로 고객들이고, 기녀가 접대를 맡고 있으니 '가득찬 손님'과 '비지 않은 술'은 최고의 수식어가 아닐 수 없다.

이들의 모습을 자세히 살펴보자. 양반 세 사람은 이미 기녀와 각각 짝을 이룬듯하다. 그런데 그림 왼편의 양반이 갑작스레 기녀를 끌어당겨 다리 위에 앉혔다. 이 돌발

적인 행동을 바라보는 오른편의 남성은 심기가 불편한 표정이다. 품위를 지키지 못한 행위를 질책하듯 남성을 바라보는 표정이 석연치 않다. 그런데 이 양반의 직접적인 불만은 다른 곳에 있는 듯하다. 바로 동료 양반의 무릎 위에 앉혀진 기녀가 내심 마음에 들었던 것 같다. 마음이 가는 쪽으로 시선이 가기 마련일까. 기녀에게로 향한 시선과 더불어 양반의 오른쪽 발을 보면, 기녀에게로 다가가려다 멈칫하고 멈춘 동세다. 그런데, 아무렇지도 않다는 듯 나머지 한쪽 발은 정반대를 향해 있다. 이 양반과 짝이 된 가리마를 쓴 기녀는 이러한 분위기를 알아차렸는지 토라진 표정이 역력하다. 긴 담뱃대를 든 것을 보면, 자존심이 무척 상한 듯하다.

화면 아래쪽에 앉은 양반은 동행한 사람들의 행동이 보기 싫었던지 등을 돌리고 앉아 가야금 연주를 즐기고 있다. 가야금을 타는 기녀와 마주 앉은 이 양반만이 그나마 품위를 지키고 있다. 기녀는 연주에 흥이 났고, 양반도 오른손에 쥔 부채로 장단을 맞추고 있다. 결국 이날 이들의 모임은 삼인삼색(三人三色)이었던 셈이다. 이 그림은 '청금상련(聽琴賞蓮, 가야금 소리를 들으며 연꽃을 감상한다)'이라는 제목으로도 많이 알려졌지만, 등장인물 가운데 연꽃을 감상하는 이는 아무도 없다.

이번에는 기녀들의 차림새를 살펴보자. 두 명은 올림머리인 가체를 했다. 조선 후기의 여성들은 멋을 내기 위해 가체를 과도하게 올린 경우가 많았다. 이로 인해 사치풍조가 만연하자 이를 제지하는 금령이 내려지기도 했다. 그림 속에 검은 가리마를 쓴 여성의 신분은 의녀(醫女)다. 가리마는 의녀의 표식이다. 그런데 가리마를 쓴 의녀가 왜 여기에 와 앉아 있는 것일까? 연산군 대 이후로는 의녀가 기녀의 역할을 겸했다고 한다. 이른바 '약방기생(藥房妓生)'이라는 말이 여기서 나왔다는 것이다. 의녀의 지위가 이와 같이 추락하자, 중종 연간에는 일시적으로 금지령이 내리기도 했지만, 의녀는 의료 행위와 공식적인 가무를 병행하였다. 《영조실록》(1738. 12. 21.)에 '침비와 의녀들이 각기 풍류의 자리를 차지하고 있다'는 기록이 나온다. 이는 당시의 의녀들이 기녀의 자리로 나가게 된 세태를 단적으로 말해 준다. 양반들의 요구와 경제적 수입을 얻기 위한 기녀들의 욕구가 상응한 결과로 볼 수 있다.

기녀와 함께하는 양반들의 풍류는 작은 유람선에 올라 한때를 즐기는 〈뱃놀이〉에도 잘 나타나 있다. 원래 뱃놀이는 양반들이 자연의 풍광을 마주하여 시를 짓고 술을 즐기는 최상의 풍류였다. 이 그림에는 양반과 기녀 세 쌍이 한 배에 탔다. 배를 타고 풍류를 즐기자면 음악이 없을 수 없기에 피리를 연주하는 악동도 태웠다. 이 그림에서도 인물의 묘사와 이야기의 구성이 재미있다. 선상에서 물결에 손을 담근 기녀를 바라보는 양반의 표정에는 연정이 가득하다. 그런데, 이 남성은 수염이 없는

※의기(醫妓)
의녀는 기생과 함께 각 관청의 연회에 바쁘게 불려 다녔다. 중종 대에도 '의기(醫妓)'라는 이름으로 관료들의 연회에 나아갔다. 양반들은 흥을 돋우기 위해 교양을 갖춘 의녀들을 불러 잔치의 격을 높였다고 한다.

매끈한 얼굴로 나이가 어려 보인다. 그 오른편에 기녀의 담뱃대를 잡아주는 양반도 동년배로 보인다. 그러나 뱃사공과 악동 사이에 서 있는 갓을 제쳐 쓴 양반은 앞의 두 사람보다 훨씬 나이가 많아 보인다. 무슨 사연인지 알 수 없지만, 나이든 사람은 권세가 의 양반 자제들을 접대하고 있는 상황이 아닐까 싶다. 그러나 양반의 자제들과 함께 어울리기가 어색했던지 뒷짐을 진채 물끄러미 앞을 응시하는 모습이다.

벽면의 한 곳에 글씨를 남겼다. "젓대 소리 늦바람에 들을 수 없고(一笛晚風廳不得), 백구만 물결 좇아 날아든다(白鷗飛下浪花前)." 젓대 소리는 바람에 묻혀 들리지 않지만, 백구만이 일렁이는 물결을 따라 날아든다는 말이다. 언뜻 그림과 잘 연결되지 않아 보인다. 그림을 보는 사람의 관점이 아닌 뱃놀이 주인공들의 시점에 적용한 글로 보인다.

양반들이 풍류를 즐기는 모습은 조선 전 시기에 걸쳐 크게 다르지 않았을 것이다. 그러나 풍류의 현장이 그림 위에 드러난 것은 조선 후기에 와서야 가능했다. 속화(俗畵)라는 그림이 유행하고 신윤복과 같은 걸출한 화가가 등장한 시기였기에 가능할 수 있었다. 〈연당야유〉와 〈뱃놀이〉는 조선 후기에 김홍도와 쌍벽을 이룬 신윤복의 뛰어난 '춘의풍속화(春意風俗畵)'의 일면을 잘 예시해 주고 있다.

〈뱃놀이(舟游淸江)〉,
《혜원전신첩》중

**신윤복, 18세기, 종이에 채색,
28.2×35.2cm, 간송미술관**

배는 큰 절벽 아래에 머물러 있다. 사람의 눈길이 미치지 않는 한적한 공간이다. 배경을 이룬 바위 벼랑은 〈연당야유〉에서의 담장처럼 누구도 눈길로 넘을 수 없는 공간을 만들어 준다. 절벽의 묘사는 은은한 담채로 채색하였고, 이끼와 나무도 부드러운 필치로 묘사했다.

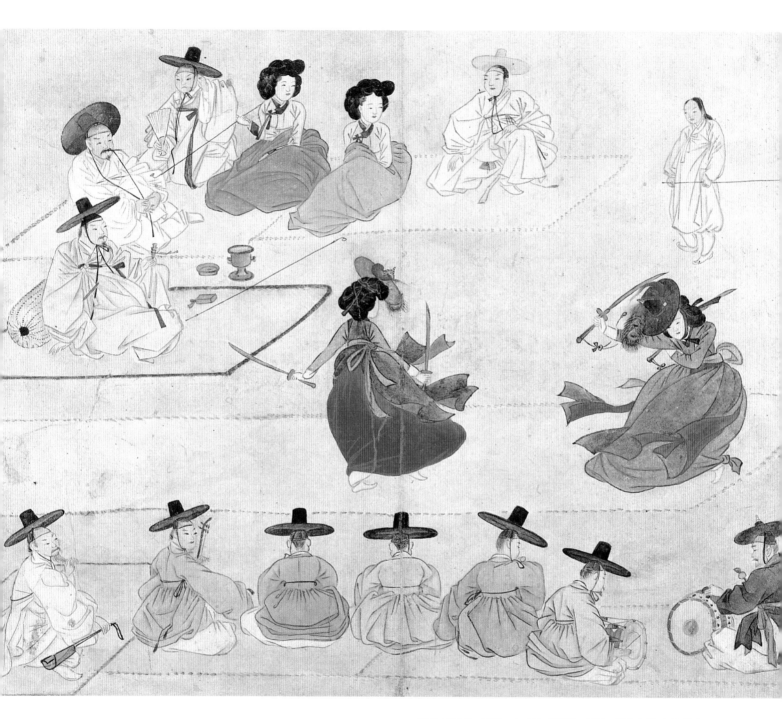

검이 바람을 가르는 소리와 순발력 넘치는 무용수들의 동세가
흩날리는 옷자락과 함께 화면 위에서 멈추었다.

〈쌍검대무(雙劍對舞)〉, 《혜원전신첩》 중
신윤복, 18세기, 종이에 채색, 28.2×35.2cm, 간송미술관

칼춤의 맵시가 바람을 가르다

쌍검대무(雙劍對舞)

여성 무용수의 현란한 검무(劍舞) 장면을 그린 신윤복(申潤福)의 〈쌍검대무(雙劍對舞)〉이다. 검이 바람을 가르듯 순발력 넘치는 무용수들의 동세가 흩날리는 옷자락과 함께 화면 위에서 멈추었다. 그림의 왼편 상단에 앉은 양반과 기녀들의 시선은 검무에 집중되어 있고, 화면 아래에는 여섯 명의 악공들이 검무를 위한 연주에 한창이다. 이곳은 양반 몇 사람이 무용수와 악사들을 불러 공연을 감상하는 사적인 자리로 보인다. 술과 음식이 없는 것으로 보아 주찬(酒饌)을 즐기기 전에 먼저 검무를 감상하고 있는 모습으로 추측된다.

서로 마주본 두 무용수는 양손의 검으로 장단을 맞추며 춤사위를 이어간다. 오른쪽 무용수는 바닥에 깔린 돗자리의 끝까지 발걸음을 옮겼지만, 또다시 순식간에 좌우를 왕래하며 동작이 이어질 찰나다. 검무는 검을 들고 추는 춤인 만큼 그 복색도 남성적이다. 가발을 올린 머리 위에는 공작 깃털로 장식한 전립(戰笠)을 썼고, 군복의 일종인 전복(戰服) 위에는 남색 띠를 둘렀다.

그림 상단에 기녀와 함께 앉은 이들이 이 연회의 주빈(主賓)들이다. 죽부인에 등을 기대어 앉은 사람이 신분이 가장 높아 보인다. 가장자리를 파란색으로 마감한 고급 돗자리 위에 혼자 앉았다. 그 뒤편에 앉은 이는 편안히 검무를 감상하고자 갓을 뒤로 제쳐 쓴 채 갓끈을 붙잡고 앉았다. 그 위쪽에 갓을 쓰고 부채를 든 젊은이는 나이가 훨씬 어려 보인다. 갓과 옷이 커 보이며, 어색해 하는 불편한 표정이 잘 나타나 있다. 그 오른쪽 맨 끝에 초롱을 쓴 남자도 나이가 젊어 보인다. 연소한 두 사람이 이 자리에 참석한 데에는 무언가 사정이 있는 듯하다. 그 사이에 앉은 두 기녀는 용모가 곱고 흐트러지지 않은 단정한 모습

〈쌍검대무〉 (부분)
죽부인에 등을 기대어 앉은 사람이 신분이 가장 높아 보인다. 가장자리를 파란색 천으로 마감한 고급 돗자리 위에 혼자 앉았다.

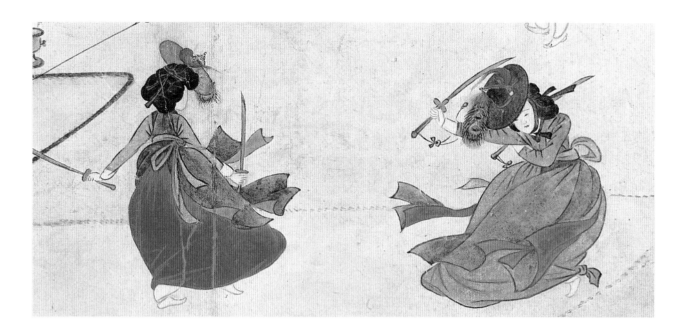

이다. 화면의 오른쪽 상단에는 담뱃대 심부름을 하는 동자가 신기한 눈빛으로 검무 장면을 바라보고 있다.

아래쪽의 악공 여섯 명이 다루는 악기는 해금, 피리, 젓대, 장고, 북 순이다. 왼쪽 아래에 수염을 만지는 양반의 손에는 얼굴 가리개인 차선(遮扇)이 들려 있다. 여성 무용수가 나온다고 하여 차선을 갖고 나왔던 것일까? 매우 소심한 성격의 인물처럼 보이지만 차선은 쓰지 않고 내려놓았다.

검무를 추는 무용수들은 관청에 소속된 관기(官妓)들로 추정된다. 검무는 원래 민간에서 가면무(假面舞)로 추던 춤이었으나 순조(純祖) 때 이를 궁중정재(宮中呈才)로 채택함으로써 오늘날까지 그 맥이 전승되고 있다. 검무는 검이라는 무기를 들고 추는 춤이지만 살벌함을 나타내는 전쟁 무용과는 다르다. 힘찬 기상을 보여 주고 평화롭고 유연한 동작으로 일관된 아름다운 춤으로 알려져 있다. 춤을 출 때 쓰는 칼은 날이 꺾이고 고리를 자루에 연결시켜서 자유롭게 돌릴 수 있도록 만든 것이 많다.

검무는 후대로 오면서 유연성이 강조된 검기무(劒器舞), 첨수무(尖袖舞), 항장무(項莊舞)라는 이름으로 궁중연례에서 자주 공연되었다. 또한 지방에서는 감영에 설치된 교방청(敎坊廳)이 검무를 전담하도록 함으로써 지역 명칭에 따른 여러 종류의 검무가 존속할 수 있게 하였다.

검무의 감상 포인트는 검을 돌리거나 회전하는 동작과 그때 나는 소리이다. 칼로 바람을 가르거나 칼이 부딪치는 소리는 검무에서만 들을 수 있는 특색이다. 하지만

〈쌍검대무〉 (부분)
두 무용수는 양손의 검으로 장단을 맞추며 춤사위를 이어간다.

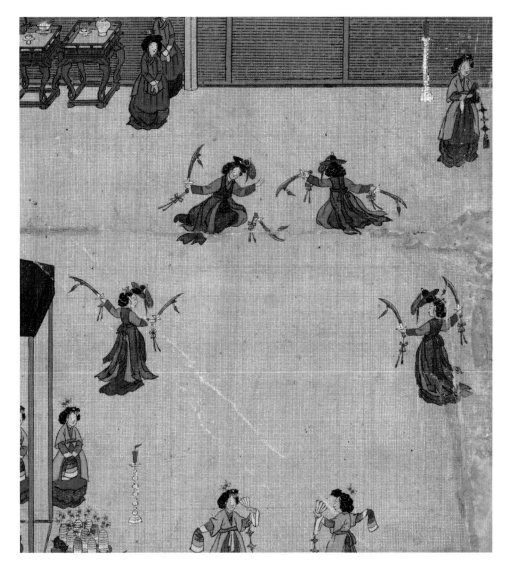

임금께 바치는 정재무(呈才舞)로서의 검무는 번뜩이는 검의 느낌은 가리고 고상함을 갖추어야 했다.

1848년(헌종 14) 작인 〈무신진찬도병(戊申進饌圖屛)〉에는 검무의 장면이 그려져 있다. 무신년인 1848년의 진찬은 대왕대비 순원왕후(純元王后) 김씨의 육순(六旬)과 왕대비 신정왕후(神貞王后) 조씨의 40세 생일을 맞아 열렸다. 이해 3월 17일에서 19일에 걸쳐 창경궁의 통명전(通明殿)에서 거행된 진연 장면을 그린 기록화가 〈무신진찬도병〉이다. 이 진연에서는 대왕대비의 내진찬과 야진찬(夜進饌), 대전회작(大殿會酌)과 야연(夜宴) 등 네 차례의 잔치가 있었다. 3월 17일, 저녁 이경(二更)에 통명전

〈무신진찬도병〉 (부분)
**작자 미상, 1848년, 비단에 채색,
136.1×47.6cm, 국립중앙박물관**

에서 거행된 야진찬의 무용으로 들어간 것 가운데 하나가 검무였다. 〈무신진찬도병〉에 묘사된 검무 장면에는 4명이 짝을 맞추어 춤을 추고 있다. 이 가운데 한 무용수가 칼을 떨어뜨린 것처럼 그려져 있지만, 실제로는 한 칼을 땅에 놓고 춤을 추는 동작을 나타낸 것이다. 만약에 칼을 떨어뜨린 일이 있었더라도 그림에는 그리지는 않았을 것이다.

검무는 원래 상무정신(尙武精神)에서 나온 것이지만 시대가 변하면서 춤도 달라졌고, 대부분 관아의 교방청에 의해 전수되었다고 한다. 잘 알려진 진주 지방의 검무나 검기무 이외에도 전주·평양·해주 등 관기들이 있던 곳에서도 검무가 전해오고 있다고 한다. 신윤복의 〈쌍검대무〉는 약 200년 전 검무의 전통을 매우 구체적인 모습으로 우리의 눈앞에 재현해 주고 있다.

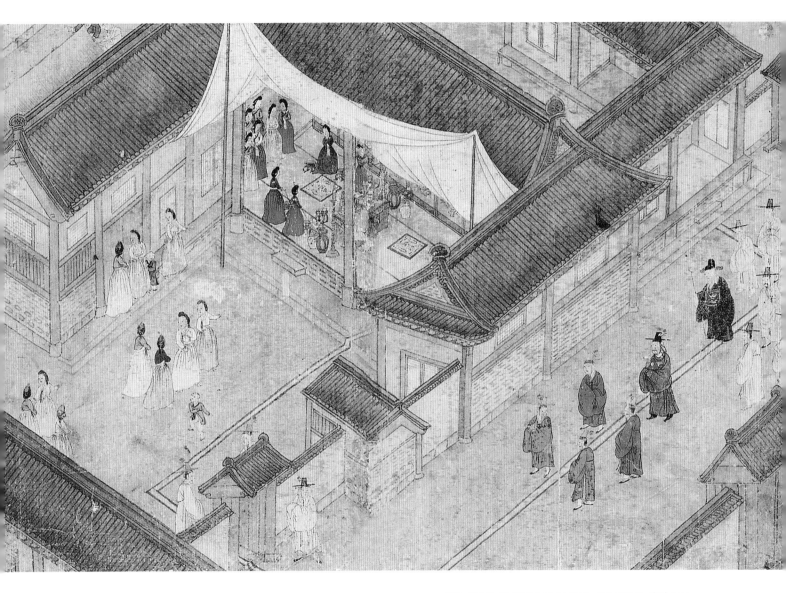

회혼례도의 첫 장면으로 남편이 기럭아범을 앞세우고
부인이 기다리는 집에 도착하는 장면이다.

《회혼례도첩(回婚禮圖帖)》 제1면 회혼례장 주변
18세기, 비단에 채색, 33.5×45.5cm, 국립중앙박물관

노부모님 회혼례로 온 집안이 분주하다

회혼례도첩(回婚禮圖帖)

장수를 기념하는 연회에는 세 종류가 있다. 첫째가 회갑연(回甲宴)이다. 조선 시대 사람들의 평균 수명은 회갑 나이에 훨씬 미치지 못했다. 따라서 회갑연도 엄연히 축하받을 만한 수연(壽宴)의 하나였다. 둘째는 과거 시험 합격 60주년을 기념한 회방연(回榜宴)이다. 대부분 80세가 넘고, 장수해야만 가능한 잔치다. 셋째는 회혼례(回婚禮)다. 혼인 60주년을 기념하여 노부부가 다시 혼례를 치르는 행사다. 이때 뜻깊은 장면들을 그려 기념물로 삼았다.

회혼례는 80세 내외의 나이에 부부가 함께 건강해야만 누릴 수 있다. 평균 수명이 짧았던 조선시대에는 매우 보기 드문 장면이다. 그런 만큼 회혼례의 장면을 지금의 기념사진처럼 그림으로 그려 기록으로 남겼다. 국립중앙박물관이 소장하고 있는《회혼례도첩(回婚禮圖帖)》은 조선 후기의 회혼례 장면을 매우 실감나게 보여 주는 그림첩(帖)이다. 이 첩에는 회혼례의 전 과정을 다섯 장면으로 구성하여 재현했다. 다만 화첩 속의 주인공이 누구인지는 알 수가 없다. 아마도 특정인의 회혼례 장면을 그렸겠지만, 아무런 기록이 남아 있지 않다.

회혼례는 일반적으로 자녀들이 늙으신 부모를 위해 준비했다. 나이 든 부부는 60년 전에 그랬듯이 혼례 복장을 하고 회혼례를 치렀다. 유교 중심의 사회에서 회혼례는 효(孝)의 가치관과 부합되는 아름다운 풍속으로 널리 권장되었다. 그런데 회혼례의 장면은 하나의 화폭에 그리기에 충분치 않았다. 물론 혼례식이 핵심 장면이지만, 《회혼례도첩》에는 회혼례의 앞뒤 과정을 나누어 그림으로써 다양한 풍습의 일면을 보여 주고자 했다.

도첩의 첫 장면은 남편이 기럭아범을 앞세우고 부인이 기다리고 있는 집에 도착하는 장면이다. 남편은 정2품 이상의 높은 관직을 지낸 관료들에게 내리는 궤장(櫃杖)을 짚고 있다.

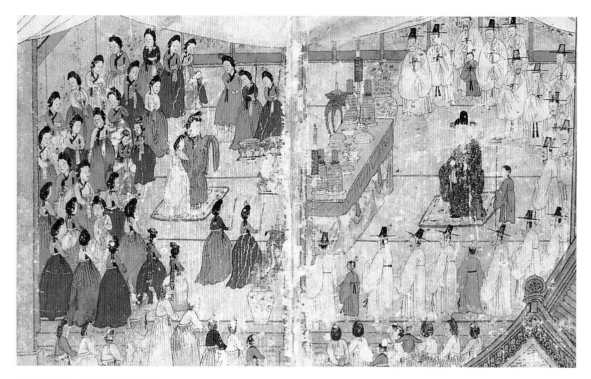

《회혼례도첩》 제2면 회혼례식 장면

자손과 하객들에 둘러싸여 회혼례식이 진행되는 장면이다. 남편과 아내가 찬탁(饌卓)을 앞에 두고 마주섰다. 서로 백년해로를 비는 맞절을 올리기 직전인 듯하다. 그 시절에는 정식 혼례식 때 신랑과 신부의 첫 만남이 이루어진 경우도 많았다고 한다.

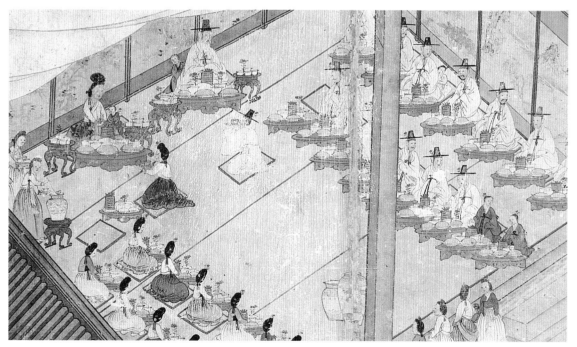

《회혼례도첩》 제3면 노부부에게 헌수(獻壽)하는 장면

노부부가 자손들로부터 술잔을 받는 장면이다. 오래 살기를 기원하며 술잔을 올리는 장면으로, 이 자리에서 자손과 하객들은 노부부에게 시문을 지어 올려 장수와 여생의 평안을 빌기도 했다. 노부부의 뒤편에는 포도를 그린 병풍을 쳤고, 남성 하객들 뒤로는 산수화 병풍이 펼쳐져 있다. 조선 후기에 유행한 남종화풍(南宗畵風)으로 그린 산수화로서의 특징이 뚜렷하다.

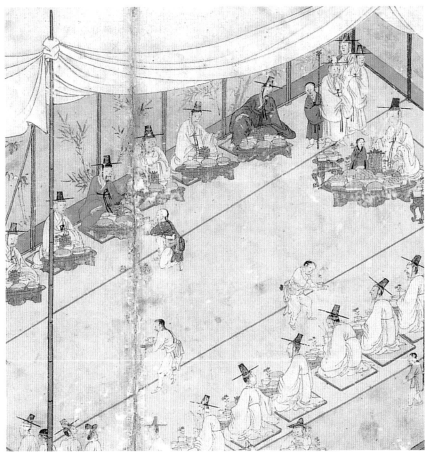
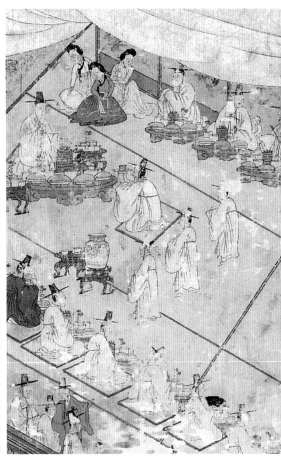

《회혼례도첩》 제4면, 제5면 하객들과의 연회 장면 (부분)

네 번째와 다섯 번째는 연로한 신랑이 하객들과 함께 연회를 갖는 장면이다. 네 번째가 하객들에게 술잔을 권하는 장면이라면, 다섯 번째는 반대로 노부부가 잔을 받는 장면이다. 사람들의 등 뒤에 설치한 병풍에는 사군자(四君子)와 묵포도(墨葡萄)가 그려져 있다. 공간을 가리고 장식하는 기능은 물론, 사대부의 취향에 어울리는 그림들이다.

오래 살기를 축원하며 술잔을 올리는 것을 '헌수(獻壽)'라고 한다. 이 자리에서 자손과 하객들은 시문(詩文)을 지어 올려 장수와 여생의 평안을 빌기도 했다. 남녀로 나누어 앉은 자손들도 각각 소반을 하나씩 받았다. 여성들의 소반을 유난히 작게 표현한 이유가 궁금하다.

건물보다 훨씬 그리기 어려운 것이 인물이다. 행사 장면을 사진처럼 실제와 똑같이 그리는 것은 불가능하다. 화가의 편의를 위해 사람들의 움직임을 멈추게 할 수 없기 때문이다. 따라서 움직이는 사람들의 모습을 스케치하듯, 다양한 장면을 여러 각도에서 그린 뒤 이를 재구성하여 그림을 완성했을 것으로 추측된다.

《회혼례도첩》은 회혼례식과 그 전후 과정을 함께 그림으로써 완결된 행사기록화로서의 형식을 갖추었다. 각 주제별 그림은 조선 후기 기록화에 대한 수준 높은 수요와 이에 부응한 화가들의 역량이 어느 시기보다 뛰어났음을 말해 주고 있다.

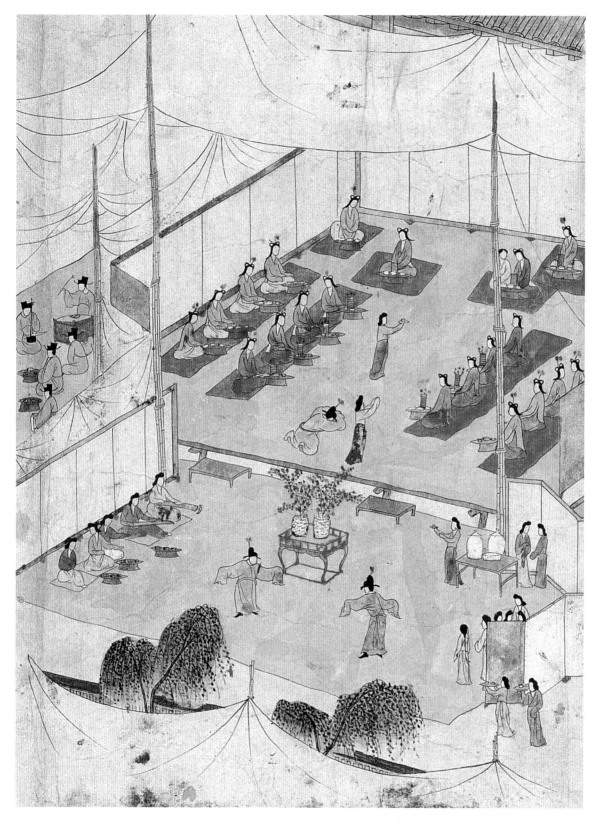

경수연의 주인공인 대부인의
연회 장면이다. 경수연의 가장
핵심 장면으로 연장자인
채 부인은 남향하여 북쪽에
앉았고, 강신의 노모가
남편의 관직 서열이 앞서므로
채 부인과 나란히 앉았다.
나머지 여덟 명의 대부인은
지위에 따라 동서로 나누어
앉았다. 관료들의 부인도
대부인의 수와 같았으므로
각각 대부인의 바로
뒷자리에 앉았다.

《제재경수연도(諸宰慶壽宴圖)》 제5면 대부인(大夫人)의 연회
18세기 이모(移模), 종이에 채색, 34×24.7cm, 고려대학교박물관

늙으신 모친을 모시고
춤을 추는 관료들

제재경수연도(諸宰慶壽宴圖)

《제재경수연도(諸宰慶壽宴圖)》는 4백 년 전 효행(孝行)의 미담(美談)을 담은 화첩이다. '제재(諸宰)'는 '여러 재상급 고위 관료'를 뜻하며, '경수연도(慶壽宴圖)'는 장수를 축하하는 잔치 장면을 그린 그림을 말한다. 즉 고위 관료들이 부모의 장수 축하 잔치를 열고 그 장면을 그리게 한 것이 《제재경수연도》이다.

이 그림 속의 현장은 1605년(선조 38) 4월로 거슬러 올라간다. 70세 이상의 노모(老母)를 모신 열세 명의 관료들이 서울 장흥동에 모여 경수연을 열었다. 당시의 경수연 장면을 그림으로 남겼으나, 이후 원본이 훼손되거나 망실되면서 전하지 못하자 기록을 참고하여 연회의 장면을 재구성한 그림들이 그려졌다.

고려대학교 박물관이 소장한 《제재경수연도》는 18세기 무렵에 그린 것으로 추정된다. 1605년에 만든 최초의 화첩은 병자호란(丙子胡亂) 당시에 분실되었다고 한다. 이후 잃어버린 화첩을 대체하고자 1655년(효종 6)에 50년 전의 연회 장면에 관한 설명을 들으며, 당시의 상황을 재구성하여 한 본을 그렸다고 한다. 그러나 이 화첩도 언젠가 사라져 버렸다. 이후 18세기 무렵 다시 그린 세 번째 화첩이 바로 이 《제재경수연도》라고 추측된다. 이 그림에는 18세기에 가능했던 투시법과 화풍으로 그려졌다. 특히 공중에서 내려다본 부감법(俯瞰法)에 의한 획기적인 화면 구성은 17세기 중엽의 그림에서는 찾아보기 어렵다.

그림은 다섯 장면으로 분리된 공간에서 시차를 두고 진행된 연회의 장면이다. 제1, 2면은 연회가 열린 청사(廳舍)의 입구와 음식을 준비하는 조찬소(造饌所) 주변을 그렸다. 제3~5면은 경수연의 주요 절차를 현장감 넘치는 장면으로 표현하였다.

이 경수연이 성사된 과정을 좀 더 자세히 알아보자. 1603년(선조 36) 정월, 예조참의 이거(李蘧, 1532~1608)의 어머니 채씨(蔡氏)가 백세가 되었다. 조선시대의 백세는 평균 수명의 두 배가 훨씬 넘는 나이다. 단연 장안의 화제였고, 선조 임금은 세상에 보기 드

※《제재경수연도(諸宰慶壽宴圖)》
《제재경수연도》의 구성은 표지와 그림에 이어 경수연의 규정을 기록한 경수연절목(慶壽宴節目), 노모가 앉을 자리의 순서를 표시한 대부인좌차(大夫人座次), 관료들 부인의 앉을 자리 순서인 차부인좌차(次夫人座次), 계원(契員)의 명단, 그리고 관료들의 아들로 구성된 자제들의 명단, 예조에서 임금께 올린 글, 이경석의 〈백세채부인경수연도서(百歲蔡夫人慶壽宴圖序)〉, 허목(許穆, 1595~1682)의 〈경수연도서(慶壽宴圖序)〉 등의 순으로 실려 있다.

문 미담이라 하여 넉넉하게 선물을 내렸다. 또한 이거의 품계를 올려 한성부 우윤(右尹)으로 삼았다. 채 부인을 기쁘게 해 드리기 위해서였다. 그리고 이거의 돌아가신 아버지 이세순(李世純)도 이조참판으로 관직을 올려주었다.

이 일을 계기로 2년 뒤인 1605년(선조 38) 4월, 서평부원군 한준겸(韓浚謙, 1557~1627)이 여러 관료가 모인 자리에서 계(契)를 제안했다. 70세 이상의 어머니를 모신 관료들끼리의 계였다. 이에 열세 명의 관료가 참여하여 봉로계(奉老契)가 결성되었다. 그리고 첫 번째 모임으로 백세의 채 부인과 각 계원들의 어머니를 모시고 함께 장수 잔치를 열기로 했다. 이 사실을 알게 된 선조는 잔치에 드는 비용을 도우라는 명을 내렸고, 궁중 가무단과 악공도 보내 주었다. 선조는 임진왜란 이후 풍악(風樂)을 금했으나 이날 만큼은 특별히 이를 허락했다. 연회의 장소는 장흥동에 있는 고급 가옥이었다. 그런데 경수연이 펼쳐진 공간은 실내가 아니라 가옥의 야외였다. 공터에 장막을 쳐서 내부 공간을 임시로 꾸몄다. 이 자리에 참석한 관료들의 노모는 모두 아홉 분이었다.

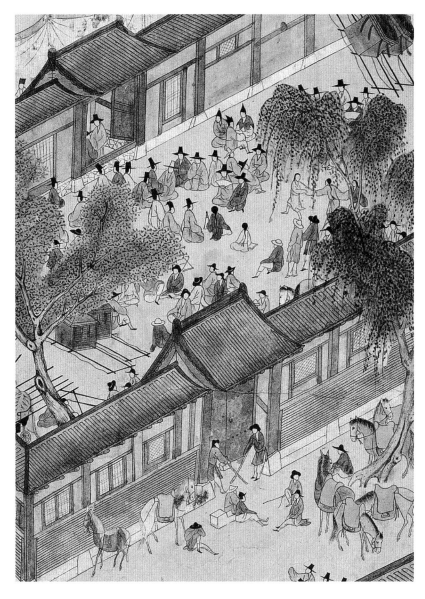

《제재경수연도》 제1면 저택 입구

그림의 도입부다. 타고 온 말은 문 밖에서 대기하고 있고, 문 안쪽에는 가마와 수행원들 그리고 방문객의 일부가 앉아 있다.

이 경수연에서는 간단한 몇 가지 규약을 두었다. 연회가 있는 날 진시(辰時, 오전 7시~9시)에 모두 모일 것, 계원들은 수레에 태워 모시고 올 것, 여러 자제들은 새벽에 모일 것 등 의전(儀典)과 관련된 내용이다. 계원은 진흥군 강신(姜紳)을 비롯해 모두 열세 명이다. 그런데 이들이 모시고 온 어머니, 즉 대부인은 왜 아홉 명일까? 계원 중 이거와 이원(李蕆)이 형제였고, 강신, 강인(姜絪), 강담(姜紞)도 형제였기 때문이다.

연회의 장면을 보면, 채 부인은 남향하여 북쪽에 앉았고, 강신의 노모가 남편의 관직 서열이 앞서므로 채 부인과 나란히 앉았다. 나머지 여덟 명의 대부인은 지위

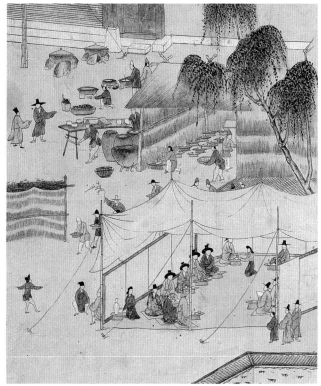

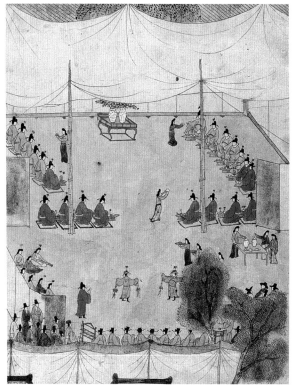

《제재경수연도》 제2면 조찬소 주변(왼쪽)

음식을 준비하는 조찬소이다. 가마솥이 보이고, 음식상 준비는 임시로 지은 여막(廬幕) 안에서 진행되고 있다.

《제재경수연도》 제3면 관료들의 봉로계회(奉老契會) (오른쪽)

봉로계의 계원들인 관료들의 연회 장면이다. 모두 사모(紗帽)에 관복 차림을 했다.

에 따라 동서로 나누어 앉았다. 관료들의 부인도 대부인의 수와 같았으므로 각각 대부인의 바로 뒷자리에 앉았다. 음악이 연주되자 여러 제신이 돌아가며 축수(祝壽)의 잔을 올렸고, 차례대로 일어나 춤을 추었다. 경수연의 가장 핵심 장면이다.

1655년의 《제재경수연도》는 어떻게 만들어졌을까? 채 부인의 손자인 이문훤(李文薰)이 화첩 만들 생각을 하고, 그 실무를 아들인 이관(李灌)에게 맡겨 추진하게 했다. 이문훤은 당시 경수연의 집사자제로 참여하여 성대한 행사를 목격한 바 있었다. 그는 지금 자신이 기억하고 있는 당시의 연회 장면을 기록해 두지 않는다면 후대에 영영 전할 수 없을 것이라 생각했다. 그래서 화가에게 이문훤 자신이 기억하는 경수연 장면을 이야기해 주어 그리게 하고 사실을 기록하여 첩을 만들게 된 것이다.

《제재경수연도》의 첫 장면은 가옥의 입구를 그렸다. 두 번째 장면은 음식을 준비하는 조찬소(造饌所)이다. 세 번째 그림은 관료들의 연회 장면이다. 네 번째 장면은 대부인에게 잔을 올리는 헌수(獻酬) 장면이다. 마지막 다섯 번째는 경수연의 주인공인 대부인의 연회 장면이다. 이와 같이 《제재경수연도》는 경수연의 주요 진행 과정을 다섯 점으로 나누어 그린 종합기록화인 셈이다.

4백 년 전 노모를 모신 관료들의 효심과 경수연은 이 화첩에 담겨, 가문의 미담에 머물지 않고 시대를 넘어선 아름다운 교훈으로 전하고 있다.

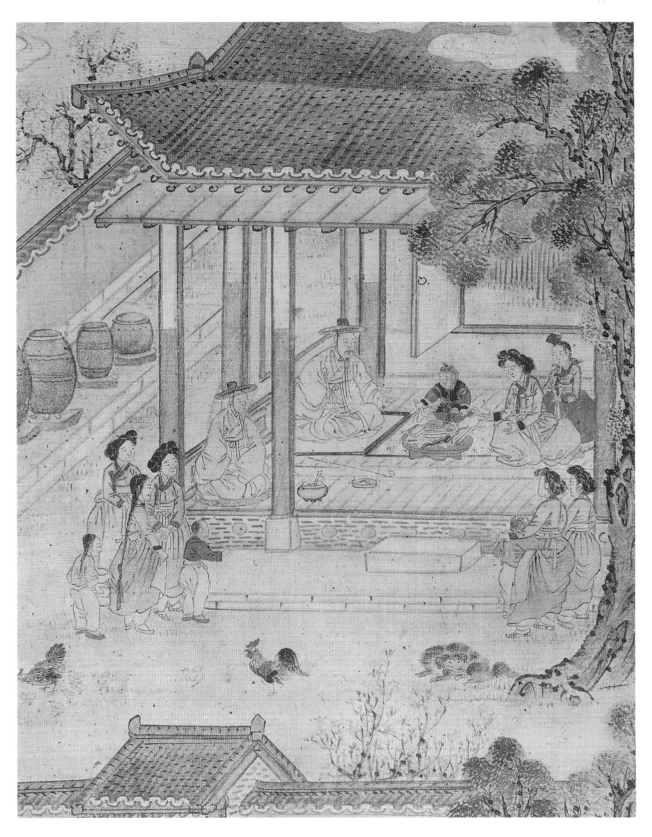

평생도의 첫 주제인 돌잔치에서 색동옷을 입은 아이가 상 위에 놓인
물건을 집는 장면이다. 아이의 미래를 축복하는 의식으로
모든 사람들의 시선이 아이를 향해 있다.

《평생도(平生圖)》 제1면 돌잔치 (부분)
18세기, 비단에 채색, 53.9×35.2cm, 국립중앙박물관

일생의 소중한 순간들을
화폭에 남기다

평생도(平生圖)

　　누구나 일생에서 가장 소중히 기억되는 순간들이 있다. 일생에서 가장 보람 있고 행복했던 순간이나 영광스러웠던 일의 한 장면일 수 있다. 특히 노년기에 이를 수록 그 기억들은 삶의 소중한 추억으로 남게 된다. 이러한 장면을 그림으로 그려 둔다면, 매우 의미 있는 기념물이 될 것이다. 이와 같이 한 사람의 일생에서 가장 중요한 사건들을 여러 점의 그림으로 구성하여 그린 그림을 평생도(平生圖)라 한다. 평생도는 양반 관료들의 일생을 그린 풍속화의 주제로 조선 후기에 유행하였다.

　　주로 여덟 폭이나 열 폭의 병풍으로 제작된 평생도는 여러 점의 그림을 펼쳐 두고 보기에 가장 효과적이다. 정해진 원칙은 없지만, 그림은 주로 생애의 순서에 따라 돌잔치부터 시작하여 혼인, 과거 급제, 관직 부임, 회갑, 회혼 등의 내용으로 채워졌다. 모두 그 주인공들의 일생에서 가장 극적인 장면들이다. 이러한 평생도에는 다양한 종류의 풍물과 풍속의 장면들이 들어가 있고 묘사가 뛰어난 그림이 많아 조선시대의 생활풍속을 이해하는 데 더없이 좋은 자료다.

　　조선 후기에 그려진 여러 점의 평생도가 전한다. 다만 평민의 일생을 그린 경우는 찾아볼 수 없고, 대부분 관리를 지낸 사람들이 평생도의 주인공으로 등장한다. 대표적인 사례의 하나가 국립중앙박물관이 소장한 《평생도》다. 19세기 작으로 추정되며, 현전하는 평생도 가운데 보존 상태가 가장 좋은 편이다.

　　평생도의 첫 번째 주제인 〈돌잔치〉는 색동옷을 입은 아이가 상 위에 놓인 물건을 집는 장면이다. 아이의 미래를 축복하는 의식이며, 대부분의 평생도에서 첫 장면으로 그려진 주제다. 두 번째는 〈혼례식〉으로 신랑이 신부를 맞이해 오는 장면이다. 나무 기러기를 든 기럭아범의 뒤를 말을 탄 신랑과 쓰개치마를 쓴 신부가 따르고 있다. 인생의 반려자를 만나는 절차에 빠질 수 없는 장면이다. 세 번째는 〈삼일유가(三日遊街)〉이다. 과거에 합격한 사람이 사흘 동안 고향의 부모와 선배, 친척들을 방문하며 인사

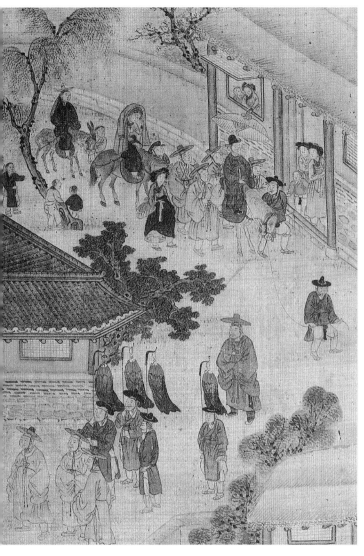

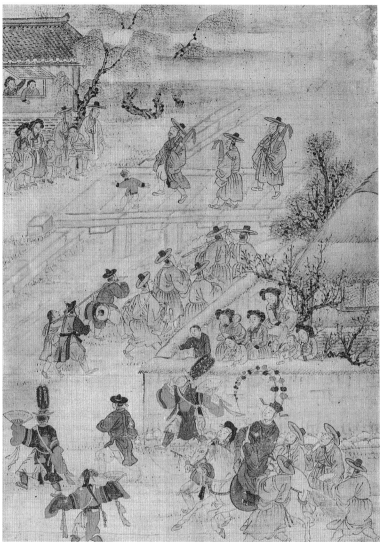

를 올리는 풍속이다. 그림 속의 장면은 과거 시험에 장원(壯元) 급제를 한 사람이 어사화(御史花)를 꽂고 집으로 향하는 장면이다. 장원 급제자만이 누릴 수 있는 모습이다.

　네 번째부터 일곱 번째까지가 관직 생활과 관련된 주제다. 여덟 개의 주제 가운데 절반에 해당한다. 즉 '관직 부임', '지방관 부임', '판서 행차', '정승 행차' 등이다. 조선시대 양반들의 관직에 대한 집착과 출세의식을 이러한 구성에서 엿볼 수 있다. 〈관직 부임〉은 관직에 첫 발령을 받아 임명장을 받고서 관아를 향해 가는 장면이다. 그날의 설레던 심경을 주인공은 두고두고 잊지 못할 것이다.

　다섯 번째인 〈지방관 부임〉은 지방관으로 부임하게 될 지역의 관리들이 서울로 올라와 지방관을 맞이해 가는 장면이다.

《평생도》 제2면 혼례식 (왼쪽)

신랑이 신부를 맞이해 오는 장면이다. 나무 기러기를 든 기럭아범의 뒤를 말을 탄 신랑과 쓰개치마를 쓴 신부가 따르고 있다.

《평생도》 제3면 삼일유가 (오른쪽)

삼일유가는 과거에 급제한 사람이 사흘 동안 고향의 부모와 선배, 친척을 방문하며 인사를 올리는 풍속이다. 어사화를 사모에 꽂고 집으로 향하는 장면이다.

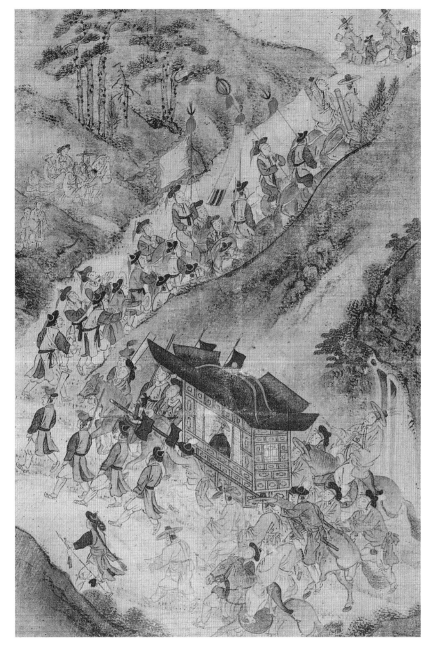

그림 속의 주인공은 말이 끄는 가마를 탔고, 깃발과 취타(吹打)가 길을 인도하고 있다. 관직 생활 중에서도 지방관으로 나가는 것은 매우 뜻 깊은 일로 여긴 듯하다.

다음은 〈판서 행차〉와 〈정승 행차〉이다. 판서나 정승이 가마를 타고 이동하는 장면이다. 특히 〈정승 행차〉는 야간에 이루어지는 장면이다. 하인들이 햇불이나 짚단에 불을 붙여 길을 안내하고 있다. 마지막 여덟 번째는 혼인 60주년을 기념한 혼례식 장면을 그린 〈회혼례식〉이다.

평생도는 성공한 사람의 이야기라기보다 출세와 행복을 추구한 많은 사람의 바람을 담은 그림이 아니었을까? 같은 장면을 베껴 그린 그림이 많았던 것은 그러한 배경이 있음을 말해 준다. 《평생도》는 한 개인의 일생에 관한 그림이지만, 어린 자녀의 미래와 남편의 출세에 대한 바람을 담은 그림으로도 해석할 수 있다.

《평생도》 제5면 지방관 부임
부임할 지역의 관리들이 서울로 올라와 지방관을 맞이해 가는 친영(新迎) 장면이다. 관직 생활 중에서도 지방관으로의 부임은 매우 뜻깊은 순간으로 여겨진 듯하다.

양반 관료층에게 평생도는 자신들의 인생이나 선조의 일생을 추억하는 그림이다. 하지만 신흥 양반층이나 중산층에게도 평생도는 인기 있는 그림이었다. 서민화가들이 그린 민화(民畵) 형식의 평생도가 여러 점 전하는 것은 그만큼 수요가 많았음을 말해 준다. 출세하고 성공한 사람들의 이야기인 평생도. 누구나 꿈을 갖고 노력한다면 저 평생도에 담긴 이야기의 주인공이 될 수 있던 시대, 그런 시대에 그려질 수 있는 그림이 평생도였다.

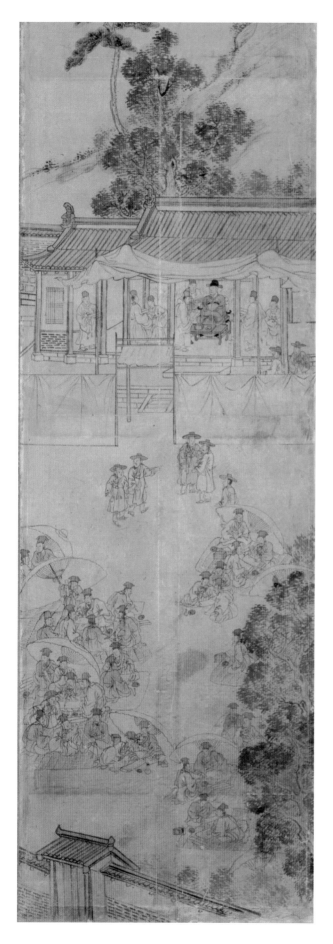

과거 시험장에 대한 일반적인 상식과
거리가 먼 장면들이 펼쳐져 있다.
모두 커다란 우산처럼 생긴 일산(日傘) 안에 모여
답안을 작성하는 모습이다.
그런데 알산 안에는 과거에 응시하려는
유생들만 있는 것이 아닌 듯하다. 응시생의
답안 작성을 돕도록 고용된 사람들이
함께 들어가 있다.

〈소과응시(小科應試)〉《평생도》중
19세기, 화첩, 종이에 담채, 57.2×40.7cm, 개인 소장

소과시험의 현장을
풍자하다

―

소과응시(小科應試)

조선시대의 과거(科擧) 시험 장면을 그린 그림은 매우 드물다. 대표적인 한 사례가 여기에 소개하는 〈소과응시(小科應試)〉다. 이 그림 속의 주인공은 시험에 응시하는 모습을 자신이 가장 기억하고 싶은 장면으로 선택한 것이다. 화면 아래쪽에 시험장의 출입문과 담장이 보인다. 유생들이 모여 앉은 곳은 시험장 안이다. 화면 가장 위쪽의 대청에는 감독관이 앉아 있고, 그 주변은 보안을 유지하기 위해 천막으로 빈틈없이 가렸다. 주변에는 관리들이 제출 받은 답안지를 옮기거나 중간 현황을 감독관에게 보고하고 있는 모습이다. 그런데 대청 입구 쪽에 설치한 거치대 위에 종이 한 장이 붙어 있다. 바로 합격의 향배를 좌우할 이 날의 시험 문제지다. 따라서 그림 속의 상황은 이미 시험이 시작되었음을 알려준다.

그런데 과거 시험을 치르는 응시생들의 모습이 매우 특이하다. 과거 시험장에 대한 일반적인 상식과 거리가 먼 장면들이 펼쳐져 있다. 모두 커다란 우산처럼 생긴 일산(日傘) 안에 모여 답안을 작성하는 모습이다. 그런데 일산 안에는 과거에 응시하려는 유생들만 있는 것이 아닌 듯하다. 응시생의 답안 작성을 돕도록 고용된 사람들이 함께 들어가 있다. 답안을 작성해 주는 이를 거벽(巨擘)이라 하고, 정리된 답안을 대신 써주는 이를 사수(寫手)라 하는데, 이들의 모습은 젊은 유생이라 하기에 어딘가 어색하다. 수염이 덥수룩한 중년의 인상착의를 한 인물들이 그들로 추측된다.

이들의 행태를 좀 더 자세히 살펴보자. 그림의 왼편 아래쪽을 보면, 일산 아래에서 대신 써준 답안을 읽고 있거나 답안을 대신 작성해 주는 모습이 눈에 띤다. 답안을 읽으며 지적해 주는 모습도 적나라하게 그려져 있다. 명백한 부정행위의 장면들이다. 그 왼편으로 이어지는 일산 아래에는 한 사람이 술잔을 들었고, 또 한 사람은 답안을 읽고 있다. 이런 모습에서 발견되는 특징은 두 명씩 짝을 이루고 있다는 점이다. 그런데 얼굴에 수염이 있고, 나이가 들어 보이는 사람들이 바로 거벽과 사수일 것이다. 이

※소과(小科)

소과는 생원과 진사를 선발하는 시험이다. 3년에 한 번씩 전국에서 200명을 뽑아 생원, 진사 자격을 주었다. 시험은 두 차례로 시행되었는데, 1차 시험은 각 지방에서 실시하여 일정한 인원을 뽑았다. 지방에서 합격한 자들을 대상으로 한 2차 시험은 서울에서 치렀으며, 여기에서 생원과 진사를 각 100명씩 선발했다.

렇게 구성된 한 팀을 접(接)이라 하여 거접(居接) 혹은 동접(同接)이라 불렀다. 이들의 부정행위는 재력이나 권세 있는 집안의 자제(子弟)를 과거에 합격시키는 데 결정적인 역할을 했을 것이다.

〈소과응시〉에서 고려해야 할 점은 이처럼 부정행위로 얼룩진 장면을 왜《평생도》의 한 폭으로 그렸을까 하는 점이다.《평생도》는 원로 관료들이 자신의 일생을 돌아볼 때 가장 자랑스럽고 명예로운 장면들을 선별하여 병풍으로 그린 그림이다. 즉〈소과응시〉속의 장면 설정은《평생도》의 관점에서 해석되어야 한다. 만약 이《평생도》의 주인공이〈소과응시〉에서처럼 부정행위를 자행했다면, 그러한 부끄러운 모습을 평생도로 그리지 않았을 것이다. 그럼에도 불구하고〈소과응시〉를《평생도》의 한 장면으로 그린 이유는 단 하나다. 즉 부정행위가 난무하는 소과시험장에서《평생도》의 주인공은 정당하게 시험에 임했음을 강조하고자 한 것이다. 그래서 당시의 시험 장면을 떠올려 그리게 한 것으로 해석된다. 이렇게 되면, 주인공 자신의 당당한 모습을 부각시키기 위

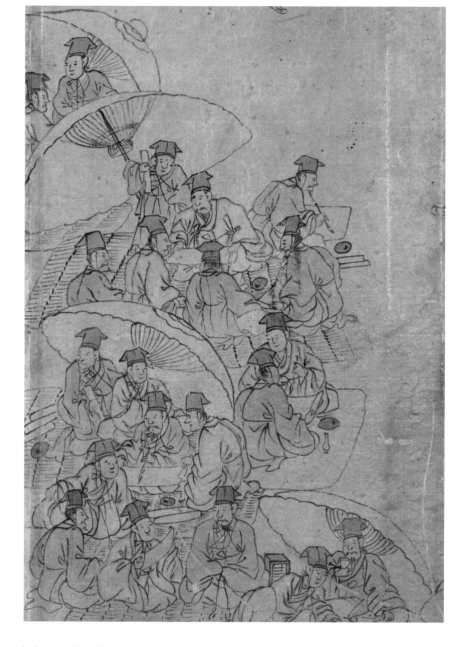

<소과응시> (부분)
과거 시험을 치르는 응시생들이 모두 커다란 일산 안에 모여 답안을 작성하고 있다. 그런데 일산 안에는 응시생의 답안 작성을 돕도록 고용된 사람들의 모습도 그려져 있다.

해 시험장의 분위기를 부정행위가 횡행하는 장면으로 화가에게 주문했을 수 있다. 그래야만 자신의 정직한 모습을 더 효과적으로 드러낼 수 있기 때문이다.

《평생도》에는 각 장면마다 반드시 주인공의 모습이 예외 없이 등장한다. 따라서 이〈소과응시〉속에도 주인공의 모습이 분명 그려져 있을 것이다. 그렇다면 그는 어디에 모습을 드러내고 있을까? 그는 응시자들의 무리 가운데 가장 오른편 위쪽에 있는 인물로 추측된다. 일산 아래에 세 사람이 앉아 있는데, 그중 위쪽에 앉은 인물이다. 그는 이미 답안을 다 완성하여 제출한 듯 여유롭게 앉아 있는 모습이며, 그 누

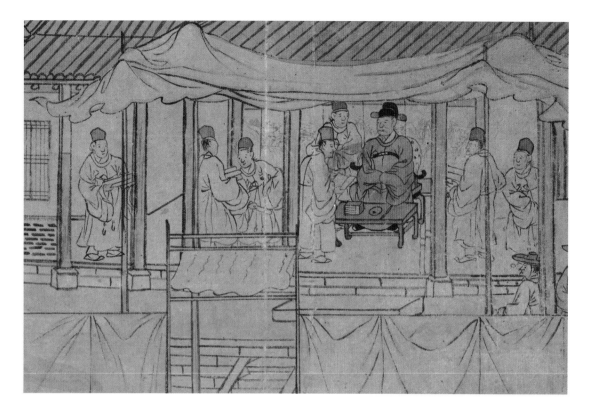

〈소과응시〉 (부분)

화면 가장 위쪽의 대청에는 감독관이 앉아 있고, 주변에는 관리들이 제출받은 답안지를 옮기거나 중간 현황을 감독관에게 보고하는 모습이다. 따라서 그림 속의 상황은 시험이 진행 중임을 나타내고 있다.

구와도 결탁하지 않은 모습으로 그려져 있다. 따라서 〈소과응시〉는 과거 시험장의 실제 모습을 담으면서도 풍자적인 재구성이 이루어진 그림으로 볼 수 있다.

과거 시험장의 풍경은 시험의 종류에 따라 다를 수 있다. 정해진 인원만이 치르는 소과의 2차 시험은 응시생들이 일정한 간격으로 정렬하여 앉아 시험을 보았을 것이며, 〈소과응시〉의 장면과 같은 부정행위는 사실상 어려웠을 것이다. 무질서하고 부정행위가 만연하는 행태로 치러진 것은 아마도 소과의 1차 시험, 그것도 지방에서 치러진 경우로 볼 수 있지 않을까.

출세의 사다리라고 하는 과거 시험,《평생도》의 주인공은 당당하게 이 사다리에 올랐다. 〈소과응시〉에 이어지는 다음 장면은 〈삼일유가(三日遊街)〉이다. 과거 시험에 합격한 즉시 사흘 동안 가두행진을 하며 합격의 영광을 알리는 장면을 그린 것이다. 즉 정직하고 당당하게 실력을 발휘한 합격자에게 더 큰 영광의 순간이 기다리고 있음을 〈소과응시〉가 보여 주고 있다. 1894년 갑오개혁으로 과거 제도가 폐지된 이후에도 〈소과응시〉는 《평생도》에 빠지지 않고 그려졌다. 그렇다면 《평생도》 속의 과거 시험 장면은 합격을 기원하는 그림이기보다 출세를 상징하는 이미지로 오래도록 남았던 것은 아니었을까.

서민의 모습을
들여다 보다

서민은 사회적 특권이나 경제적 부(富)를 누리지 못한 평민들이다. 조선 후기의 풍속화에는
대부분 서민들이 주인공으로 등장한다. 서민들의 생활상을 가장 먼저 화폭에 담은 화가는
의외로 사대부 화가였다. 잘 알려진 윤두서(尹斗緖, 1668~1715)가 조선 후기 서민시대의 그림인
풍속화의 서막을 열었다. 이전까지 그려지던 관념 속의 인물들을 현실을 살아가는
서민의 모습으로 바꾸어 놓음으로써 조선 후기 풍속화의 새로운 변화를 예고했다.
사대부 화가 조영석(趙榮祏, 1686~1761)도 윤두서의 뒤를 이어 서민들의 일상사를 뛰어난 관찰력과
소묘로 형상화했다. 같은 시대를 살아가는 서민들에 대한 애정이 없다면 나올 수 없는 그림들이다.
윤두서와 조영석이 이룬 풍속화의 전통은 조선 후기의 김홍도(金弘道, 1745~1806 이후)를 비롯한
다음 세대의 화가들에게로 전승되었다. 김홍도의 탁월한 개성과 조형감각은 서민들의
진솔한 모습을 화폭속에서 구체화하였다. 특히 해학적이고 생동감 넘치는 장면 묘사로
풍속화의 한 전형을 이루었다. 유난히 서민들의 삶의 현장을 여러 점 남긴 김홍도의 풍속화는,
민생을 일일이 살피고자 한 정조의 명으로 그려진 그림이라고 한다. 신윤복은 남녀 간의 연정,
양반과 기녀, 도시 뒤편에서 볼 수 있는 풍정들을 그림의 소재로 삼았다. 남성 중심의 유교 사회에
가려진 여성들의 존재감을 그림속으로 불러들였다. 김홍도와 신윤복은 같은 시대를 살면서도
서로 다른 사회의 단면을 보았고, 이를 수준 높은 화격(畵格)의 그림으로 승화시켰다.
따라서 조선 후기의 풍속화는 내용의 사실성, 묘사의 현장성, 그리고 당시의 풍물에 나타난
시대성을 뛰어난 조형예술로 성취해 낸 그림이라 할 수 있다.

맨상투를 한 남성의
얼굴은 간결하면서도
세부 묘사가 정확하다.
작은 화면이지만,
붓끝의 섬세함이
인물에 자연스러움과
생동감을 불어넣었다.

〈짚신삼기〉
윤두서, 18세기, 모시에 수묵, 34.2×21.1cm, 개인 소장

서민의 일상을 화폭에 담다

—

짚신삼기

　　조선 후기의 실학자이자 그림에도 조예가 깊은 윤두서(尹斗緖, 1668~1715)가 그린 〈짚신삼기〉이다. 어느 여름날, 그늘을 드리운 나무 아래에 한 남성이 짚신 삼기에 열중해 있다. 짚더미를 깔고 앉아 두 다리를 뻗고서 양 발가락 끝에 새끼줄을 걸었다. 이렇게 새끼 네 줄로 날을 삼아 엮어 가면 짚신이 완성된다. 1920년대 고무신이 생산되기 이전까지 일반 백성들은 대부분 짚신을 신었다.

　　윤두서의 〈짚신삼기〉에는 인물 주위에 간략한 배경이 들어가 있다. 그림 위쪽에 튼실한 둥치를 드러낸 나무, 언덕과 배경의 경계선, 아래쪽의 패랭이 풀과 바위 등이 그것이다. 〈짚신삼기〉는 조선 중기에 유행한 소경산수인물화(小景山水人物畵)의 구도와 양식을 충실히 따른 그림이다. 상단에 절벽이나 나무가 배치된 공간을 만들고 그 안에 인물을 그려 넣는 방식은, 윤두서가 평소 화보(畵譜)나 중국 그림을 통해 즐겨 그린 양식이다. 고상한 처사(處士)와 같은 인물이 그려지던 화폭에 〈짚신삼기〉 처럼 현실의 인물이 들어간 점은 분명 새로운 변화이다. 서민들의 일상을 친근하게 바라본 윤두서의 시선이 새로운 인물화의 시대를 열게 된 것이다.

　　〈짚신삼기〉 속의 인물을 다시 보자. 우선 윤두서의 뛰어난 인물 묘사와 사생 능력을 확인할 수 있다. 인물의 신체 비례와 동세가 매우 자연스럽다. 맨상투를 한 남성의 얼굴은 간결하면서도 세부 묘사가 정확하다. 작은 화면이지만 붓끝의 섬세함이 인물에 생동감을 불어넣었다. 팔을 걷어 올린 상의, 무릎까지 내려온 잠뱅이는 먹선의 강약과 변화를 주어 그렸고, 팔과 다리 등의 신체는 담묵(淡墨)으로 그려 옷과 구분하였다. 남태응(南泰膺, 1687~1740)은 〈청죽화사(聽竹畵史)〉에서 윤두서를 평하며 "인물이나 동식물을 그릴 때면 꼭 종일토록 대상을 주목해서 그 진형(眞形)을 터득한 후에야 붓을 들었다"라고 했다. 윤두서의 풍속화에서 볼 수 있는 세련된 인물 묘사는 수많은 습작을 통한 숙련의 과정이 가져다준 결과일 것이다.

※〈청죽화사(聽竹畵史)〉
조선 후기 문인 남태응의 문집인 《청죽만록(聽竹漫錄)》의 별책에 실려 있는 화평. 남태응은 윤두서나 김진규(1707~1767), 심사정(1658~1716), 정선(1676~1759) 등 당대의 화가들과 활발한 교류를 가지면서 이들에 대한 품평과 작품에 대한 비평을 하였는데, 그 안목이 높고 내용이 체계적이어서 대표적인 조선시대의 화론으로 평가받고 있다.

〈짚신삼기〉,《긍재전신화첩》중

김득신, 18세기 말~19세기 초, 22.4×27cm, 간송미술관

윗옷을 벗고 짚신을 삼는 남성의 얼굴은 광대뼈가 불
거졌고, 새끼줄을 당기는 양팔에는 거친 근육이 두드
러져 있다. 상반신의 채색도 부분적으로 짙거나 옅게
조절하여 생동감을 더했다.

윤두서의 풍속화는 다음 세대의 화가들에 의해 계승되었다. 그 한 예가 화원 화가 김득신(金得臣, 1754~1822)이 그린 〈짚신삼기〉이다. 이 그림에 이르면, '짚신삼기'는 완전한 현실 속의 한 장면으로 바뀐다. 김득신의 그림에는 윤두서의 설정식 배경 구성은 찾아볼 수 없다. 더욱 현실감이 뚜렷한 생활공간을 배경으로 하였다. 촌가의 사립문과 울타리를 등지고 중년의 남성이 짚신을 삼고 있다. 윗옷을 벗고 짚신을 삼는 남성은 광대뼈가 불거졌고, 새끼줄을 당기는 양팔에는 거친 근육이 두드러져 있다. 상반신의 살색을 낸 채색도 부분적으로 짙거나 옅게 조절하여 생동감을 더했다. 왼편에는 그의 아버지로 보이는 노인이 손자의 응석을 받으며, 아들의 손놀림을 묵묵히 바라보고 있다. 삼대가 함께 그림에 등장한 것이다. 어제를 살았던 노인과 내일을 살아야 할 어린아이 앞에 놓인 엄정한 현실을 짚신짜기를 통해 야기하는 것처럼 읽힌다.

함께 그린 검둥이 개가 숨을 헐떡이는 모습은 더위가 한창인 여름날의 한때임을 알려준다. 노인의 뒤편으로 논에 모가 가득 심겼고, 사립문 위에는 호박이 영글었다. 사립문 안쪽으로는 항아리가 보인다. 단정하고 소박한 서민 집의 한 모퉁이가 이 공간의 현실감을 더해준다. 짚신은 짚을 이용한 공예품 가운데 가장 정교하며, 대중적이고, 서민적이며, 실용적인 신발이다. 짚신은 겨울에 주로 삼지만, 그림 속의 상황은 활동량이 많은 농번기라서 그런지 짚신을 새로 만들고 있는 듯하다. 농번기에 오면 짚이 귀한 때여서인지 남성의 옆에 놓인 짚도 그리 많지 않다. 김득신의 〈짚신삼기〉에는 척박한 시대를 살며 거친 노동으로 삶을 일구어 온 평민 가장의 모습에 초점이 맞춰져 있다.

윤두서의 〈짚신삼기〉는 현실 속 서민들의 모습을 화면에 주인공으로 등장시켜 조선 후기 풍속화의 새로운 변화를 예고한 그림이며, 그 안에 양반의 입장에서 서민들의 삶을 바라보려는 따뜻한 시선이 담겨 있다. 이와같이 윤두서의 풍속화에는 대상을 직시하는 감성과 이를 객관적으로 그리고자 한 사실주의적 회화관이 성공적으로 잘 나타나 있다. 이후 김홍도(金弘道, 1745~1806)와 김득신 등이 그 전통을 이어서 조선 후기 서민 풍속화의 절정기를 다시 한 번 꽃피울 수 있었다.

右石工改石圖乃茶齋戯墨而俗所謂
俗盡也頗得形似視諸觀我齋猶遜
一等
石農金光國

살짝 그어 내린 한두 번의 붓질이 인물의 형태와 표정을 결정지었다.
큰 망치를 든 청년의 굳게 다문 입술과 정을 잡은 이의 팔자 눈썹이
서로 다른 처지를 표정으로 이야기한다.

〈석공(石工)〉
윤두서, 18세기, 비단에 담채, 22.8×15.4cm, 국립중앙박물관

불안한 석공
표정으로 말하다

|

석공(石工)

　　석공 두 사람이 바위에 구멍을 내는 작업에 힘을 쏟고 있다. 윗옷을 벗은 젊은 석공은 큰 망치를 들어 정을 내리치기 직전이다. 정을 붙잡은 이는 내려치는 망치에 행여나 다치지 않을까 불안한 표정이 역력하다. 바위의 파편이 튈세라 얼굴을 약간 돌렸지만 정을 잡은 손에는 힘을 다하고 있다. 그 다음 상황은 해머를 든 석공의 손에 달렸지만, 그림은 이 동작에서 멈췄다. 윤두서는 상황에 따른 인물의 표정을 극적으로 살리는 데 뛰어난 기량을 지녔다. 살짝 그어 내린 한두 번의 붓질이 인물의 형태와 표정을 결정지었다. 예컨대 망치를 든 청년의 굳게 다문 입술과 정을 잡은 이의 팔자 눈썹이 서로 다른 처지를 표정으로 이야기한다. 망치를 든 청년은 몸의 중심을 뒤쪽 발에 실었다가 다시 앞쪽 발로 옮기려던 찰라이다. 두 인물의 표정과 동세의 표현은 오랜 숙련의 과정을 거쳐야 이를 수 있는 탁월한 소묘의 수준을 보여 준다.

　　윤두서의 〈석공〉은 《화원별집(畵苑別集)》이라는 화첩에 실려 있다. 이 화첩을 편집한 김광국(金光國, 1685~?)은 그림의 왼쪽 공백에 다음의 글을 남겼다.

　　"오른쪽의 석공이 돌 깨는 모습을 그린 그림은 바로 공재 윤두서의 솜씨로 세속의 모습을 담았기에 속화(俗畵)라 불린다. 그런데 사실적인 묘사의 형사(形似)를 터득함에는 관아재(觀我齋) 조영석(趙榮祏, 1686~1761)에게 한 수를 사양해야 할 것이다."

　　김광국은 사실적인 묘사력에 있어 조영석을 윤두서보다 한 단계 더 높이 평가했다. 김광국이 평가한 근거가 무엇인지 알 수 없지만, 화가를 서로 비교하여 화격을 평가하는 것이 당시의 일반적인 비평 방식이다. 조영석의 인물화와 무관하게 윤두서의 〈석공〉은 그 자체로 매우 뛰어난 수작이다.

　　기계나 장비가 없던 조선시대에 돌을 다루는 것은 가장 힘든 노동 중의 하나였다.

돌은 필요한 만큼 바위나 절벽에서 떼어 내서 사용했다. 이러한 채석(採石)을 기술적으로 잘 다루는 전문가가 석공이다. 석공은 신분이 낮지만, 경험이 많고 기량이 뛰어날 경우에 전문 기술자로 대우를 받았다. 건물을 짓거나 묘역 등을 단장하고 비석을 세울 때 석공이 없이는 불가능했다.

〈석공〉은 '돌깨기'라는 제목으로도 많이 알려졌다. 그런데 이 그림에서 깨려는 것은 돌이 아니라 바위에 가깝다. 그림 속의 장면은 정말 '돌을 깨는' 장면일까? 야산의 구석진 바위를 깨뜨려 무엇에 쓰려는 것인지, 이들의 작업 공정에 대한 이해가 필요하다.

유심히 살펴보면, 석공들의 최종 목적은 석재로 쓸 돌을 바위에서 떠내는 것이다. 이를 위해서는 먼저 정을 망치로 쳐서 바위에 여러 개의 구멍을 뚫어야 한다. 일정한 간격으로 구멍을 뚫은 다음 그 구멍에 나무를 박아 넣고 물을 부어 두면, 나무가 팽창하는 힘에 의해 바위에 금이 가고, 결국 갈라지게 된다. 자세히 살펴보면, 정을 대고 있는 석공의 양발 사이와 왼쪽 발 옆에 일정한 간격으로 동그란 구멍이 나 있음을 볼 수 있다. 바위 전체에 모두 다섯 개의 구멍이 뚫려져 있음이 다시 보인다. 〈석공〉 속 석공들의 작업은 바위에 구멍을 내기 위한 것이지, 돌을 깨려는 것이 아니다.

석공들이 돌을 채취하러 갈 때 사용한 장비를 보면, 주로 새끼줄, 나무 몽둥이, 정, 철물 등이 전부다. 떼어 내야 할 돌의 크기에 따라 차이는 있지만, 두 사람이 작업하는 작은 규모라면 〈석공〉에서와 같은 장면으로 이루어진다. 큰 공사의 경우에는 여러 명의 석공이 투입되었고, 석물을 채취하여 옮기는 데에도 고용한 일꾼이나 인근의 백성들이 동원되었다.

이 그림의 왼편 위쪽에 사선 방향으로 드리워진 바위는 조선 중기의 소경산수인물화에서 볼 수 있는 구성이다. 〈석공〉에서 사람을 제외하고 배경만을 본다면, 고사(故事) 인물이 등장하는 조선 중기 그림의 배경 설정과 흡사하다. 그림 위쪽의 바위는 먹을 살짝 강하게 쓰면서 흑백의 대비를 준 것으로 절파화풍(浙派畵風)에 가깝다. 반면에 아래쪽의 바위는 농담을 준 뒤 점묘로 처리한 새로운 양식의 남종화풍(南宗畵風)을 반영하여 그렸다. 윤두서가 즐겨 보았던 중국그림 모음집인 화보(畵譜) 취향과 어울리는 분위기이다. 〈석공〉은 배경 표현의 관념적 요소와 인물의 현실적 이미

〈석공〉(부분)

석공의 양발 사이와 왼쪽 발 옆을 보면, 일정한 간격으로 동그란 구멍 다섯 개가 나 있음을 볼 수 있다. 석공들의 작업은 바위에 구멍을 내기 위한 것이지, 돌을 깨려는 것이 아니다.

〈석공〉
강희언, 18세기, 종이에 수묵,
22.8×15.5cm, 국립중앙박물관

윤두서의 '석공'을 베껴 그린 그림으로
화가들은 이와같은 모작을 통해 화법을
체험하고 익혔다.

지가 자연스럽게 조합된 형식을 보여 준다.

조선 후기에 활동한 중인화가 강희언(姜熙彦, 1738~1784 이전)이 윤두서의 〈석공〉을 똑같이 베껴 그린 또한 점의 〈석공〉이 전한다. 아마도 원본의 형태를 정확히 옮긴 밑그림을 두고서 그린 듯하다. 그림의 크기도 거의 같다. 이렇게 한 치의 오차도 없이 똑같이 베껴 그린 그림을 '임모화(臨模畵)'라 한다. 그림 옆 비단에 "담졸(淡拙)이 공재(恭齋)의 석공 공석도를 학습하다(澹拙學恭齋石工 攻石圖)"라는 부제가 적혀 있다. 강희언이 선배 화가의 그림을 얼마나 철저하게 학습하고 익혔는가를 잘 보여 준다. 강희언 그림의 형태와 필치는 윤두서의 그림과 큰 차이가 없다. 인체와 옷을 그린 선묘는 농담의 차이를 두어 구분하였는데, 인물화에 대한 강희언의 세련된 감각과 회화적 기량을 짐작할 수 있는 부분이다.

자화상으로 유명한 윤두서의 치밀하고 사실적인 필치는 이러한 풍속화로도 호환될 수 있을 만큼 폭넓은 기량의 세계를 보여 준다. 강희언의 그림 또한 이에 못지않은 철저한 모방과 학습을 통해 화법을 터득해 갔음을 엿볼 수 있다.

바구니를 든 여인은 나물을 발견한 듯 허리를 굽히려는 순간이고,
다른 한 여인은 지나온 뒤를 살피고 있다. 나물을 캐는 것보다
발견하는 일이 우선임을 두 여인의 순간적인 동세가 말해 준다.

〈나물캐기〉
윤두서, 18세기, 비단에 담채, 30.2×25.0cm, 개인 소장

나물 캐던 아낙은
어디를 바라보나

나물캐기

　　윤두서가 그린 〈나물캐기〉에는 두 여인이 주인공으로 등장한다. 시골 아낙으로 보이는　여인들은 나물을 캐던 중 비탈길에 걸음을 멈추었다. 바구니를 든 여인은 나물을 발견한 듯 허리를 굽히려는 순간이고, 다른 한 여인은 지나온 뒤를 살피고 있다. 나물을 캐는 것보다 발견하는 일이 우선임을 두 여인의 순간적인 동세가 말해 준다. 그림 속의 계절은 나물이 싹을 틔우기 이전인 초봄인 듯하다.

　　두 여인이 머리에 두른 수건은 뒤쪽에서 묶었다. 저고리는 당시의 스타일인 듯 길이가 길다. 속바지를 입었기에 치마를 걷어 올려 활동하기에 편하도록 했다. 신발은 윤곽만 그렸는데, 상대적으로 크기가 작다. 비탈진 언덕에 풀과 돌맹이들을 간략히 그려 이곳이 산비탈이라는 현장감을 표현했다. 그런데 이렇게 그리려면 화가는 여인들의 뒤를 밟으며 행동거지를 살피고 관찰해야 한다. 양반으로서는 지극히 품위가 손상되는 행위이지만, 윤두서는 조금도 개의치 않았다. 문인 화가인 윤두서의 호는 공재(恭齋), 본관은 해주(海州)이며, 26세에 진사시에 입격했으나 관직에는 뜻을 두지 않았다. 48세로 일찍 세상을 떠난 그는 자화상을 비롯한 산수와 풍속 등 다방면의 화제에 뛰어난 명작들을 남겼다.

　　두 여인의 뒤편에는 멀리 보이는 산과 언덕을 담묵(淡墨)으로 그렸다. 허리를 편 여인의 뒤쪽은 봉우리가 높고, 구부린 여인 쪽은 낮은 능선과 상응하도록 배경을 설정했다. 두 여인의 모습은 담묵으로 처리한 배경 안에 가두어져 있어 시선이 더욱 집중되도록 했다. 인물을 그릴 때 그 배경을 처리하는 것이 때로는 화가들의 고민이다. 그리지 않으면 허전하고, 너무 자세히 그리면 인물이 드러나지 않기 때문이다.

　　인물화에 나타난 윤두서의 기량을 살펴보자. 첫째는 뛰어난 관찰력이 돋보인다. 그리고자 하는 대상을 철저히 살펴서 그 특징을 파악하고, 어떤 모습으로 그릴 것인지를 구상하는 과정에 큰 특장이 있었다. 둘째는 소묘력이다. 관찰한 것을 정확한 형태

로 재현하는 출중한 능력은 그가 그린 여러 점의 인물화에서 확인할 수 있다. 세 번째는 인물의 형태감에 따라 필선을 사용하는 일이다. 선묘(線描)는 정확한 형태를 정의해야 하고, 필선의 조형성도 살려야 한다. 실수하면 지울 수 없으므로 신중함을 기해야 한다. 네 번째는 배경을 그리는 일이다. 인물에 어울리도록 현장의 공간을 조형적으로 구성해야 하지만, 경우에 따라서는 그리지 않을 수도 있다. 화면 위에서 발휘해야 하는 여러 기량들을 윤두서는 고루 갖추고 있었다.

그런데 〈나물캐기〉에서 두 여인의 동세를 그리기 위해 실제로 여인들을 이렇게 멈추어 있게 할 수는 없었을 것이다. 그렇다고 한 순간에 즉흥적으로 이렇게 그리기는 더더욱 어렵다. 그렇다면, 어떤 방법을 썼을까? 여인들의 다양한 동작을 관찰하면서 속필(速筆)로 그려 내는 많은 분량의 스케치 작업이 필요했을 것이다. 간략히 특징을 잡은 스케치본들을 재구성하여 완성본을 그렸을 것으로 추측된다. 즉 〈나물캐기〉 한 장을 그리기 위해 수많은 사전 작업이 있었을 것으로 추측된다.

윤두서가 죽은 지 7년 뒤인 1722년 호남 지방을 여행하던 이하곤(李夏坤)이 11월 16일 윤덕희(尹德熙)의 집을 방문했다. 그리고 《윤씨가보(尹氏家寶)》에 실린 〈나물캐기〉를 보고서 다음의 글을 남겼다. "부인은 모두 고계(高髻)를 하거나 혹 청포(青布)로 머리를 동여맸다. 남쪽 지방의 풍습은 대저 머릿수건 두른 것을 좋아하는데 영하(嶺下, 노령 이하)가 더욱 심하다. 윤효언(尹孝彦; 윤두서) 화권(畵卷)에 있는 머릿수건을 쓴 시골 여인의 나물 캐는 모습이 이것과 지극히 같다." 머릿수건을 쓴 것이 호남의 풍속이라는 점을 이하곤도 흥미롭게 보았다. 그러나 양반의 신분으로 시골 여인을 그린 것이 부적절하다는 말은 없었다. 그림의 왼편에 '공재(恭齋)', '효언(孝彦)'이라는 윤두서의 호와 자를 새긴 인장이 찍혀 있다.

윤두서의 〈나물캐기〉와 유사한 그림으로 손자 윤용(尹愹, 1708~1740)이 그린 〈나물 캐는 여인〉이라는 그림이 전한다. 윤용은 할아버지 윤두서와 아버지 윤덕희로부터 그림의 재능과 가업을 이어받아 사대부 화가로 성장했다. 그러나 33세의 이른 나이로 세상을 떠났다. 〈나물 캐는 여인〉에는 등을 보이고 돌아선 한 여인이 등장한다. 여성의 얼굴은 보이지 않거나 보여도 절반을 넘지 못한다. 아마도 여인의 얼굴을 드러내 놓고 그리는 것은 자연스럽지 못한 것으로 여긴 듯하다. 머리에 수건을 매었고, 치마는 들어올려 묶었으며, 속바지도 무릎 아래에서 동여맸다. 오른쪽에는 바구니를 찼고, 왼손에는 호미를 쥐었다. 나물을 캐기 위해 만반의 준비를 갖춘 모습이다. 짚신을 신은 여인의 종아리는 생활력 강한 서민 여성의 이미지를 떠올리게

〈나물 캐는 아낙〉
윤용, 18세기, 종이에 담채,
27.6×21.2cm, 간송미술관

아마도 여인의 얼굴을 드러
내 놓고 그리는 것은 자연스
럽지 못한 것으로 여긴 듯하
다. 나물을 캐기 위해 준비를
갖춘 모습이다.

한다. 그림의 오른쪽에 '군
열(君悅)'이라는 자(字)를 썼
고, 그 아래에 '윤용(尹愹)'
과 '군열(君悅)'이라고 새긴
도장을 찍었다.

조선 후기의 문인 남태응
은 그의 화론서인 《청죽화
사(聽竹畵史)》에서 25세(1732)
의 윤용을 두고 "재주가 빼
어나 앞으로 나아감을 아직
헤아릴 수 없을 정도이다.
다만 그 성공이 어떨지를
지켜볼 뿐이다."라고 했다.
윤용의 타고난 재능을 강조
하였으나, 그가 30대 초반까지 추구한 다방면의 노력은 산수와 풍속, 초충, 화조 등
에 잘 나타나 있다. 윤두서의 〈나물캐기〉와 윤용의 〈나물 캐는 아낙〉은 조선시대 서
민 여성들의 생활상을 보여 주는 대표적인 사례이다.

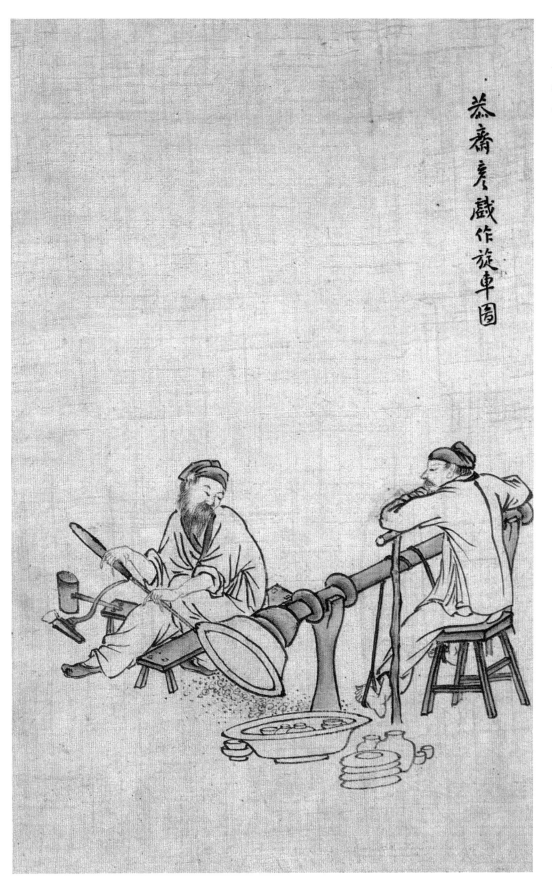

益齋彦戲作旋車圖

목기를 깎는 공구의 구조와
작동 원리를 시각적으로
이해할 수 있게 그린 그림이다.

〈목기깎기〉
윤두서, 18세기, 종이에 수묵,
25.0×21.0cm, 개인 소장

흥미로운 공구의 작동 원리를 보여 주다

―

목기깎기

윤두서는 새로운 문물에 관심이 많은 화가였다. 물건을 제작하는 공구를 그려 자신의 관심사를 표현한 그림이 〈목기깎기〉이다. 공구의 구조와 작동 원리를 이해할 수 있도록 화면을 구성했다. 그림 오른쪽 상단에 "공재 언(彦)이 장난삼아 선차도를 그렸다(恭齋彦戲作旋車圖)"라고 썼다.' '장난삼아'라는 말은 겸손의 표현으로 읽힌다. 선차(旋車)는 회전축을 돌려 목재를 깎을 수 있도록 만든 그림 속 공구의 이름이다.

그림을 살펴보면, 한 사람은 함지박을 장착한 회전축에 피대를 감아 발로 작동시키고, 또 한 사람은 긴 칼날을 대어 회전하는 목기를 깎고 있다. 두 사람의 협업이 중요하다. 그 아래에는 이미 가공한 크고 작은 목기들이 놓여 있다. 시선을 분산시킬 수 있는 배경은 그리지 않았고, 흥미로운 공구의 작동 원리를 보여 주는 데 초점을 두었다.

한 가지 특이한 것은 윤두서의 〈목기깎기〉에 등장하는 두 남자의 옷차림이다. 조선 후기의 다른 풍속화에 등장하는 남성들의 옷차림새와 차이가 있다. 특히 피대를 돌리는 사람이 머리에 쓴 모자와 저고리 옆트임은 어딘가 모르게 이색적이다. 윤두서의 〈목기깎기〉는 송응성(宋應星)의《천공개물(天工開物)》에서 영향을 받았다고 전해진다. 윤두서가 실제로 작업하는 장면을 보고서 그린 것인지, 아니면 중국본 도안을 옮겨 그린 것인지 명확하지 않다. 인물 묘사의 현실성보다 기계의 구조와 작동 원리를 보여 주는 데 일차적인 관심을 두었던 것 같다.

윤두서의 행장에 "공은 제가(諸家)의 서적을 연구하되, 다만 문자만 강구하여 귀로 듣고 입으로 말하는 천박한 학문의 자료로 삼는 데 그치지 않았다. 반드시 정확한 연구와 조사를 하여 옛 사람의 입언(立言)의 뜻을 파악하여 스스로의 몸으로 체득하고 실사(實事)에 비추어 증험했다"라고 적혀 있다. 윤두서의 공장(工匠)에 대한 관심과 실

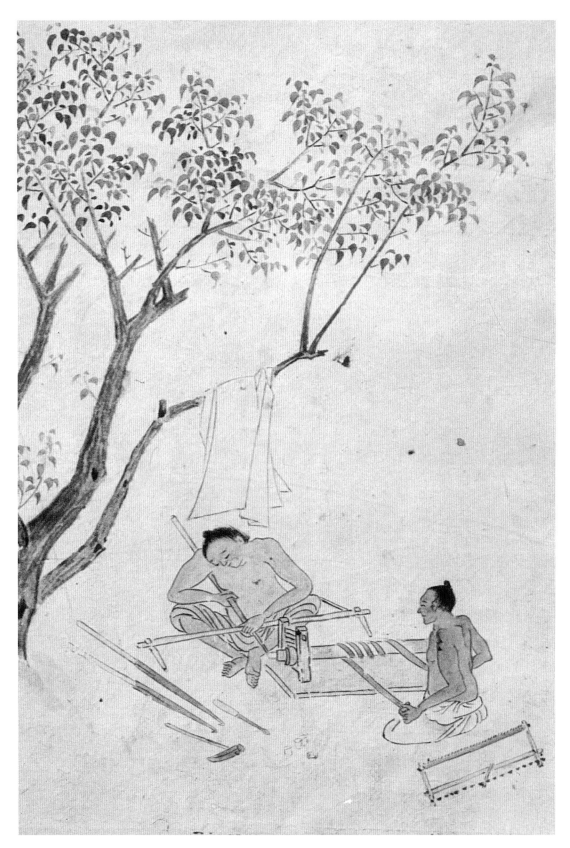

〈목기깎기〉,《사제첩》중
조영석, 18세기, 종이에 채색,
23.0×20.7cm, 개인 소장

윗옷을 벗어 나무에 걸쳐
두고서 작업에 집중하고
있다. 피부색은 햇빛에
그을린 듯 엷은 갈색으로
채색하여 실재감을 높였다.

증적인 학문 태도를 엿볼 수 있는 기록이다. 이러한 윤두서의 태도에 비추어 본다면, 〈목기깎기〉는 중국 서적류의 도안을 참고하여 공구에 대한 매우 면밀한 검토를 거친 그림이라 할 수 있다.

사대부 화가인 조영석(趙榮祏, 1686~1761)도 윤두서의 〈목기깎기〉와 같은 소재를 그렸다. 조영석의 〈목기깎기〉는 풍속화 15점을 묶은 《사제첩(麝臍帖)》이라는 화첩에 실려 있다. 그의 풍속화가로서의 진면목을 보여 주는 그림들이다. 조영석의 〈목기깎기〉는 윤두서의 그림과 유사한 면이 많다. 그림의 소재나 공구, 인물의 배치 등이 그렇다. 조영석은 윤두서보다 나이가 열여덟 살이나 적다. 따라서 조영석의 〈목기깎기〉는 윤두서의 그림보다 뒷 시기에 그렸으리라 짐작되지만, 두 그림 사이의 연관성이나 영향이 있었는지를 말해 주는 단서는 찾을 수 없다.

조영석의 〈목기깎기〉에 등장하는 두 인물은 바닥에 앉아 공구를 사이에 두고 작업에 열중하는 모습이다. 두 사람 모두 작업에 집중하고자 윗옷을 벗어 나무에 걸쳤다. 피부색은 햇빛에 그을린 피부처럼 옅은 갈색으로 채색하여 실재감을 높였다. 한 사람이 나무축에 감은 피대를 교차하여 당기면, 끌을 든 사람이 목기를 가공한다. 칼날 끝이 흔들리는 것을 방지하기 위해 나무틀에 지탱하여 힘을 받고 있다. 깎여 나가는 부분을 정확히 살펴야 하므로 고개를 기울여 집중하고 있다. 공구의 구조와 사람의 동작을 가장 잘 볼 수 있는 각도로 구도를 잡았다. 기본적으로 높은 곳에 시점을 두어 공구의 구조와 작업 원리를 한눈에 자세히 볼 수 있도록 했다.

이덕무(李德懋, 1741~1793)가 쓴 《청장관전서(靑莊館全書)》에는 조영석이 그린 동국풍속(東國風俗) 그림을 누군가 가지고 있었는데, 분량이 70여 점이나 된다고 했다. 이 가운데 6점의 화제를 이덕무가 소개하였는데, 그 중 3점이 공장인(工匠人)을 소재로 한 것이다. '토담 쌓는 사람(築土墻者)', '통 만드는 장인(纏桶匠)', '미장이(泥匠)' 등이다.

윤두서와 조영석은 주로 공장인의 작업하는 모습을 즐겨 그렸다. 이전 시대에서는 볼 수 없던 공구의 발명과 사용에 관심이 컸다. 두 사람 모두 사대부 신분의 화가이고 고증학적인 학문 태도와 실학적인 정서를 지녔지만, 주변 사람들의 살아가는 모습에 애정이 없다면 나올 수 없는 그림일 것이다.

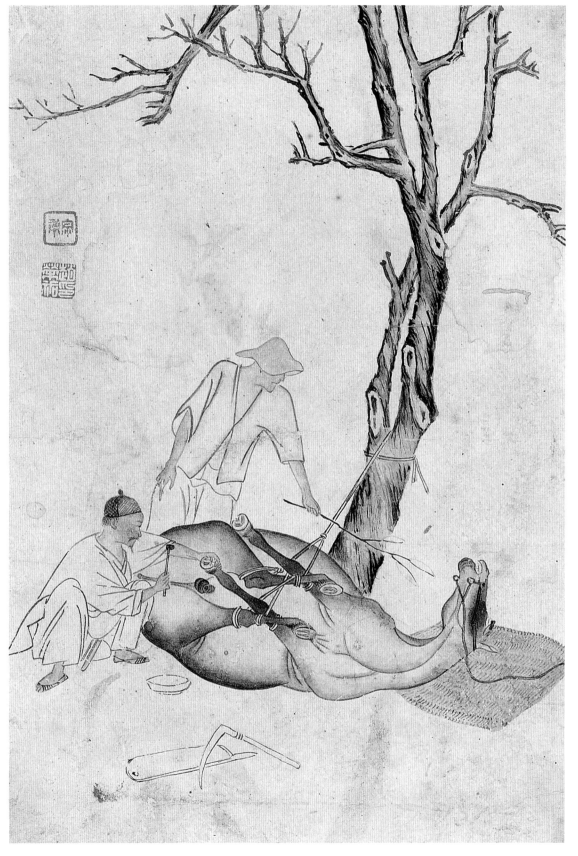

말의 몸통 가장자리와
다리 부분을
어둡게 처리하고
흑백의 대비를 주어
입체감을 강조하였다.
말 머리 부분의 목을
비튼 각도나 목 근육 등이
매우 실감나게 드러나
있다.

〈말징박기〉,《사제첩》중
조영석, 18세기, 종이에 담채,
36.7×25.0cm, 국립중앙박물관

말을 묶어두고
말징을 박노라니

말징박기

말은 사람을 태우거나 물건을 나르는 주요 이동 수단이었다. 장거리를 신속히 가야 할 때 말을 대신할 수 있는 것은 없었다. 따라서 수시로 말의 상태를 살피고 정성껏 관리해야 한다. 그중에서도 가장 중요한 작업이 말발굽에 징을 박는 일이다. 발굽에 붙이는 징은 편자(片子)라고도 하는데, 거친 땅이나 돌멩이로부터 말발굽을 보호하기 위해 대는 U자형의 쇠붙이다. 아무리 뛰어난 말이라도 발굽이 편하지 않으면 제 몫을 하지 못한다. 이처럼 발굽에 징을 박는 장면은 사대부 화가 조영석과 김홍도의 그림에서 접할 수 있다. 두 화가가 서로 약속이라도 한듯 '말징박기'라는 하나의 주제를 그린 점이 흥미롭다.

말의 발굽은 크기와 형태가 각각 다르다. 따라서 편자를 장착하는 일은 오랜 경험과 숙련된 장인의 기술을 필요로 한다. 특히 편자를 교체할 시기와 어떤 편자가 적합한지 잘 판단해야 한다. 그 과정은 대장간 작업을 통해 편자를 만드는 일과 발굽을 깎아서 손질하는 작업, 그리고 이를 장착하는 일로 진행된다. 두 그림 속의 장면은 마지막 공정인 편자를 붙이는 작업이다.

조영석의 〈말징박기〉는 풍속화에 대한 그의 기량을 가장 잘 보여 주는 그림이다. 이 그림에서 볼 수 있는 사대부 화가로서의 관찰력과 소묘 능력은 화원 화가와 견주어도 손색이 없다. 우선 말이 움직이지 못하도록 네 다리를 끈으로 묶었다. 특히 앞쪽과 뒤쪽 다리를 교차시켜 발굽이 모이도록 묶은 뒤 끈을 나무에 매었다. 그리고 가지만 앙상한 고목에 말의 등을 밀어붙여 움직이지 못하게 했다. 다리가 묶인 말의 움직임을 매우 생동감 있게 묘사하였다.

말은 몸통 가장자리와 다리 부분을 어둡게 처리하고 흑백의 대비를 주어 입체감을 강조하였다. 말 머리 부분을 비튼 각도나 목 근육 등이 매우 실감나게 드러나 있다. 사람보다 말을 그리는 데 더 공력을 들였다. 조영석은 움직이는 동물의 동세를 정확하

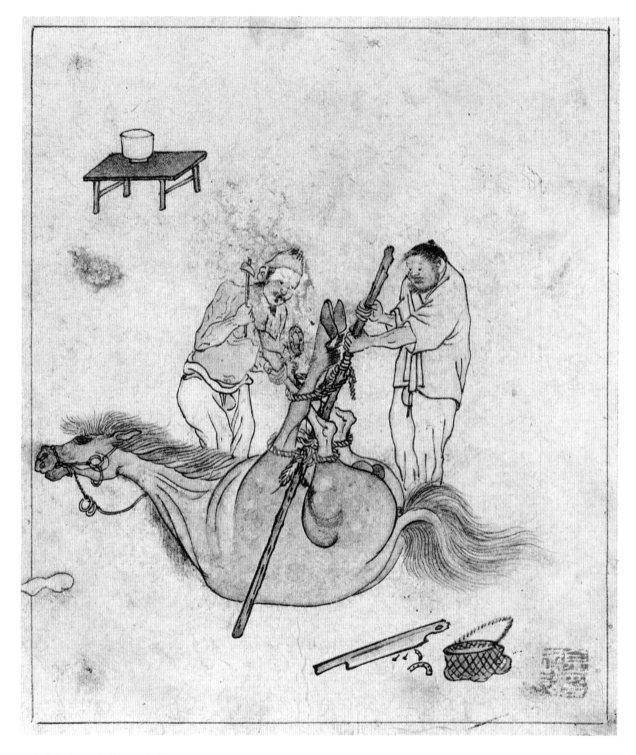

〈말징박기〉,《단원풍속화첩》 중

김홍도, 18세기, 종이에 담채, 27.0×22.7cm, 국립중앙박물관

말의 목 부분에 근육이 긴장되어 있고, 징을 박는 사람의 팔뚝에도
잔뜩 힘이 들어가 있다. 말 머리 부분과 갈기, 그리고 꼬리를 매우
섬세히 그려 그림의 완성도를 높였다.

게 포착하여 그리는 데 감각이 뛰어났다. 평소 사물을 꼼꼼히 관찰하는 감각이 남달랐고, 스케치 경험이 많았기 때문일 것이다.

모자를 눌러쓴 사람은 고통스러워 하는 말을 나뭇가지로 어르고 있다. 편자를 박는 것 못지않게 말을 진정시키는 데에도 기술이 필요하다. 징을 박으려는 사람이나 말을 어르는 사람 모두 표정이 진지하다. 한 치의 실수라도 범하지 않기 위해 집중하고 있는 표정이다.

김홍도의 〈말징박기〉도 조영석의 그림과 상황이 비슷하다. 누워 본 적이 없는 말을 눕히는 일도 쉽지 않았겠지만 발버둥치는 말의 네 다리를 모아서 동아줄로 묶었다. 그리고 줄이 풀어지지 않도록 장대를 다리 사이에 가로질러 고정시킨 뒤 신속히 작업을 진행하는 모습이다. 말의 목 부분 근육이 긴장되어 있고, 징을 박는 사람의 팔뚝에도 잔뜩 힘이 들어가 있다. 말 머리 부분과 갈기, 그리고 꼬리 부분을 매우 섬세히 그려 꿈틀거리는 말의 움직임과 화가의 소묘력을 강조하였다.

그림 아래쪽에는 발굽에서 떼어 낸 부러진 편자가 보인다. 이 그림에서는 비교적 단조로운 X자형의 구도를 취했지만, 움직이는 말과 이를 제지하며 작업하는 인물의 동세가 매우 자연스럽다. 김홍도의 풍속화가 지닌 특징 가운데 하나가 이처럼 간결하면서도 역동적인 화면 구성이다.

두 그림에는 모두 배경을 그리지 않았다. 조영석의 그림에는 말을 달래 가며 편자를 박지만, 김홍도의 그림에는 힘으로 말을 제압한 상태이다. 조영석은 사대부 화가로는 드물게 동물을 그리는 사생력에 뛰어난 기량을 갖추었다. 김홍도 역시 소묘력은 물론, 인물 묘사에 있어 박진감 있는 구성과 사실적인 묘사력을 잘 나타내었다. 이 두 점의 〈말징박기〉는 조영석이 이룬 풍속화의 전통을 다음 세대의 김홍도가 계승해 가고 있음을 단적으로 보여 주는 사례일 것이다. 말발굽에 편자를 붙이는 기술은 숙련된 장인만이 할 수 있는 영역이었는데, 지금도 편자를 박는 일은 마제사(馬蹄師)라는 전문직 기술자가 맡아서 하고 있다.

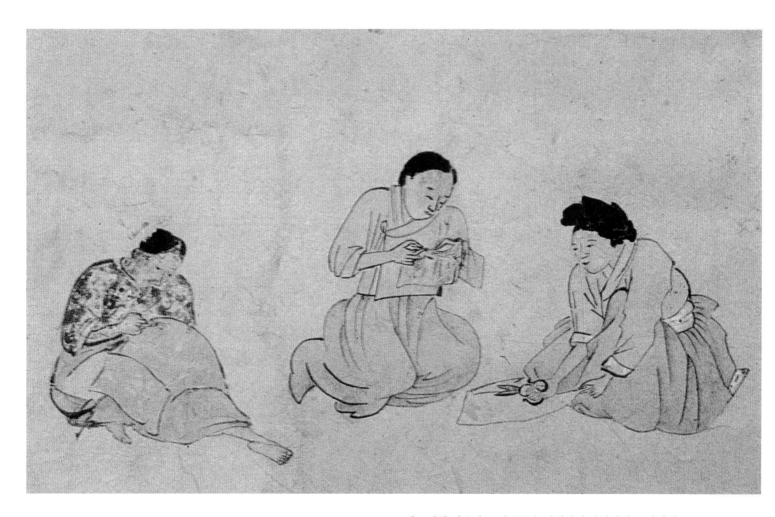

바느질에 열중하는 여종들을 진지하게 관찰하여 그렸기에
사대부 화가의 그림으로는 이례적이다. 번잡한 배경을
생각한 듯 오직 인물 자체에만 초점을 두어 그렸다.

〈바느질〉, 《사제첩》 중
조영석, 18세기, 종이에 담채, 134.5×64.0cm, 개인 소장

여성의 일상,
화첩 속에 감추다

바느질

사대부 화가 조영석(趙榮祏 1686~1761)의 그림 〈바느질〉이다. 세 여인이 바느질과 마름질에 열중하는 일상의 모습을 그렸다. 배경을 그리지 않아 실내인지 바깥인지 알 수 없지만, 현장감 보다 인물 자체에 중점을 두었다. 사대부 화가의 고상하고 아취 있는 그림이 아니라 평민 여성들을 바라보며, 진지하게 관찰해야 만 그릴 수 있는 그림이다. 사대부 화가가 선택한 그림의 소재로는 매우 이례적이다.

〈바느질〉은 조영석의 풍속화첩인《사제첩(麝臍帖)》에 실린 첫 번째 그림이다. 화첩의 제목인 '사제(麝臍)'는 '사향노루 배꼽'이라는 뜻이다. 사향노루의 배꼽이 진한 향기를 내듯이 은밀하게 감추고 싶다는 의미를 담고 있다. 이 화첩에는 모두 15점의 풍속화가 들어 있다. 미완성인 그림도 있고, 스케치풍으로 간략히 그린 것도 있다. 조영석을 조선후기 서민 풍속화의 선구로 부를 수 있는 근거가 바로 이《사제첩》이다.

표지의 좌측 상단에 '麝臍(사제)'라는 두 글자를 썼고, 그 오른쪽에는 "남에게 (이 화첩을) 보이지 마라, 이를 범한 자는 내 자손이 아니다.(勿示人 犯者 非吾子孫)"라는 경고성 문장을 조영석이 직접 써 넣었다. 사대부 화가인 조영석은 자신이 그린 풍속화는 세상에 드러낼 만한 일이 못된다고 생각한 것 같다. 후손의 입장에서도 이 화첩을 세상에 알려야 할지 고민해야만 했던 문구이다. 그런데, 이 화첩이 조영석 자신의 명예에 오점이 될 수 있지만, 그대로 남겨둔 것은 그만큼 애정이 컸음을 말해준다.

사대부 화가 조영석은 누구인가? 이규상(李奎象, 1727~1799)이 화

※《사제첩》

제목인 '麝臍(사제)'는 '사향노루 배꼽'이라는 뜻이다. 사향노루의 배꼽은 진한 향기를 내지만, 은밀하게 감추고 싶다는 의미를 담은 것으로 보인다. 이 화첩에는 모두 15점의 풍속화가 들어 있다. 미완성한 그림도 있고, 스케치풍으로 간략히 그린 것도 있다.

가와 장인에 대한 평을 기록한 『일몽고(一夢稿)』에는 조영석의 풍속화에 대한 평가를 이렇게 했다. "......조영석에 이르러서야 비로소 크게 독립된 모습을 갖추게 된 것 같다. 또 오늘날 세속의 모습을 그렸는데 그 대상의 형상이 빼어 박은 듯이 닮았다. (중략) 신품(神品)의 경지라고 할 수 있는 조영석은 사람됨이 초연하여 그림을 세상에 내어 놓은 것이 드물기 때문에 전해지고 있는 것이 많지 않다." 1792년(정조 16)의 기록이다. 이규상은 화가 조영석이 잘 그리는 특장으로 인물화를 꼽았다.

조영석은 선비로서의 자존감이 매우 강한 사람이다. 영조(英祖) 임금이 세조(世祖)의 초상화 모사본을 그릴 때 그에게 붓을 잡으라고 명했으나 끝내 명을 따르지 않았다. 그 죄로 의금부(義禁府)에 투옥되어 고초를 겪은 일화는 매우 유명했다. 조영석은 왕의 초상화라 하더라도 중인(中人) 화사가 해야 할 일을 사대부인 자신이 해서는 안 된다는 소신을 갖고 있었다. 어떤 처벌을 받더라도 사대부로서의 자존감은 끝까지 지켜야 할 가치로 보았다.

그런데, 조영석의 풍속화를 처음 보면 약간의 당혹감을 느낀다. 사대부의 위신에 맞지 않게 서민들의 생활상을 다룬 그림의 주제가 가장 그렇다. 서민들을 향한 따뜻한 관심과 시선 없이는 나올 수 없는 그림들이다. 이덕무(李德懋)의 『청장관전서(靑莊館全書)』에는 조영석의 그림에 관한 기록이 있다. 그가 그린 동국풍속(東國風俗) 70여 점을 가진 사람이 있다는 내용이다. 이 가운데 6점에 대해서는 화제(畵題)와 함께 허필(許佖), 유득공(柳得恭), 이진옥(李進玉)의 평문이 실려 있다.

이 6점은 '①재봉하는 세 여인(三女裁縫)', '②의녀(醫女)', '③토담 쌓는 사람(築土墻者)', '④조기 장수(石魚商)', '⑤통 만드는 장인(纏桶匠)', '⑥미장이(泥匠)' 등이다. 주로 공장인(工匠人)과 상인들을 대상으로 한 화가 조영석의 관심을 알 수 있다. 이 가운데 허필이 평한 '재봉하는 세 여인(三女裁縫)'의 내용을 보면, 앞서 본 그림 〈바느질〉과 매우 유사하다. 허필이 평한 내용은 "한 여자는 가위질 하고, 한 여자는 주머니를 깁고, 한 여자는 치마를 깁는데, 여자 셋이 모이면 간사할 '간(姦)'자가 되어 접시를 뒤엎을만하다."라고 적혀 있다. 비록 속된 언어이긴 하지만, 〈바느질〉 속의 장면과 매우 흡사한 설정이다. 그런데 〈바느질〉은 이덕무의 글에서처럼 조영석이 그린 70여 점 중의 한 점으로 추측 된다. 남아 있던 다른 15점과 함께 《사제첩》으로 묶였을 가능성이 크다.

〈바느질〉 그림의 내용을 살펴보자. 꿰매고, 접고, 가위질하는 여성들의 일상생활 속의 한 장면이다. 여인의 자세 또한 쪼그려 앉고, 무릎 꿇고, 한 다리를 뻗은 자연스러운 모습이다. 집안에서 일하는 여인들의 모습을 자세히 관찰해야만 그릴 수 있

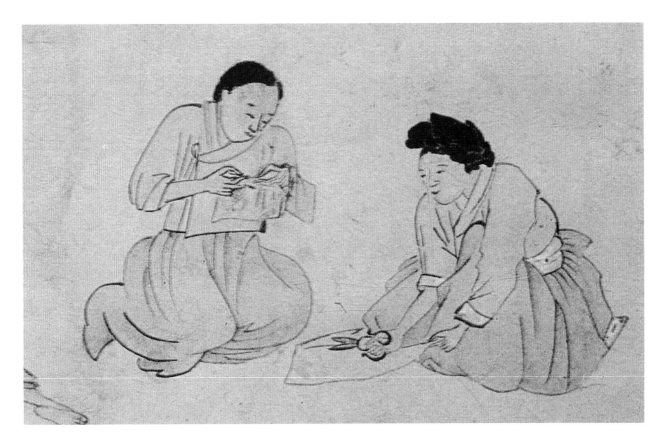

〈바느질〉 (부분)

꿰매고, 깁고, 가위질하는 여성
들의 일상생활 속 한 장면이다.

다. 예컨대 여성들의 손을 보면, 손가락의 위치와 형태까지 세심히 관찰하여 그렸
다. 《사제첩》에 실린 대부분의 그림들이 그렇듯 배경을 그리지 않았다. 배경을 번잡
하게 여긴 듯 오직 인물 자체에만 초점을 두어 그렸다.

 〈바느질〉은 두터운 한지에 유탄(柳炭)이나 먹선으로 스케치를 한 뒤에 그렸다. 상
당한 소묘력의 소유자가 아니면 불가능하다. 특히 〈바느질〉에서 가운데에 앉은 여
인의 왼 손은 종이를 새로 붙여 틀린 곳을 고쳐 그렸다. 조영석의 치밀하고 세심한
일면을 읽을 수 있는 부분이다. 조영석의 풍속화에는 언제나 현실 속의 인물이 있
다. 관념 속의 인물, 화보 속의 사람이 아니다. 관심과 애정이 녹아 있는 시선은 서
민들을 향해 열려 있었다. 강세황이 정선의 그림을 '동국진경(東國眞景)'이라 했다
면, 이덕무는 조영석의 그림을 '동국풍속(東國風俗)'이라 하였다. 조선후기 풍속화
에서 사대부화가 조영석이 차지하는 비중을 말해주는 대목이다.

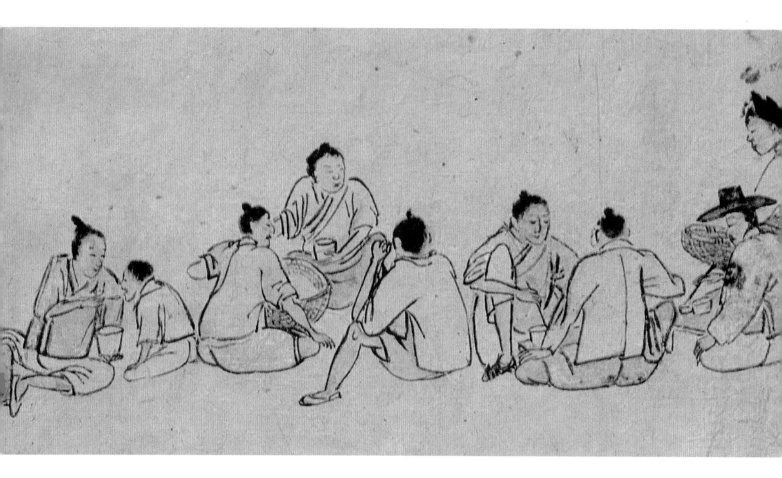

등장 인물을 일직선 상에 나열하듯이 구성 하였다.
그림 속의 인물과 그것을 바라보는 화가의 시선 사이에
일정한 거리감이 느껴진다.

〈점심〉,《사제첩》중
조영석, 18세기, 종이에 담채, 20.0×24.5cm, 개인 소장

일손 멈추고
점심을 즐기다
―
점심

조영석(趙榮祏)과 김홍도(金弘道)의 풍속화를 비교해 보면, 화가의 신분에 따른 시각의 차이가 읽힌다. 이를 살필 수 있는 사례는 두 화가가 각각 그린 〈점심〉이라는 그림이다. 힘든 농사일의 와중에 점심밥을 마주할 때만큼 즐겁고 기다려지던 때가 또 있을까. 두 화가의 〈점심〉에는 그늘에 모여 앉아 밥과 찬을 함께 나누는 모습을 담고 있다.

조영석의 〈점심〉에는 등장인물의 구성이 다소 나열식이다. 반면에 김홍도의 〈점심〉에는 둥글게 둘러앉은 원형구도를 적용했다. 조영석의 그림이 다소 정적(靜的)이라면, 김홍도의 구도는 짜임새가 탄탄하고 역동적이다. 김홍도의 그림은 동작과 표정이 더욱 다양하며 활력이 충만해 보인다. 조영석의 〈점심〉에는 인물을 바라보는 화가의 시선이 다소 관망적이며 고정되어 있는 듯하다. 특히 그림 속의 인물과 그것을 바라보는 화가의 사이에 일정한 거리감이 느껴진다.

그림 오른쪽에는 갓을 쓴 양반도 자리를 함께했다. 아마도 경작지의 지주인 듯한 인물이 양반 자세로 편히 앉아 간소한 음식을 먹고 있다. 그 왼편에는 두 사람이 마주 앉아 이야기를 나누며 밥을 먹고 있는 모습이다. 무릎을 세우고 앉은 자세와 등을 보인 사람의 동세가 매우 자연스럽다. 그림 중간 즈음에도 아낙이 그릇에 밥을 담고 있다. 그 앞에 팔꿈치를 무릎에 괴고 앉은 남자의 자세는 좀 어색하지만 사생(寫生)의 분위기가 역력하다.

조영석의 〈점심〉에 나타난 인물 묘사에 기교를 부린 화법은 드러나 있지 않다. 다만 개별 인물의 묘사가 번잡하지 않고 간결한 스케치풍을 띠고 있다. 눈으로 관찰한 것이 그가 지닌 소묘의 역량만큼 화면 위에 형상으로 자리잡고 있다.

조영석의 그림과 비교할 김홍도의 〈점심〉 역시 일손을 멈춘 남자들이 더위를 식히

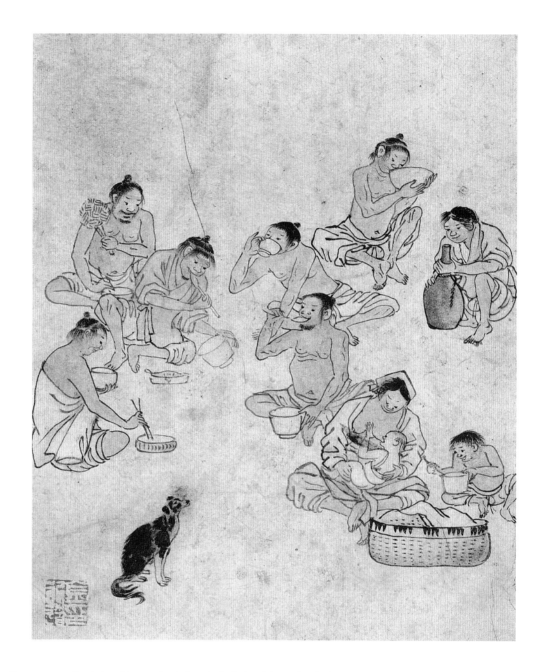

〈점심〉,《단원풍속화첩》중
**김홍도, 18세기, 종이에 담채,
27.0×22.7cm, 국립중앙박물관**

김홍도의 시선은 사람들 가까이로 바짝 다가가 있다. 마치 사다리 위에 올라 이들을 바라보고 그린 듯 사람들의 다양한 모습을 자연스럽고 정확하게 화폭에 담았다.

며 밥을 먹는 모습이다. 여기에서 김홍도의 시선은 화면 속의 공간을 장악하면서 사람들 가까이로 다가가 있다. 마치 사다리 위에 올라 이들을 바라보고 그린 듯 사람들의 다양한 움직임을 화폭에 담았다. 윗옷을 입은 사람, 걸친 사람, 벗은 사람 등 다양하지만 중복되는 모습은 찾아볼 수 없다.

밥그릇의 크기에 비해 찬은 거의 보이지 않는 소박한 점심이다. 광주리에 음식을 담아 온 아낙은 어린아이에 젖을 물렸고, 따라온 꼬마 아이도 자기 몫을 부지런히 먹고 있다. 이를 물끄러미 바라보는 흑구의 모습이 처연하다.

김홍도의 〈점심〉과 비슷한 장면은 김득신의 〈점심〉에서도 볼 수 있다. 김득신은 김홍도의 화풍을 충실히 계승한 후배 화가이다. 그림 속의 상황은 일손을 멈추고, 점심을 먹기 위해 야트막한 언덕에 모여 앉은 장면이다. 농가의 생활 장면을 그린 8폭 병풍 가운데 한 폭에 해당한다. 인물의 구성은 김홍도의 〈점심〉과 매우 흡사하다. 밥과 찬을 가져온 아낙이 어린아이에게 젖을 먹이는 장면도 김홍도의 그림에 나왔던 모습이다.

　언덕 위에는 일곱 명의 남성들이 둘러 앉아 점심을 먹고 있다. 왼편 가장자리 쪽에 앉은 한 남성은 사발에 술을 따른다. 그 순간 옆쪽에 앉은 두 사람의 시선이 그곳을 향한다. 한 남자는 뒤돌아 보고 있고, 또 한 사람은 고개를 돌려 술병을 주시한다. 밥을 먹고 있지만, 왠지 온 신경이 술병에 가 있는 듯하다. 김득신이 김홍도의 그림에서 영향을 받았다고 하는 것은 이처럼 다양하고 정확한 인물 묘사와 자연스러운 화면 구성에서 확인되는 셈이다.

　조영석은 사대부의 신분으로 서민들의 모습을 그려 서민 풍속화의 시대를 예고하는 데 기여한 화가이다. 그러한 전통은 김홍도에게로 전승되어 풍속화를 조선 후기 회화사의 중심에 꽃피울 수 있게 하였다.

〈점심〉(부분),《풍속도병》중
김득신, 1815년, 94.7×35.4cm, 삼성미술관 리움

그림 왼편의 세 사람은, 온 신경이
술병에 가 있는 듯하다. 김득신이 김홍도의
그림에서 영향을 받았다고 하는 것은
이러한 자연스러운 인물묘사가 돋보이는
화면 구성에서 확인된다.

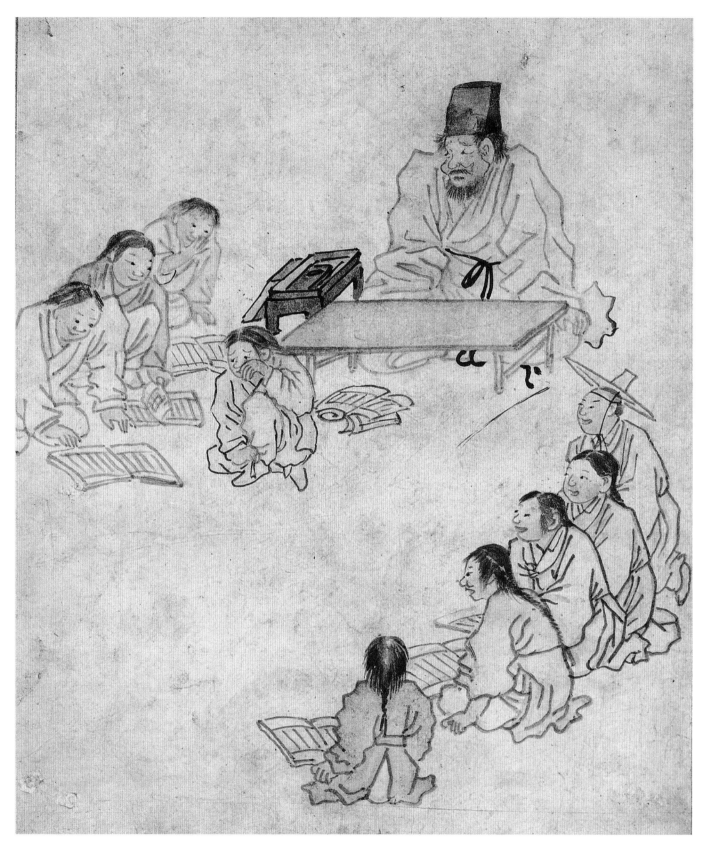

〈서당〉,《단원풍속화첩》중

김홍도, 18세기, 종이에 담채, 27.0×22.7cm,
국립중앙박물관

훈장님 앞에서 한 아이가 눈물을 훔치며 발목의 대님을
풀고 있다. 이 상황은 숙제를 못 해온 아이가 종아리를
맞은 뒤가 아니라 맞기 직전의 장면이다.

천진난만한 서당아이들
붓끝에서 되살아나다

서당

조선 후기 서당(書堂)의 모습은 김홍도의 그림을 통해 세상에 알려졌다. 김홍도 이전에 서당을 그린 그림은 전하지 않는다. 서민 아이들을 대상으로 한 초등교육이 이루어진 현장이 바로 서당이다. 조선 초기에는 대부분 가정에서 한문 해독을 비롯한 초등교육이 이루어졌지만, 17세기부터 본격적으로 서당이 등장하기 시작했다고 한다. 조선 후기 이후 농업 생산물의 증가로 평민층에 경제적 여유가 생기면서, 대부분 교육에 대한 수요로 이어져 서당의 확산을 가져올 수 있었다. 또한 18~19세기에는 동족(同族) 마을을 단위로 한 서당의 설립이 가속화되기도 하였다.

그림을 보면, 이 서당의 아이들은 책상이 없이 모두 바닥에 책을 놓고 공부하고 있다. 형편이 넉넉지 않아서일까. 그런데 아이들은 책만 놓고 있을 뿐 종이와 붓, 벼루와 먹 등은 보이지 않는다. 아마도 이날은 책을 읽고 암송하는 강독 수업을 하는 날인 것 같다. 그런데 이 그림 속의 장면은 어떤 상황을 그리고 있는 것일까? 아마도 훈장님 책상 앞에 앉은 아이가 강독 숙제를 해오지 못해 종아리를 맞아야 할 상황인 듯하다. 종아리를 걷으라는 훈장님의 말에 돌아 앉아 발목의 대님을 풀고 있다. 말 못할 사연이 있는지 알 수 없지만, 아이는 무언가 억울한 심정과 창피함 때문인지 눈물을 훔치고 있다. 따라서 이 장면은 종아리를 맞은 뒤가 아니라 맞기 직전의 모습으로 보인다. 종아리를 맞았다면 굳이 이 자리에 앉아서 대님을 묶을 리가 없다.

이번에는 곤경에 처한 친구를 바라보는 학동들의 모습을 살펴보자. 오른쪽 열의 맨 위쪽에 갓을 쓴 아이는 장가를 간 양반집 아이처럼 보인다. 그런데 입을 벌리고 호탕하게 웃고 있는 듯하다. 그런데 그 아래쪽의 아이는 표정이 영민해 보인다. 귀 뒤로 머리를 빗어 넘긴 모습도 매우 단정하다. 웃음보다는 약간 측은한 눈빛으로 친구를 바라보고 있다. 그 아래의 세 번째 아이는 마냥 즐거운 표정이다. 체벌을 받아야 하는 친구를 장난스럽게 바라보는 순박한 표정이다. 그런데 그 아래쪽 학동은 표정이 약간

다르다. 눈동자가 동그랗고 입을 약간 벌리고 있다. 무언가 긴장된 표정이 역력하다. 분명 화가의 의도가 들어간 표정 묘사일 것이다. 아마도 눈물을 닦고 있는 아이 다음번에 나가서 숙제 검사를 받아야 할 아이가 아닌가 싶다. 그래서 무언가 불안한 표정을 짓고 있는 것이 아닐까. 이 학동들은 매우 정교하거나 사실적으로 그린 것이 아니다. 간략한 필치로 쓱쓱 그려나간 그림인데도 인물의 표정 묘사가 매우 자연스럽다.

화면의 왼편 위쪽에 앉은 세 아이들은 표정이 밝다. 강독 준비를 충실히 했고, 공부를 잘 하는 아이들로 보인다. 친구가 종아리를 맞게 되는 와중에도 책장을 넘기며 책을 보고 있다. 가장 마지막에 앉은 아이는 웃음이 나지만 입을 가리고 있다. 철없는 서당 아이들의 모습은 김홍도의 붓끝을 통해 맑고 천진난만한 표정으로 되살아나 있다.

이번에는 훈장님을 보자. 사방건 아래로 삐져나온 머리에 덥수룩한 수염을 한 시골 할아버지의 모습과 가깝다. 가는 실눈에 눈썹이 여덟 팔 자 모양이다. 눈물을 닦는 아이는 팔자 눈썹이 어울리지만, 훈장님은 왜 팔자 눈썹을 하고 있을까. 아이를 바라보는 안타까운 심정을 팔자 눈썹으로 표현한 듯하다. 회초리를 들어서라도 엄격히 가르치겠다는 훈장님의 깊은 애정이 그림 속의 표정에 담겨 있는 듯하다.

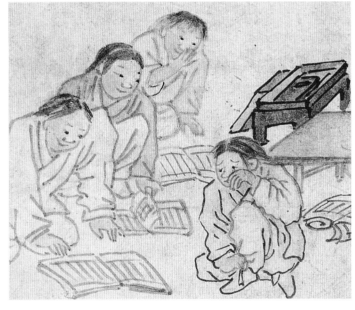

〈서당〉 (부분)
(위)
훈장님의 팔자 눈썹에서 학동들을 향한 깊은 애정이 느껴진다.

(아래)
아이의 훌쩍이는 울음소리와 친구들의 웃음소리가 나지막히 교차한다.

조선 후기 부모들의 교육열은 어땠을까. 이 시기에는 서민들의 자녀도 공부를 잘 하면 과거시험을 보고 관료가 될 수 있는 기회가 열려 있었다. 그러나 서민층의 아이들은 양반가의 아이들처럼 오랜 시간 공부에 전념 하기가 어려웠다. 농사일 등 집안의 노동력에 힘을 보태야 했기 때문이다.

평민 가정에서 열심히 공부하는 아이의 모습을 그린 그림이 있다. 김홍도의 〈자리짜기〉이다. 아버지는 자리를 짜고, 어머니는 물레로 길쌈을 하는 한 가정의 일상 장면이다. 그런데 더벅머리를 한 이 집안의 아이는 기특하게도 뒤편에 앉아 책을

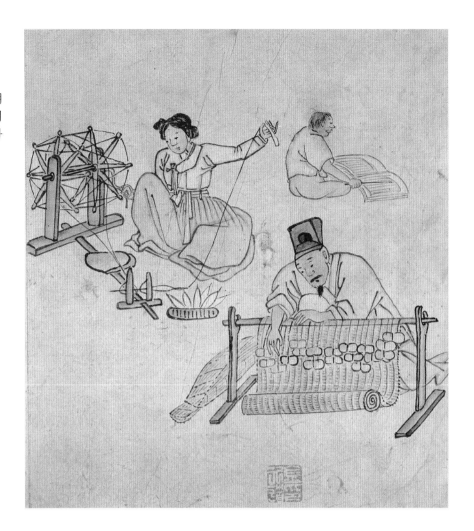

〈자리짜기〉,《단원풍속화첩》중

**김홍도, 18세기, 종이에 담채,
27.0×22.7cm, 국립중앙박물관**

서민 집안의 아이도 열심히 공부하여
과거시험을 통해 출세할 수 있었던 시
대, 그 시대가 18세기 후반의 풍속화
가 유행하던 시기였다.

읽고 있다. 교육에 대한 부모들의 높은 관심을 엿볼 수 있는 장면이다. 평민 집안의
아이들도 열심히 공부하여 과거시험도 보고, 관료로 나아갈 수 있었던 시대, 그 시
대가 바로 18세기 후반기 김홍도의 풍속화가 유행하던 시대였다.

조선시대의 서당은 규모가 꽤 다양했다. 학생이 서너 명인 곳도 있고, 수십 명에
이르는 서당도 있었다. 서당에서 아이들을 가르치는 훈장님은 대부분 생원이나 진
사에 합격한 양반들이 맡았다. 교육 내용은 학습 정도에 따라 다르겠지만, 주로《천
자문(千字文)》,《동몽선습(童蒙先習)》등의 글과 문장의 기초를 가르쳤다. 배운 글을
소리 높이 읽고 암송할 수 있어야 공부가 된 것으로 인정받았다.

김홍도의 〈서당〉에 담긴 상황도 이러한 암송의 중요성을 이야기하고 있다. 김홍
도의 〈서당〉은 결코 교육의 당위성만을 이야기 하지 않는다. 학동 시절의 추억, 천
진난만한 심성, 그리고 이러한 아이들을 마음으로 위하는 훈장님의 애정이 배어 있
음을 읽을 수 있다. 훈장님의 권위가 서 있는 훈훈한 분위기의 서당이다.

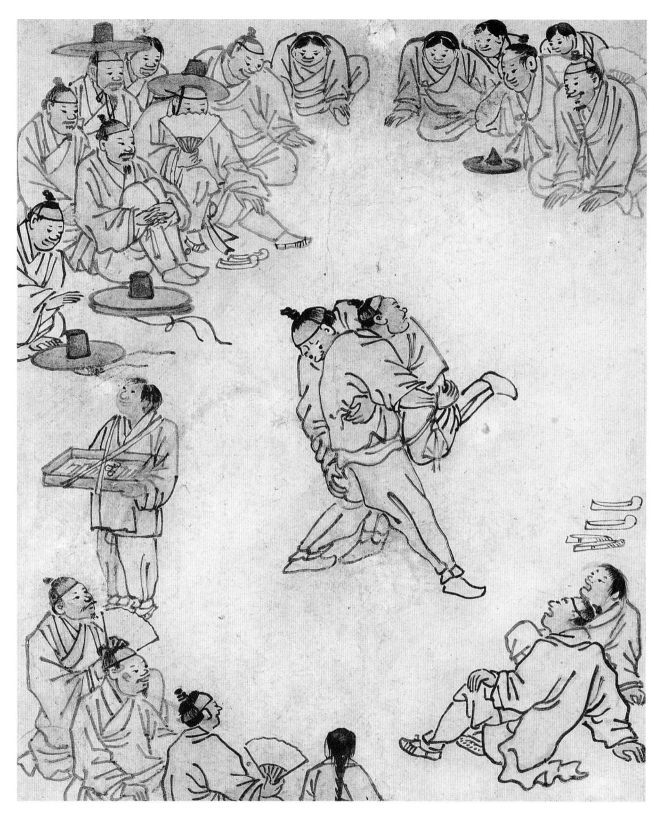

약간 높은 곳에서 아래를 내려다본 부감법으로 구도를 잡았다.
작은 화면에 20명이나 되는 구경꾼들을 그리면서도 같은 포즈를
취한 사람이 하나도 없다. 치밀한 화면 구성과 인물 표현이 압권이다.

〈씨름〉,《단원풍속화첩》중
김홍도, 18세기, 종이에 담채, 27.0×22.7cm, 국립중앙박물관

예측할 수 없는
승부의 현장을 연출하다

―

씨름

〈씨름〉은 김홍도의 풍속화 가운데 가장 널리 알려진 그림이다. 구경꾼들의 시선이 집중된 공간의 중심에 두 남성이 씨름으로 힘을 겨루고 있다. 곧 승부가 결정날 듯 극적인 움직임이 감지된다. 입을 벌려 탄성을 지르는 구경꾼들의 표정에 순간 긴장감이 감돈다. 관중들이 바라보는 시선은 한 곳이지만, 그들의 표정과 모습은 모두 제각각이다. 약간 높은 곳에서 아래를 내려다본 시점을 써서 20명이나 되는 관중들을 이 작은 화면 안에 모두 들어오게 했다. 또한 승부를 겨루는 두 남성과 구경꾼들이 겹쳐 보이지 않도록 구도를 잡았다. 구경꾼들을 보면 같은 포즈를 취한 사람이 하나도 없다. 김홍도의 치밀한 화면 구성이 돋보이는 그림이다.

승부를 겨루는 두 사람의 모습을 자세히 살펴보자. 등을 보이는 사람이 승기를 잡은 듯하다. 그의 표정에 힘이 들어가 있다. 그림에서처럼 오른손으로 상대의 다리를 들어올린 뒤 상대의 배를 허리에 걸쳐 왼쪽으로 몸을 돌린다면, 상대방은 중심을 잃고 넘어지게 된다. 배지기 기술을 암시하는 동작이다. 한쪽 다리가 들린 상대도 이 상황을 잘 알고 있다. 특히 배를 내주어서는 안 되기에 더욱 안간힘을 쓰고 있다. 그런데 이 사람의 표정을 보자. 찌푸린 미간과 눈망울은 무언가 당혹스러워 하는 표정이다. 이렇게 되면, 결국 다리를 들린 사람은 감상자가 그림을 보는 방향에서 왼편으로 넘어갈 가능성이 크다. 그런데 왜 오른쪽 아래에 앉은 두 사람은 왜 탄성을 지르며 몸을 뒤로 물리는 것일까? 등을 보이는 사람이 취한 역동작(逆動作) 때문이다. 이렇게 한쪽 다리를 들어올린 채 오른쪽으로 넘기려는 동작을 취하다가 순간적으로 왼쪽으로 돌아서면 상대의 힘을 역이용하게 되어 승부를 내기가 쉬워진다.

그림 오른편에는 시합중인 두 남성이 벗어놓은 신발이 보인다. 하나는 짚신이고, 하나는 가죽신인 듯하다. 그리고 두 사람은 모두 버선을 신었다. 이들은 선수가 아니라 평민으로서 이날 예정에 없던 시합에 나선 것으로 보인다. 전문 선수였다면 아마도 맨

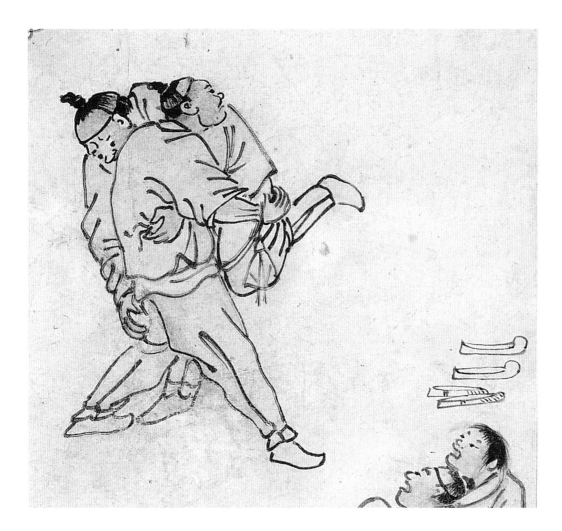

발에 상의를 벗은 모습을 취했을 것이다. 승부가 결정날 찰라에 관중 모두의 시선이
두 남성에게 집중되어 있지만, 단 한 사람이 이 시선의 긴장감을 깨트리고 있다. 바
로 엿을 파는 엿장수 아이이다. 화면 밖을 향한 시선에 미소를 머금은 표정이다. 이 아
이가 응시하는 그림의 바깥쪽에도 구경꾼들이 있음을 암시한다. 엿 파는 아이는 그
림 속 구경꾼들의 시선을 방해하지 않으면서도 지혜롭게 장사를 하고 있다.

인물 묘사에는 굴곡이 별로 없는 짧고 단조로운 선묘를 썼다. 선의 변화는 거의
없지만, 화가는 몸의 윤곽과 옷 주름, 그리고 사람들의 표정을 그리는 데 힘을 기울
였다. 얼굴의 이목구비는 대부분 진한 먹으로 처리하여 포인트를 주었고, 그 나머
지 부분은 옅은 먹선을 사용했다. 그래서 감상자의 시선이 구경꾼들의 얼굴 표정에
먼저 가도록 했다. 치밀하면서도 세부에 국한되지 않고, 간결하면서도 정확하게 짚
어내는 감각적인 필치가 김홍도의 역량을 말해 준다.

씨름은 장소나 시설에 제약이 없다. 굳이 모래사장이 아니어도 사람들이 모일 수

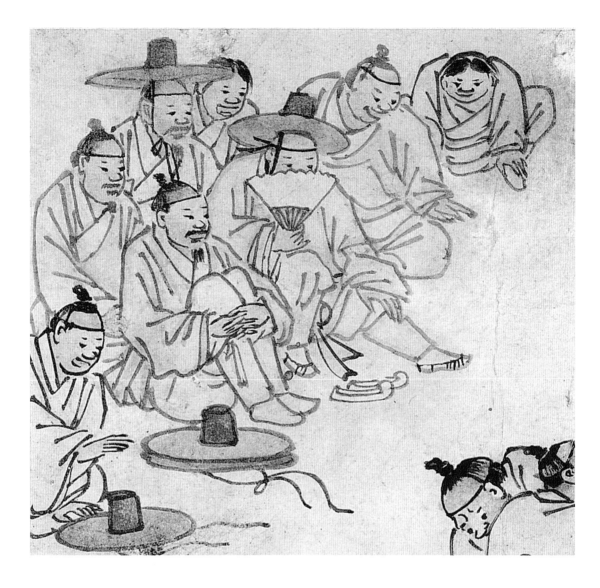

〈씨름〉 (부분)
관중들이 바라보는 시선은 한 곳
이지만, 그들의 표정과 모습은 모
두 제각각이다.

있는 공터만 있다면 가능했다. 그래서 장날이면 젊은이들이 모여 내기도 하며 씨름
으로 힘겨루기를 즐겼다. 씨름판에는 어른과 아이, 양반과 상민 등 다양한 계층의
사람들이 모두 함께 관중으로 참여했다. 여러 장사꾼도 자리를 잡았고, 관중들이
많아지면 선수들도 신명나게 힘겨루기를 펼쳤다. 그런데 김홍도의 〈씨름〉에는 심
판이 보이지 않는다. 심판이 없어도 구경하는 데는 아무 문제가 없고, 승부를 두고
신경전을 벌일 일도 없기 때문일 것이다. 그림 속의 씨름은 선수들의 시합이 아니
라 누구나 참여할 수 있고, 관중 모두가 심판이 되었던 평민들의 즐거운 여가 문화
로 보아도 좋을 것이다.

〈대장간〉,《단원풍속화첩》중

김홍도, 18세기, 종이에 담채, 27.0×22.7cm, 국립중앙박물관

두 사람이 쥐고 있는 망치의 위치가 대칭을 이루는
'八' 자 모양을 하고 있다. 이는 시간 차에 따라
두 사람의 호흡이 일치되고 있음을 보여 준다.

조선 후기 대장간의 모습을 그림으로 만나다

대장간

공구를 만들어 쓰던 수공업시대를 이야기할 때 빼놓을 수 없는 곳이 대장간이다. 대장간은 농사에 필요한 농기구를 만들고 고치는 곳이다. 쇠붙이를 불에 달구어 담금질하며 원하는 모양의 공구를 만들어 낸다. 대장간의 설비는 풀무와 화로가 중심이며, 그 밖에 모루, 메, 망치, 집게 등이 가공에 사용되는 도구이다. 김홍도의 그림 〈대장간〉은 이러한 연장과 설비를 갖춘 조선 후기의 평범한 대장간이다.

〈대장간〉에는 모두 다섯 사람이 등장한다. 그중 세 사람은 흙으로 쌓아 올린 화로 옆에서 쇠를 담금질하고 있다. 한 사람은 화로에서 꺼낸 쇠붙이를 모루에 얹어 집게로 고정시켰고, 나머지 두 사람은 망치로 내려쳐 담금질을 하고 있다. 쇠는 달구어져 있을 때 빨리 연마해야 하므로 두 사람이 동시에 작업을 한다. 두 사람이 쥐고 있는 망치의 위치가 대칭을 이루는 '八' 자 모양을 하고 있어 시간 차에 따라 두 사람의 호흡이 잘 맞고 있음을 보여 준다.

쇳덩이를 집게로 쥐고 있는 사람의 위치를 보자. 화로에서 달구어진 쇳덩이를 꺼낼 수 있고, 또한 오른쪽의 물통에 넣어 식힐 수 있는 위치에 앉았다. 앉은자리에서 크게 움직이지 않고 몇 가지 공정을 동시에 해낼 수 있다. 그 뒤편의 화로 옆에는 풀무질을 하는 나이 어린 소년이 보인다. 풀무는 화로에 바람을 불어 넣어 화력을 급속히 높일 때 사용하는 도구이다. 그림 속의 소년은 풀무를 발로 밟으면서 중심을 잡기 위해 손잡이를 붙잡은 모습이다. 나머지 한 사람은 이 대장간의 고객으로 보이는 소년이다. 대장간에 맡긴 낫을 찾아서 숫돌에 갈고 있다. 지게가 뒤에 놓인 것으로 볼 때, 곧바로 나무를 하러 갈 모양이다.

대장장이들은 긴 옷을 헐렁하게 입었다. 머리에는 땀이 흘러내리지 않도록 고깔 모양으로 천을 감았다. 그리고 팔을 노출시키지 않은 긴 소매의 옷을 입었다. 불씨가 튈 때 피부를 보호하기 위해서다. 구한말의 대장간을 촬영한 사진을 보면, 김홍도의 〈대

장간〉 그림과 매우 유사하다. 불과 백 년 전만 해도 이러한 모습의 대장간은 전국의
도처에 남아 있었다. 이 사진 속의 대장간은 그 당시로부터 다시 백 년 전으로 올라
간 시기의 대장간과 크게 다름이 없을 것이다. 사진 속의 대장장이는 두 사람이 한
조를 이루었다. 머리에 수건을 둘렀고, 팔을 보호하는 천도 감았다. 여기에도 빠져
서는 안 될 풀무질하는 소년이 등장한다.

　김홍도의 화법을 익힌 직업화가 김득신(金得臣)도 대장간을 소재로 한 그림을 남
겼다. 김홍도의 〈대장간〉 그림과 구성이 매우 흡사하다. 다만 김득신의 〈대장간〉에
는 간략하나마 처마 지붕의 일부를 비롯한 배경이 그려져 있다. 윗옷을 벗고서 등을
보이는 대장장이의 피부색을 매우 사실적으로 표현했다. 인물 표현에서 선묘는 김
홍도보다 다소 가늘고 날렵하지만, 화면의 구성에는 김홍도의 〈대장간〉 그림과 유

〈대장간〉,《긍재전신화첩》 중
**김득신, 18세기 말~19세기 초,
종이에 담채, 22.4×27.0cm,
간송미술관**

윗옷을 벗고서 등을 보이는 대장
장이의 피부에는 농담의 변화를
주어 사실적으로 표현했다. 인물
표현에서 선묘는 김홍도보다 다
소 가늘고 날렵하지만, 화면의 구
성에는 김홍도의 〈대장간〉 그림
과 유사한 면이 많다.

사한 면이 많다. 김득신의 그림에서 집게로 쇳덩이를 쥐고 있는 사람은 이 그림을 보는 감상자의 시선을 바라보고 있는 듯하다. 감상의 재미를 더해 주는 설정이다.

《경국대전(經國大典)》의 〈공전(工典)〉에는 서울에 192명, 지방에 458명의 야장(冶匠), 즉 대장장이가 각 관서에 배치되었다는 기록이 있다. 조선 초기의 기록임을 감안하더라도 많은 숫자의 대장간과 대장장이가 있었고, 또 필요했음을 알려 주는 기록이다. 조선 후기의 대장장이는 관청 수공업장에서 주로 일했지만, 직접 연장을 만들어 시장에 팔거나 물물교환으로 생활하며 관청의 사역에 참여하기도 하였다. 대장장이가 만든 철물은 농기구나 공구 등 일상생활에 없어서는 안 될 중요한 기능을 했다.

과거 대장간에서 만들던 공구들이 지금은 어떻게 제작되고 있을까? 각종 공업사에서 기계를 사용하여 제작하고 있다. 간혹 앞서 본 그림과 같이 전통적인 방식으로 공구를 만드는 곳도 있다. 김홍도와 김득신의 〈대장간〉에 펼쳐진 장면들은 '사라진 풍물'들을 이야기해 주는 풍속화 속의 한 장면으로만 남았다.

구한말의 대장간 촬영 사진
구한말의 대장간을 촬영한 사진을 보면, 김홍도의 그림과 매우 유사하다. 불과 백 년 전만 해도 이러한 모습의 대장간이 전국의 도처에 남아 있었다.

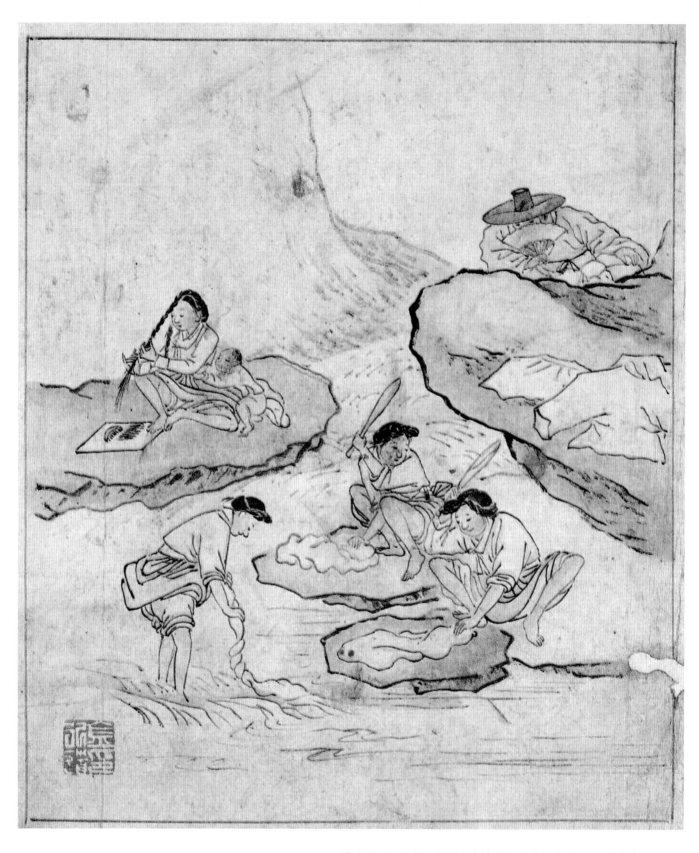

그림 속의 두 여인은 치마와 속바지를 걷어올린 채 쪼그려 앉아
방망이질을 하고 있다. 팔과 다리의 살색에는 약간의 음영을 주어
매끈한 피부의 색감을 표현했다.

〈빨래터〉,《단원풍속화첩》 중
김홍도, 18세기, 종이에 담채, 27.0×22.7cm, 국립중앙박물관

빨래터는 정겨운 만남의 공간이다

|

빨래터

개울가의 빨래터는 동네 아낙들의 일터이자 휴식 공간이었다. 약속을 하지 않더라도 자연스럽게 이웃을 만나고, 서로의 애환과 푸념을 들어주며 이야기꽃을 피우는 장소였다. 세 사람만 모여도 온 동네의 웬만한 대소사가 이곳에서 입담으로 오간다는 말이 있다. 빨래터는 그만큼 아낙네들의 정겨움이 있는 또 다른 생활공간이었다.

김홍도가 그린 〈빨래터〉 속의 공간은 넓적한 돌과 바위가 있어 옷을 빨아 널어놓기에 적절한 곳이다. 두 아낙은 방망이질에 힘쓰면서도 여유 있게 이야기를 나누고 있다. 얼굴의 방향과 표정이 매우 자연스럽다. 풍속화 속 인물들의 동작은 대부분 힘이 가장 들어간 동세로 그려진다. 예컨대 망치로 바위를 깨거나 화살을 쏠 때도 가장 힘이 들어간 순간의 동작을 포착하여 그렸다. 두 아낙네가 방망이를 들어올린 모습도 그렇다.

그림 속의 두 여인은 치마와 속바지를 걷어올린 채 쪼그려 앉아 방망이질을 하고 있다. 팔과 다리의 살색에는 약간의 음영을 주어 매끈한 피부의 색감을 표현했다. 그 맞은편에는 시냇물에 발을 담근 여성이 속바지를 걷어올린 채 빨래를 헹군 뒤 비틀어 짜고 있다. 방망이로 두드려서 헹구고, 헹군 빨래는 물기를 빼서 큰 바위에 널어 임시로 말리는 것이 이 공간에서 이루어진다. 그림 위쪽에 앉은 아낙은 머리를 감은 뒤 손질을 하고 있다. 바위 위에 펴놓은 사각형

〈빨래터〉 (부분)
두 아낙은 방망이질에 힘을 쏟으면서도 여유 있게 이야기를 나누고 있다. 얼굴 표정이 매우 자연스럽다.

모양이다.

　그림 오른편의 큰 바위 뒤에는 얼굴을 가린 선비가 여인들을 몰래 훔쳐보고 있다. 막연한 호기심이라고 하기에는 선비에게 어울리지 않는다. 무엇을 보려고 체면을 무릅 쓰고 이런 품위 없는 행동을 하고 있는 것일까? 아마도 여인들만의 은밀한 공간을 엿 보고자 한 것일 텐데, 사실 볼 수 있는 건 빨래하는 여인들의 드러난 허벅지 정도이다. 아낙들이 이 남자를 알아채지 못한 상황이 오히려 화면에 미묘한 긴장을 불어넣는다.

〈빨래터〉 (부분)
얼굴을 가린 것은 곧 양반의 체면을 가린 것이다. 아낙들이 이 남자의 존재를 알아차리지 못한 상황이, 화면에 긴장이 흐르게 한다.

　강세황은 김홍도에 대하여 "풍속을 그리는 데에 능하여 일상생활의 모든 것과 길거리, 가게, 과거 장면, 놀이마당 같은 것도 한번 붓이 떨어지면 손뼉을 치며 신기하다고 부르짖지 않는 사람이 없다. 세상에서 말하는 김사능(金士能)의 풍속화가 바로 이것이다."라고 호평했다. '사능'은 김홍도의 자(字)이다. 그림의 전 분야를 자유롭게 넘나들었던 김홍도의 그림 가운데 가장 인간적인 면모가 느껴지는 것이 풍속화이다.

　김홍도의 〈빨래터〉와 비슷한 주제의 그림을 신윤복도 그렸다. 신윤복의 〈빨래터〉에도 한 명의 남성이 등장한다. 김홍도의 그림에는 숨어서 훔쳐보는 선비가 나왔지만, 신윤복의 그림에 등장하는 남성은 당당하게 빨래터 옆길을 지나가고 있다. 더욱이 고개를 돌려 여인들에게로 시선을 향하면서 발걸음을 옮기고 있다. 김홍도의 〈빨래터〉에서 바위 뒤에 모습을 감춘 선비와는 대조적이다.

　신윤복의 〈빨래터〉에 나오는 세 여인은 모두 연배가 다르다. 뒤편에 빨래를 펴고 있는 여인은 어깨가 약간 굽었고, 나이가 가장 들어 보인다. 그 다음은 물가에서 방망이질을 하고 있는 여인이다. 누가 보든 말든 아랑곳하지 않고 빨래에 집중해 있는 모습이다. 그 뒤쪽에 머리를 손질하는 여인이 가장 젊어 보인다. 그렇다면 활을 든 사내는 고개를 돌려 누구를 바라보고 있는 것일까? 정황상으로는 머리를 단장하는 젊은 여성이겠지만, 시선의 방향을 따라가 보면 나이 많은 여인을 향해 있다. 여인의 상반신이 드러나 있어 선비가 약간 당황한 듯 시선을 거두고 있는 장면처럼 보인다.

　신윤복의 그림이 김홍도의 〈빨래터〉보다 에로티시즘의 강도가 조금 더 강한 듯

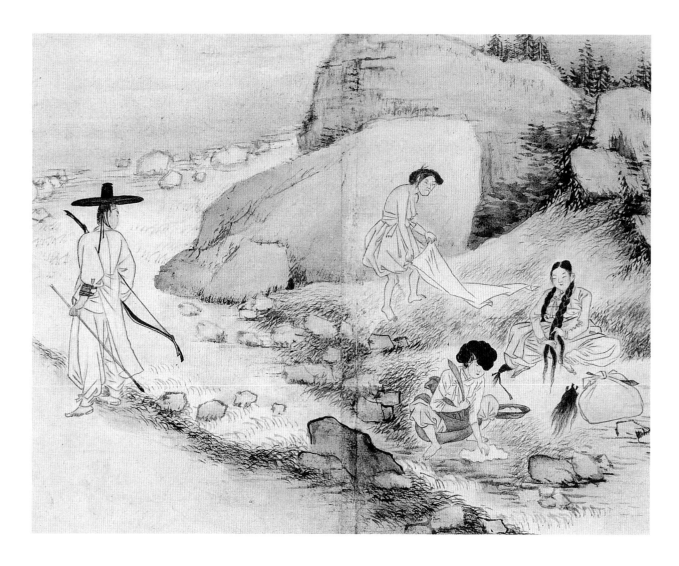

〈빨래터〉, 《혜원전신첩》 중
**신윤복, 18세기, 종이에 채색,
28.2×35.6cm, 간송미술관**

하다. '빨래터'는 김홍도와 신윤복의 그림을 비교해 볼 수 있는 좋은 소재이다. 신윤복은 같은 빨래터를 그리면서도 장면의 설정이 과감하고 개방적인 시각을 지녔다. 김홍도가 절벽을 배경으로 하여 은폐된 공간을 그렸다면, 신윤복은 개방된 트인 공간을 택했다. 김홍도의 〈빨래터〉에 나오는 선비는 숨어서 살피는 소심한 선비의 상이고, 신윤복의 그림에는 빨래터를 돌아보는 당당한 선비의 모습이 담겼다.

김홍도의 〈빨래터〉가 여성만의 공간이라면, 신윤복의 〈빨래터〉는 남성도 포용하는 공간으로 읽힌다. 빨래하는 여인들이 그림의 주인공으로 등장하는 시대, 풍속화에 담긴 서민시대의 군상(群像)들은 평민 여성의 일상에 이르기까지 다양한 삶의 단면들을 이야기해 주고 있다.

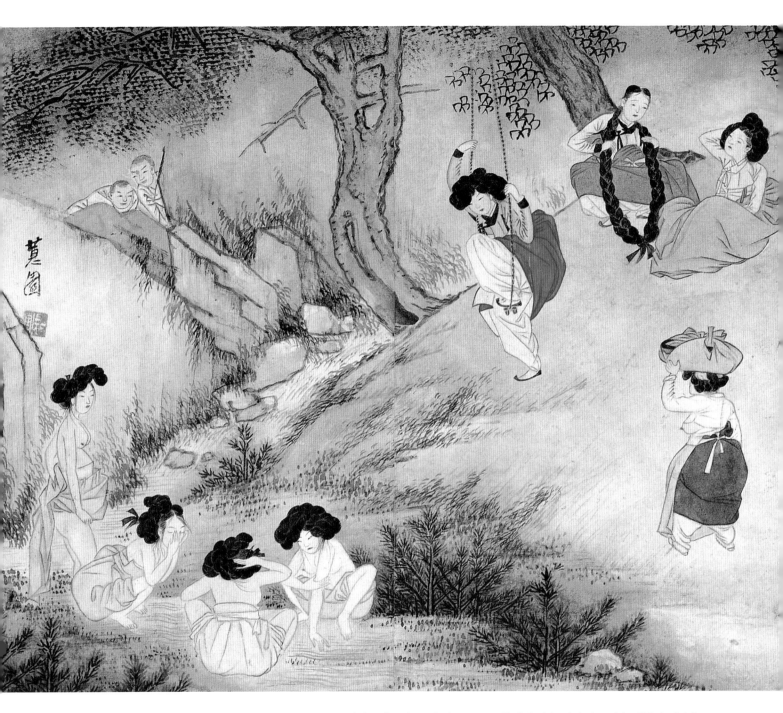

여인들의 몸을 그린 선묘는 모두 황갈색 선을 써서 부드러운 피부의 질감을
살렸다. 가녀린 팔과 손가락을 그린 세부 묘사에도 간결함과 우아함을
추구한 신윤복의 솜씨가 잘 나타나 있다.

〈단오풍정(端午風情)〉,《혜원전신첩》중
신윤복, 18세기, 종이에 채색, 35.6×28.2cm, 간송미술관

은밀한 공간이 화폭 위에 펼쳐지다

단오풍정(端午風情)

　　여성들만의 은밀한 공간이 화폭 속에 펼쳐진다. 신윤복(申潤福)의 그림 〈단오풍정(端午風情)〉이다. 그림 속의 공간은 접근이 차단된 실내가 아니라 사람들의 왕래가 없는 야외의 계곡이다. 한쪽으로 큰 바위가 병풍처럼 둘러져 있고, 고목이 드리운 그늘 아래로는 맑은 시내가 흐른다. 오른편으로는 약간 경사진 언덕이 있어 한적한 휴식 공간으로 제격이다. 시냇가에는 과감히 상반신을 드러내어 얼굴과 팔을 씻는 여인들이 등장한다. 반라(半裸)의 여인을 묘사한 이 그림은 약 250년 전 양반들에게도 파격적인 장면이었을 것이다.

　　언덕에는 머리를 단장하는 여인들과 그네에 오르는 여인이 보인다. 이 그림이 '단오풍정(端午風情)'으로 알려진 것은 그네를 타고, 창포물에 머리를 감는다는 풍속과의 연관성 때문일 것이다. 그러나 실제로는 단오만이 아니라 늦은 봄이나 여름철이면 으레 야외로 나와 이 그림 속의 장면처럼 여유를 즐겼을 수도 있다. 그렇다면 이 그림에 등장하는 여인들은 누구일까? 머리에 올린 가체와 속살을 드러낸 대범함으로 볼 때, 기녀로 추측된다. 양반집 부녀자들이 이렇게 대담한 모습으로 노출을 했다고 보기는 어렵다. 이 그림에서는 기녀들의 품행이 저속하다는 말을 하려는 것은 아니다. 그녀들만의 일상 속에서 맞이하는 자유롭고 즐거운 한때를 보여 주고 있다.

　　〈단오풍정〉에서 여성들을 묘사한 신윤복의 필치는 매우 섬세하고 운치 있다. 얼굴을 씻는 여성과 뒷모습을 보이며 머리를 매만지는 여인, 그리고 얼굴을 보이며 팔을 씻는 여성들의 피부색은 그 자체로 백옥 색이다. 신체를 그린 선묘는 모두 황갈색 선을 써서 부드러운 피부의 질감을 살렸다. 가녀린 팔과 손가락을 그린 세부 묘사에도 간결함과 우아함을 추구한 신윤복의 기량이 잘 나타나 있다. 신윤복의 그림은 여전히 유교 질서를 강조하던 조선 후기에 대단히 개방적인 에로티시즘의 세계를 열어가고 있었다.

<단오풍정> (부분)

바위틈에 얼굴을 내민 동자승들은 그림에 활력을 불어넣으며 해학과 풍자를 이야기해 준다.

　<단오풍정>에서 배경으로 그린 나무는 화면 상단을 모두 가리도록 설정하여 아늑한 느낌을 준다. 바위와 냇가 쪽에 그린 잡풀들은 짧은 필치로 그렸지만, 그림 전체에 산뜻하면서도 부드러운 정감을 불어넣었다. 은은한 녹색조의 담채는 여름날의 맑고 청초한 분위기를 한껏 느끼게 한다. 신윤복의 세련되면서도 감각적인 필치와 부드러운 감성을 엿볼 수 있는 장면이다. 이러한 배경 처리는 인물의 존재감을 돋보이게 하고, 그림 전체의 완성도를 높여 주고 있다.

　그런데 이 그림 속에도 시선을 끌며 긴장을 불어넣는 요소가 있다. 그림 상단 왼편의 바위틈에 얼굴을 내민 동자승들이다. 여인들을 훔쳐보는 그림 속의 상황도 파격적이지만, 그들이 동자승이라는 점이 해학과 풍자를 이야기해 준다. 이 그림을 감상하는 사람이 동자승을 보는 순간, 자신도 그림 속의 동자처럼 이 장면을 엿보고 있다는 생각이 일순간 스쳐갈 수 있다. 그림 속의 기녀들은 동자승들의 은밀한 시선을 감지하지 못했다. 그림을 보는 사람만이 알게 되는 이러한 구성은 신윤복의 다른 풍속화에서도 접하게 되는 설정이다.

　오른편 상단에 앉은 여인은 가체를 풀어서 다시 매만지고 있다. 가체의 규모가 매우 크다. 그네 타는 여인의 저고리와 치마가 발산하는 노랑과 빨강의 강렬한 색감은 단연 감상자의 시선을 사로잡는다. 그네에 오르는 여인의 우아한 동작과 복식

〈단오풍정〉 (부분)
그네를 타는 여인의 노랑 저고리와 빨강 치마의 강력한 색감은 감상자의 시선을 순식간에 사로잡는다.

의 색감이 맵시를 더해 준다. 머리에 보따리를 이고 화면 안으로 들어온 여인은 필요한 물품을 가져다주는 아낙네인 듯하다. 보자기 안의 내용물은 자세히 알 수 없지만, 밖으로 삐져나온 술병이 눈에 띈다. 목욕과 머리를 손질하고 난 뒤에 술도 한잔 나누면서 모처럼만의 외출을 즐기려는 것일까? 〈단오풍정〉은 조선 후기 기녀들의 존재와 그녀들의 일상 속 모습을 단아하게 드러낸 그림이다.

신윤복은 선배 화가인 김홍도와 더불어 조선 후기 풍속화를 대표하는 화가이다. 두 화가는 조선 후기의 다양한 사회상을 서로 다른 시각과 조형 세계로 조명하는 데 기여하였다. 특히 신윤복은 도시 양반들의 여가와 풍류, 남녀 간에 감추어진 애정 관계 등을 재미있는 이야기로 구성하여 현실감 나는 장면과 해학적 표현으로 담아내었다. 그러면서도 풍속화에만 치우치지 않고 산수화와 영모화(翎毛畵)에도 뛰어난 기량을 지닌 화가로 이름을 남겼다.

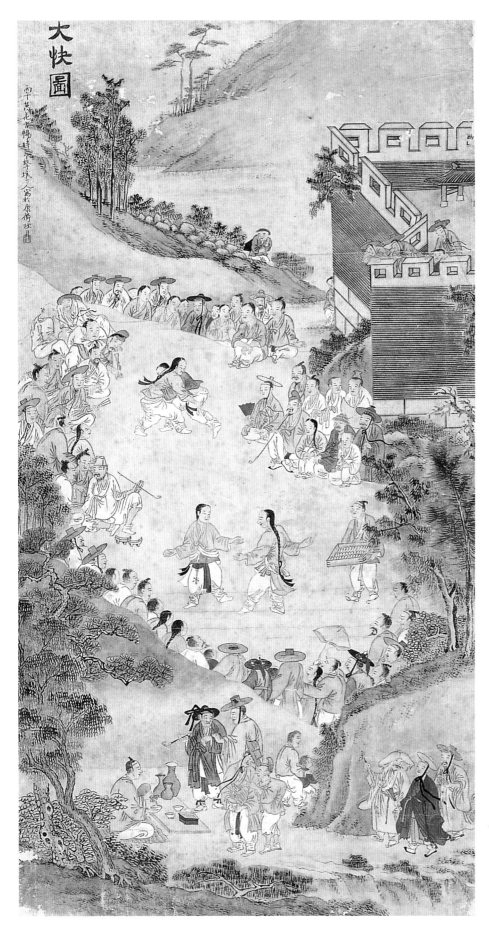

씨름과 택견의 두 경기가
같은 공간에서 펼쳐지고 있다.
소년들의 민첩하고 현란한 힘겨루기는
관중들의 눈길을 사로잡았고,
응원의 열기도 고조된 분위기이다.

〈대쾌도(大快圖)〉
유숙, 1846년, 종이에 채색, 105.0×54.0cm,
서울대학교박물관

젊은이들의 힘겨루기에
군중으로 참여하다

대쾌도(大快圖)

성벽 모퉁이 옆 공터에서 소년들이 씨름과 택견 경기를 펼치고 있다. 군중들이 하나둘씩 모여들어 사방에 자리를 잡았다. 소년들의 민첩하고 현란한 힘겨루기는 관중들의 흥미를 끌었고, 응원의 열기도 고조된 분위기이다. 다양한 계층의 사람들이 참여한 축제의 한마당처럼 보이는 이 그림의 제목은 '크게 유쾌한 그림'이라는 뜻의 〈대쾌도(大快圖)〉이다. 화가 유숙(劉淑, 1827~1873)이 1846년(헌종 12)에 그린 것으로 전한다.

그림의 왼편 상단에 "병오년 온갖 꽃들이 화창하게 핀 시절, 격양세인이 강구연월에 그리다(丙午 萬花方暢時節 擊壤世人 寫於康衢煙月)"라는 문구가 있다. 여기에 적힌 '격양세인(擊壤世人)'이란 태평성대를 만나 땅을 발로 구르며 노니는 사람이라는 뜻이다. 먼 옛날 중국의 요(堯) 임금이 민정을 살피러 나갔을 때 백발의 노인들이 발로 '땅을 구르며(擊壤)' 흥겹게 노래 부르는 모습을 보고서 태평성대임을 확인했다고 하는 고사에서 유래된 말이다. 또한 '강구연월(康衢煙月)'은 거리에서 달빛이 연무에 은은하게 비치는 모습을 표현한 것으로 태평성대의 평화로운 풍경을 나타내는 말이라고 한다. 두 편 모두 요 임금의 치세와 태평성대를 찬양하는 내용이다.

이 그림의 화가가 유숙이라면, 도화서의 화원(畵員)이 되기 전인 20세 때 그린 것이 된다. 얕은 능선으로 화면을 구획한 공간에서 씨름과 택견을 겨루는 젊은이 두 쌍에 구경꾼들의 시선이 집중되어 있다. 한 공간에서 두 종목의 시합이 펼쳐지는 셈이다. 등장하는 사람들은 어른과 아이, 관원, 양반, 승려, 상인 등 연령이나 신분이 다양하다.

씨름에 열중하는 댕기머리의 두 청년은 역동적인 동작으로 팽팽한 접전을 벌이고 있다. 구경꾼들은 택견과 씨름에 집중해 있지만, 그림을 보는 감상자들은 구경꾼들에게서 오히려 재미난 부분들을 발견한다. 그림 아래의 길모퉁이에는 잔술을 파는 좌판이 자리잡았다. 장사하기에 아주 좋은 길목이다. 한 선비가 잔술을 마시려고 주머니

※병오 만화방창시절 격양세인 사어강구연월(丙午 萬花方暢時節 擊壤世人 寫於康衢煙月)
"병오년 온갖 꽃들이 화창하게 핀 시절, 격양세인이 강구연월에 그리다"라는 문구가 있다.
여기에 적힌 '격양세인(擊壤世人)'이란 태평성대를 만나 땅을 발로 구르며 노니는 사람을 뜻한다. 또한 '강구연월(康衢煙月)'은 거리에서 달빛이 연무에 은은하게 비치는 모습을 표현한 것으로, 태평성대의 평화로운 풍경을 나타내는 말이다.

〈대쾌도〉 (부분)
군중들의 모습도 김홍도의 〈씨름〉에서처럼 동일한 모습이지만, 같은 포즈를 취한 사람이 없을 정도로 다양하다. 치밀한 인물 배치와 빈틈없는 화면 구성을 보여 준다.

에서 돈을 꺼내려는 순간, 장사치는 재빠르게 잔에 술을 채운다. 그 뒤편에는 담뱃대를 쥐고서 술을 사려는 사람과 이를 만류하는 선비의 모습도 보인다. 군중들 사이로 보이는 엿장수는 이제 막 장사를 시작했는지 엿판에 엿이 가지런하다. 모두 현장에서 있을 법한 자연스러운 모습들이다.

그림의 오른쪽 상단에는 도성의 성벽 모퉁이가 보이고, 그 위쪽에도 구경꾼들이 올라가 있다. 〈대쾌도〉의 씨름 장면을 김홍도의 〈씨름〉과 비교해 보면, 구경꾼들의 설정과 분위기가 크게 다르지 않다. 군중들의 모습도 김홍도의 〈씨름〉에서 처럼 같은 생김새를 한 사람이 없을 정도로 다양하다. 치밀한 인물 배치와 빈틈없는 화면 구성을 보여 주는 장면이다. 유숙은 김홍도의 인물화, 화조화, 영모화 등에서 영향을 받았다고 하는데, 이를 가장 뚜렷이 보여 주는 그림이 〈대쾌도〉인 듯하다.

《동국세시기(東國歲時記)》의 단오 대목에 "청년들이 남산의 왜장(倭場 : 임진왜란 때 왜군이 주둔하였던 곳)과 북악(北嶽)의 신무문(神武門) 뒤에서 씨름을 하며 승부를 겨룬다고 했다. 이 기록이 언급된 장소를 그림 속의 현장과 연관 지어 본다면, 그림에 보이는 성곽의 모퉁이는 남산 쪽의 한양도성으로 추측된다.

택견은 우리나라의 전통 무술로서 손과 발을 순간적으로 유연하고 민첩하게 움직여 상대를 제압하는 무술이다. 그 전통은 고구려 고분벽화에서도 확인되듯 삼국시대로 거슬러 올라간다. 택견의 복장은 특별한 형식이 없고, 솜버선을 신은 버선발로 하는 것으로 알려져 있는데, 소년들의 모습에서 확인할 수 있다.

유숙의 그림과 유사한 또 한 점의 〈대쾌도〉가 국립중앙박물관에 전한다. 이 그림의 오른쪽 상단에는 앞서 본 서울대박물관 소장품에 적힌 내용과 같은 문구가 적혀 있다.(乙巳 萬花方暢時節 擊壤老人 寫於康衢煙月). '을사(乙巳)'는 앞서 본 〈대쾌도〉의 '병오(丙午)'년이 1846년 (헌종 12)임을 고려할 때, 1905년에 그린 것이 된다. 문구의 마지막에 신윤복의 호인 '혜원(蕙園)'을 쓰고 인장을 남겼다. 그러나 이 〈대쾌도〉는 신윤복의 풍속화에서 볼 수 있는 화법과는 거리가 멀다. 아마 유숙이 그린 서울대박물관의 〈대쾌도〉를 1905년경에 베껴 그린 그림으로 추측된다. 그런데 국립중앙박물관 소장본은 그림의 세로 길이가 더 길다. 따라서 그림 속의 좌우 공간이 좁아지고, 멀리 보이는 원경(遠景)의 공간은 더 넉넉히 들어가 있다. 원경에는 서울대박물관 소장본에 없던 가마와 가마꾼, 그리고 기녀와 남정네들이 등장한다.

여기에 소개한 두 점의 〈대쾌도〉는 다양한 신분의 사람들이 구경꾼으로 참여한 점, 묘사가 구체적이고 채색이 다채로운 점, 전통 씨름과 택견이 대중의 호응을 받던 민속 경기였다는 점을 알려 주는 그림이다. 이처럼 다양한 계층의 사람들이 함께 어우러져 구경거리를 즐기는 모습은 이 〈대쾌도〉가 태평성대를 노래한 축제의 한 장면으로 이해되었음을 말해 주고 있다.

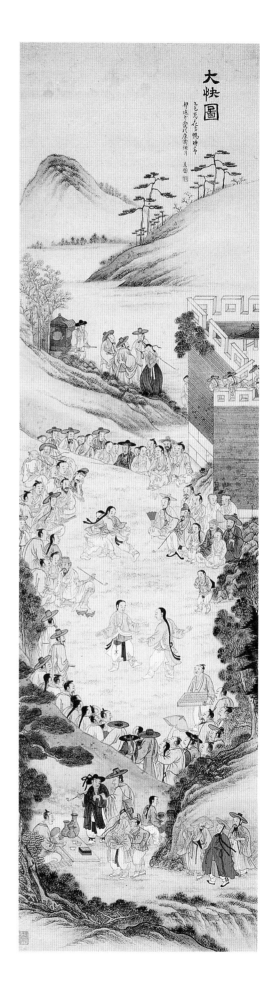

〈대쾌도〉
작자 미상, 19세기, 종이에 담채,
150.3×42.0cm, 국립중앙박물관

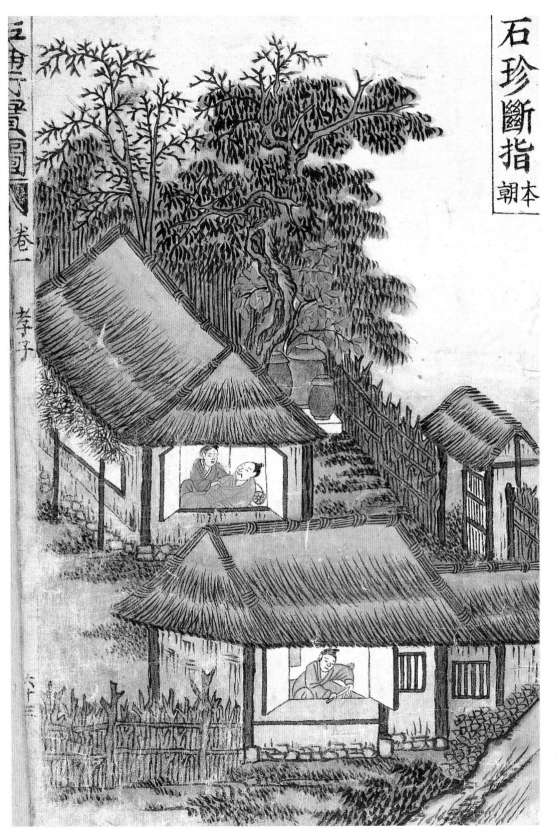

〈석진단지(石珍斷指)〉
18세기, 종이에 채색,
21.7×14.7cm, 삼성미술관 리움

그림을 보는 감상자에게
효행의 교훈과 숭고한
실천 사례를 전하기 위해
그린 그림이다.

효자의 이야기,
풍속화로 재현되다

석진단지(石珍斷指)

〈석진단지〉는 조선 초기의 효자로 알려진 유석진(兪石珍, 1378~1439)의 일화를 담은 그림이다. 그림을 보는 사람들에게 효행의 감동과 교훈을 전하고자 그린 그림이다. 그런데 그림 속의 주인공인 석진이 행한 효행은 매우 놀랍고 충격적이다. 병든 아버지를 위해 자신의 손가락을 잘라 약을 만들어 드려서 아버지를 회생하게 했다는 내용이다. 그림의 제목인 '석진단지(石珍斷指)'는 "석진이 손가락을 자르다"라는 뜻이다.

석진의 이 이야기는 세종 대에 간행된 《삼강행실도(三綱行實圖)》의 〈효자편〉에 실려 있다. 《삼강행실도》에는 편마다 앞면에 그림을 싣고, 뒷면에 한문으로 된 해설을 붙였다. 세종이 글을 모르는 백성들을 위해 책의 내용을 쉽게 이해할 수 있도록 그림을 싣게 한 것이다. 하지만 해설을 읽지 않고 그림만 보고서 이야기의 내용을 파악하기란 불가능하다. 따라서 백성들이 《삼강행실도》를 본다면, 누군가 쉽게 이야기해 주거나 가르쳐 줘야만 내용을 이해할 수 있게 된다.

채색으로 그린 〈석진단지〉는 정조(正祖) 21년(1797년)에 간행된 《오륜행실도(五倫行實圖)》에 실린 판화 그림을 붓으로 그린 뒤 채색한 것이다. 《삼강행실도》의 판화와 달리 인물과 가옥 및 배경의 표현에 현실성이 상당히 가미되었다. 그림의 오른쪽 상단에 '石珍斷指(석진단지)'라고 썼는데, 《삼강행실도》의 제목 표기 방식과 같다. 앞의 두 글자는 효행의 주인공을 가리키고, 뒤의 두 글자는 효행에 해당하는 키워드이다. 그 아래에는 인물의 국적을 표기하였는데, '本朝(본조)' 두 글자는 조선을 의미한다.

《삼강행실도》의 내용은 정조 때 간행한 《오륜행실도》에 수록된 예가 많다. 자극적이고 과격한 내용들이 많이 빠졌지만, '석진단지'의 이야기는 그대로 실렸다. 담담한 채색을 입혀서 그린 〈석진단지〉는, 《삼강행실도》에서 석진이 손가락을 자르는 장면을 18세기 현실 공간 속의 인물로 바꾸어 그린 것이다. 그렇다면 이 그림의 원조인

※《삼강행실도(三綱行實圖)》
세종의 명에 의해 모범이 될 만한 충신·효자·열녀의 행실을 모아 놓은 책이다. 글을 모르는 백성들이 쉽게 이해할 수 있도록 글과 그림을 함께 실었다.

※《오륜행실도(五倫行實圖)》
1797년 정조의 명에 의해 만들어진 책으로, 《삼강행실도》와 《이륜행실도》를 합하여 수정·편찬한 책이다. 《오륜행실도》에는 효자, 충신, 열녀는 물론 사회 구성원, 붕우, 형제간의 예도 기록되어 있다.

〈석진단지〉 본도
몸져누운 아버지가 계시고, 석진이 무릎
을 꿇고 시중을 들고 있다. 그 다음 상황
은 집 울타리 밖에서 만난 행인이 손가락
을 잘라 약재를 만드는 비방을 석진에게
알려 주는 장면, 그리고 아버지가 계신
쪽에 칸막이를 치고 석진이 단지를 감행
하는 모습으로 이어진다.

《삼강행실도》의 '석진단지'에서 석진을 소개한 내용을 살펴보자.

"유석진(俞石珍)은 고산현(高山縣)의 아전이다. 아버지 유천을(俞天乙)이 악한 병을
얻어 매일 한 번씩 발작하고, 발작하면 기절하여 사람들이 차마 볼 수 없었다. 유석진
이 게을리 하지 않고 밤낮으로 곁에서 모시면서 하늘을 부르며 울었다. 널리 의약을
구하는데 사람들이 말하기를 "산 사람의 뼈를 피에 타서 마시면 나을 수 있다."하므
로 유석진이 왼손의 무명지(無名指)를 잘라서 그 말대로 하여 바쳤더니 그 병이 곧 나
았다."

《삼강행실도》에는 손가락을 자르는 단지(斷指)가 여러 번 등장한다. 어떻게 보면, 매우 엽기적인 행동으로 비칠 수 있다. 과연 이런 행동이 효를 위해 권장되고 정당화될 수 있었던 것일까?《삼강행실도》의 '석진단지'를 보면, 몸져누운 아버지가 계시고, 석진이 무릎을 꿇고 시중을 들고 있다. 그 다음 상황은 집 울타리 밖에서 만난 행인이 손가락을 잘라 약재를 만드는 비방을 석진에게 알려 주는 장면이다. 그 다음은 아버지가 계신 쪽에 칸막이를 치고 석진이 단지를 감행하는 모습으로 이어진다. 세 단락의 이야기가 한 폭의 그림에 모두 들어가 있다.

그런데 이 장면에는 몇 개의 설정이 따른다. 석진은 아버지가 모르게 단지를 하고 있다. 그래서 아버지와 석진의 사이에 가림막이 놓였다. 만약 이 가림막이 없다면, 상황은 대단히 불편해진다. 아버지가 보는 앞에서 단지를 하는 것은 오히려 큰 불효가 될 수 있기 때문이다. 또한 병든 아버지를 가리개 너머에 반드시 등장시켜야 한다. 그래야만 석진의 행위가 효를 위한 숭고한 것임을 독자가 알게 된다.

그렇지 않으면, 아무 이유 없이 자행하는 자해로 오해될 수 있다. 즉 칸막이는 서로의 너머에서 진행되는 불편한 진실을 독자들에게 확인시키기 위한 설정이다. 해서는 안 될 일과 모르게 해야 하는 일을 독자는 판단하게 된다. 단지는 매우 비현실적이고 맹목적인 행위로 비칠 수 있으나,《삼강행실도》를 간행할 당시에는 자신의 몸을 상하게 하여 부모를 섬기는 행위도 숭고한 효행으로 간주되었다.

채색으로 그린〈석진단지〉속의 공간은 조선 후기의 실제 민간 가옥 그대로 표현되었다. 초가집과 나무로 엮은 담장, 고목과 장독 등의 표현은 풍속화의 배경 장면과도 크게 다르지 않다. 여기에 석진이 등장하는 핵심 장면은 아버지가 누워계시는 공간과 손가락을 자르는 공간으로 분리되어 있다. 시간 차이를 두고 진행되는 석진의 행위를 단계별로 이야기하기 위해서이다. 즉 이야기의 인과 관계가 성립하며 전달된다.

가옥 안의 아랫방에는 여닫이문이 활짝 열려 있다. 단지를 하는 석진의 모습을 잘 드러내기 위해서이다. 그 위쪽에 석진과 아버지가 함께 있는 장면은 석진이 지어 올린 약을 마신 뒤 아버지의 병이 호전되어 가는 장면을 그린 것으로 이해된다. 이곳도 창문을 활짝 열어 그 상황을 암시하였다. 이 두 장면 가운데 하나라도 빠진다면 석진의 이야기는 효행으로 성립되지 않는다.〈석진단지〉는 조선 초기의《삼강행실도》에 실린 단조로운 판화의 형식에서 유래된 그림을 현실감 있는 효자도의 한 장르로 재현한 가상의 풍속화라 할 수 있다.

풍속화는 기록과 이야기, 그리고
풍부한 미감이 담긴 그림이다

어느 인터넷 포털사이트에서 최근 몇 년간 대중들이 가장 많이 찾아 본 그림 10점을 선정하여 소개한 적이 있습니다. 놀랍게도 10점 가운데 7점이 조선 후기의 풍속화였습니다. 김홍도의 〈씨름〉과 〈서당〉, 신윤복의 〈단오풍정〉 등이 앞자리를 차지했습니다. 절대적인 통계는 아니지만, 적어도 대중들의 생각 속에 풍속화가 매력적인 그림으로 자리잡고 있음을 확인해 주는 자료였습니다.

조선시대의 풍속화는 학창 시절 교과서에서 본 추억 속의 그림이기도 하고, 정감 있는 인물들이 등장하는 편안한 그림이며, 우리 그림에 대한 자긍심을 갖게 하는 장르라는 점도 그러한 현상에 한몫을 했다고 봅니다.

풍속화는 문자로 된 기록이 전할 수 없는 생활상의 면면을 우리 눈앞에 생생하게 펼쳐준다는 점에서 큰 의미가 있는 그림입니다. 문자로 기록된 것을 역사라고 이야기하지만, 형상으로 남긴 시각적 기록도 훌륭한 사료(史料)가 된다는 점을 풍속화를 통해 다시 한 번 깨닫게 됩니다.

이 책은 그동안 필자가 관심 있게 공부해 온 조선 전기의 계회도(契會圖)를 비롯한 기록화와 조선 후기의 서민 풍속화를 중심으로 구성하였습니다. 풍속화를 조선 후기의 그림으로만 묶지 않고, 조선 시대 전 시기에 걸쳐 이루어진 화원(畵員) 화가들의 값진 노력의 산물로 보았습니다. 특히 조선 시대 전반기의 그림들이 많이 전해지지 않는 현재, 계회도를 비롯한 기록화가 그 공백을 훌륭하게 메워 주고 있습니다. 조선 전반기의 풍속화는 관료들이 그 중심에 있지만, 무엇을 기록하고 기념하기 위해 그린 것인지 읽어 내어야 할 대목들이 많습니다. 조선 후반기에는 서민들이 풍속화 속의 주인공으로 당당히 등장하며 풍속화를 통해 서민 시대의 서막을 열었다는 점에서 회화사적으로 그 의미가

《제재경수연도》 제2면 조찬소 주변

남다릅니다.

　이 책에 실린 그림들은 오늘날 우리의 삶과 무관한 것일까요? 크게 보면, 지금 우리가 누리는 삶은 풍속화 속 장면들의 연장선에 있다고 생각합니다. 현대 사회의 모든 물질적 풍요가 우리 시대의 힘으로만 이룬 것이 아니듯 저 풍속화 속의 시간과 공간이 우리의 오늘을 있게 한 어제라고 봅니다.

　오늘날 우리는 옛 풍속화 속의 사람들이 상상조차 할 수 없던 미래 세계에 살고 있습니다. 그렇다면 이 시대는 몇백 년 뒤의 세상에 어떤 풍속화 혹은 풍속 영상으로 남을까요? 어제의 풍속화를 보면서 떠올려 보는 물음입니다.

　연구자가 자신이 연구한 결과를 대중에게 전달하고자 글을 쓰는 것은 연구만큼이나 의미 있는 일일 것입니다. 나아가 연구의 결과를 전공자들끼리만 공유할 것이 아니라 대중과 함께 나누고 소통하며 공감하는 것도 연구자가 해야 할 몫이라고 생각합니다. 이러한 생각이 이 책을 집필하는 동기가 되었습니다.

　풍속화는 기록과 이야기가 있고, 풍부한 미감이 담긴 그림입니다. 그림 속의 장면과 사연을 하나하나 읽어 내어 지금의 현실과 비교해 보는 것도 풍속화를 더욱 재미있게 감상하는 하나의 방법이 될 것입니다. 조선 시대의 풍속화를 통해 오늘날 우리의 삶을 되돌아보고, 우리 그림에 대한 자긍심과 아름다움을 다시 한 번 체험하는 기회가 될 수 있기를 희망합니다.

2015년 6월　윤진영

〈중묘조서연관사연도〉 1535년, 화첩, 종이에 채색, 42.7×57.5cm, 홍익대학교박물관

〈중묘조서연관사연도〉 18세기 이모, 화첩, 종이에 채색, 44.0×61.0cm, 고려대학교박물관

〈효종어제회우시회도〉 1652년, 족자, 종이에 채색, 57.4×64.0cm, 개인 소장

〈수문상친림관역도〉,《어제준천제명첩》중 1760년, 비단에 채색, 34.2×22.0cm, 부산박물관

〈영묘조구궐진작도〉,《경이물훼첩》중 1767년, 비단에 채색, 42.9×60.4cm, 국립문화재연구소

〈사옹원 선온 사마도〉 1770년, 비단에 채색, 140.0×88.2cm, 국립중앙도서관

〈미원계회도〉 1531년, 족자, 비단에 채색, 95.0×57.5cm, 삼성미술관 리움

〈호조낭관계회도〉 1550년경, 족자, 비단에 담채, 93.5×58.0cm, 국립중앙박물관

〈희경루방회도〉 1567년, 비단에 담채, 98.5×76.8cm, 동국대학교박물관

〈기영회도〉 1584년, 족자, 비단에 채색, 163.0×128.5cm, 국립중앙박물관

〈임오사마방회도〉 1630년, 비단에 담채, 42.5×56.0cm, 한국학중앙연구원(진주정씨 우복종택 기탁)

〈기유사마방회도〉 1669년, 화첩, 비단에 담채, 41.8×59.2cm, 고려대학교박물관

〈선전관청계회도〉 1789년, 족자, 종이에 채색, 115.0×74.3cm, 개인 소장

〈대동강선유도〉(부분),《평안감사환영도》중 1745년, 종이에 담채, 국립중앙박물관

〈연광정연회도〉,(부분)《평안감사환영도》중 1745년, 종이에 담채, 71.2×196.6cm, 국립중앙박물관

〈부벽루연회도〉(부분),《평안감사환영도》중 1745년, 종이에 담채, 71.2×196.6cm, 국립중앙박물관

〈대동강선유도〉(부분),《평안감사환영도》중 1745년, 종이에 담채, 71.2×196.6cm, 국립중앙박물관

〈십로도상축〉 1499년 추정, 두루마리, 종이에 채색, 38.0×208.0cm, 삼성미술관 리움

〈남지기로회도〉 이기룡, 1629년, 족자, 비단에 채색, 116.7×72.4cm, 서울대학교박물관

〈이원기로회도〉,《이원기로계첩》중 1730년, 두루마리, 종이에 담채, 34.0×48.5cm, 국립중앙박물관

〈석천한유〉 김희겸, 종이에 채색, 18세기, 119.5×87.5cm, 개인 소장

〈독서여가〉 정선, 18세기, 비단에 채색, 24.0×16.8cm, 간송미술관

〈가을날의 야유회〉,《도국가첩》중 1778년, 화첩, 종이에 담채, 40.7×57.2cm, 해주오씨 추탄 종택

〈봄날의 야유회〉,《도국가첩》중 1778년, 화첩, 종이에 담채, 21.2×33.8cm, 개인 소장

〈연당야유〉 신윤복, 18세기, 종이에 담채, 28.2×35.2cm, 간송미술관

〈뱃놀이〉,《혜원전신첩》중 신윤복, 18세기, 종이에 채색, 28.2×35.2cm, 간송미술관

〈쌍검대무〉,《혜원전신첩》중 신윤복, 종이에 채색, 18세기, 28.2×35.2cm, 간송미술관

〈무신진찬도병〉(부분) 작자 미상, 1848년, 비단에 채색, 136.1×47.6cm, 국립중앙박물관

《회혼례도첩》회혼례장 주변 / 회혼례식 장면 / 노부부에게 헌수하는 장면 / 하객들과의 연회 장면 18세기, 비단에 채색, 각 33.5×45.5cm, 국립중앙박물관

《제재경수연도》대부인의 연회 / 저택 입구 / 조찬소 입구 / 관료들의 봉로 계회 18세기 이 모, 종이에 채색, 각 34×24.7cm, 고려대학교박물관

《평생도》돌잔치 (부분) / 혼례식 / 삼일유가 / 지방관부임 18세기, 비단에 채색, 각 53.9×35.2cm, 국립중앙박물관

〈소과응시〉 1778년, 화첩, 종이에 담채, 57.2×40.7cm, 개인 소장

〈짚신삼기〉 윤두서, 18세기, 모시에 수묵, 34.2×21.1cm, 개인 소장

〈짚신삼기〉,《긍재전신화첩》중 김득신, 18세기 말~19세기 초, 22.4×27cm, 간송미술관

〈석공〉 윤두서, 18세기, 비단에 담채, 22.8×15.4cm, 국립중앙박물관

〈석공〉 강희언, 18세기, 종이에 수묵, 22.8×15.5cm, 국립중앙박물관

〈나물캐기〉 윤두서, 18세기, 비단에 담채, 30.2×25.0cm, 개인 소장

〈나물 캐는 아낙〉 윤용, 18세기, 종이에 담채, 27.6×21.2cm, 간송미술관

〈목기깎기〉 윤두서, 18세기, 종이에 수묵, 25.0×21.0cm, 개인 소장

〈목기깎기〉,《사제첩》중 조영석, 18세기, 종이에 채색, 23.0×20.7cm, 개인 소장

〈말징박기〉,《사제첩》중 조영석, 18세기, 종이에 담채, 36.7×25.0cm, 국립중앙박물관

〈말징박기〉,《단원풍속화첩》중 김홍도, 18세기, 종이에 담채, 27.0×22.7cm, 국립중앙박물관

〈바느질〉,《사제첩》중 조영석, 18세기, 종이에 담채, 134.5×64.0cm, 개인 소장

〈점심〉,《사제첩》중 조영석, 18세기, 종이에 담채, 20.0×24.5cm, 개인 소장

〈점심〉,《단원풍속화첩》중 김홍도, 18세기, 종이에 담채, 27.0×22.7cm, 국립중앙박물관

〈점심〉(부분),《풍속도병》중 김득신, 1815년, 94.7×35.4cm, 삼성미술관 리움

〈서당〉,《단원풍속화첩》중 김홍도, 18세기, 종이에 담채, 27.0×22.7cm, 국립중앙박물관

〈자리짜기〉,《단원풍속화첩》중 김홍도, 18세기, 종이에 담채, 27.0×22.7cm, 국립중앙박물관

〈씨름〉,《단원풍속화첩》중 김홍도, 18세기, 종이에 담채, 27.0×22.7cm, 국립중앙박물관

〈대장간〉,《단원풍속화첩》중 김홍도, 18세기, 종이에 담채, 27.0×22.7cm, 국립중앙박물관

〈대장간〉,《긍재전신화첩》중 김득신, 18세기 말~19세기 초, 종이에 담채, 22.4×27.0cm, 간송미술관

〈빨래터〉,《단원풍속화첩》중 김홍도, 18세기, 종이에 담채, 27.0×22.7cm, 국립중앙박물관

〈빨래터〉,《혜원전신첩》중 신윤복, 18세기, 종이에 채색, 28.2×35.6cm, 간송미술관

〈단오풍정〉,《혜원전신첩》중 신윤복, 18세기, 종이에 채색, 35.6×28.2cm, 간송미술관

〈대쾌도〉 유숙, 1846년, 종이에 채색, 105.0×54.0cm, 서울대학교박물관

〈대쾌도〉 작자 미상, 19세기, 종이에 담채, 150.3×42.0cm, 국립중앙박물관

〈석진단지〉 18세기, 종이에 채색, 21.7×14.7cm, 삼성미술관 리